"La Señorita Hueso
por Vita Páramo, de 7 años de edad

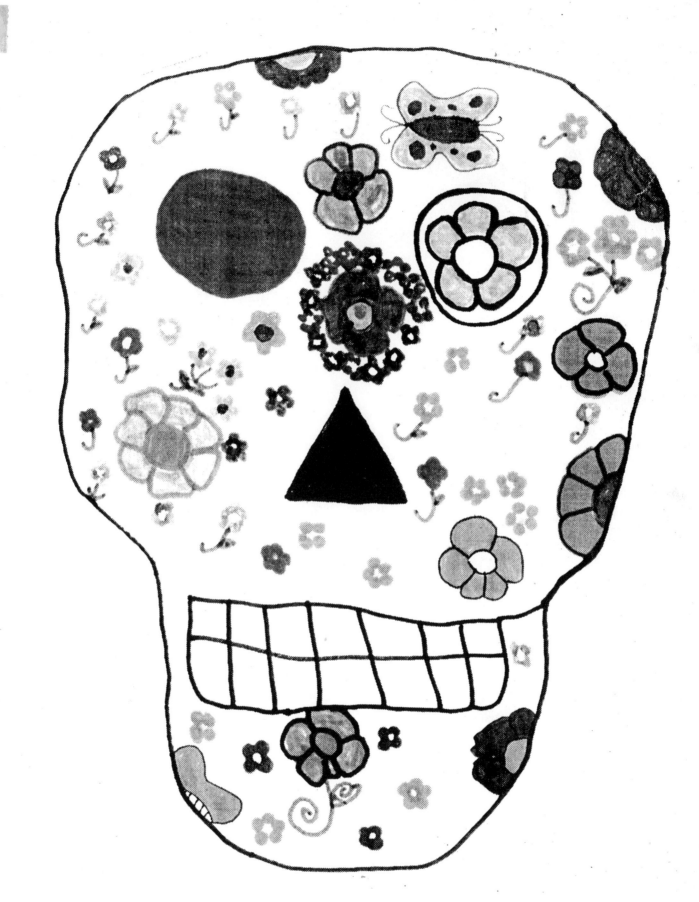

Flowered skull by Elvia Salazar, age 12
Children's Workshop, Mexican Museum, 1979

INDO-HISPANIC FOLK ART TRADITIONS II

A book of culturally-based, year-round activities
with an emphasis on the Day of the Dead
Bilingual
Social Studies
Folklore
Cooperative Learning Activities
K—Adult

written & illustrated by
BOBBI SALINAS-NORMAN

PIÑATA
PUBLICATIONS

ISBN 0-934925-04-6
Copyright © 1988 by **Piñata Publications**
Third Edition, September, 1991

All pages marked with this

symbol on either side of the page number may be reproduced.

Book design by Bobbi Salinas-Norman
Photographed by Wolfgang Deitz

For additional copies or information, call or write:

Piñata Publications
200 Lakeside Drive
Oakland, CA 94612
(510) 444-6401

Contents

Acknowledgments

I would like to acknowledge José Guadalupe Posada, Mexico's greatest lithographer whose works are freely drawn upon in this book. I am also grateful to Dr. Miguel Domínguez of the Mexican-American Studies Department at California State University, Domínguez Hills, Zoanne Harris, Nancy Márquez, and Ricardo Reyes, multicultural specialists, for their sustained enthusiasm in the preservation of the Indo-Hispanic heritage; and to Debra Kagawa for typing and testing the instructions. Finally, I acknowledge a debt to the children—our future.

For my husband Samuel, with whom I share life's adventures, and for my brother Rudy—mentor and role model.

Preface

The purpose of *Folk Art Traditions II* is to promote awareness and understanding of an important Indo-Hispanic* holiday and of the folk art that has characterized its celebration from antiquity to the present.

Folk art (meaning art of indigenous and mestizo origin) derives its meaning and power from the artisans, who do not usually think of their work as art, but rather as everyday utilitarian objects worthy of adornment. With their vibrant displays of imagination, their personalities, and their emotions, Indo-Hispanic folk artists link the ancient past with the ever-changing present and the spiritual world with the physical in a continual celebration of the cycles of life and death.

Post-Hispanic folk art and "folk architecture" are encountered daily in the home, school, workplace, and, for some, at church. Stylized makeup, rod-iron work, tattoos, zoot suits or lowrider dress, home altars, calendars from the *barrio* restaurant, graffiti or *placas*, community murals, yard shrines, migajón miniatures, bakery aromas, and, yes, even the detailed metal monstrosities from Detroit are folk art!

The Day of the Dead is a unique Indo-Hispanic holiday that preserves and encourages folk art and folklore as no other holiday does. It is recreated annually in the community, by the community, and for the community. As cultural awareness increases, more and more Indo-Hispanics are adopting the "living traditions" of Day of the Dead in appreciation of their educational value in explaining death to children. This means that more and more children can "get into the spirit" of this holiday *without* being pressured by major greeting card or toy companies.

Children in the United States today learn about sex, gunslinging, drug dealing, and other forms of corruption much earlier than their parents did (largely through television), but they learn very little about death. In some states the subject is even taboo in public school textbooks. For many, death is therefore an uncongenial intruder who can be dealt with only by calling in the police, the coroner, or the mortician. Does the Indo-Hispanic view of death, which is radically different, imply less regard for the sanctity of life? By no means. The Day of the Dead offers us the opportunity to examine this universal experience in the context of a family tradition, illuminated by the hope of an afterlife. In this way it loses some of its terror and becomes more meaningful, even beautiful.

* This term denotes the combination of indigenous and Spanish backgrounds common to most Spanish-speaking people of the Americas.

1

Don't fear dying, fear not having lived.

—Anonymous

Introduction

In the pre-Hispanic cultures of Meso-America, especially the Nahua (Toltec, Aztec, Tlaxcaltec, Chichimec, Tecpanec, and others from the Valley of Mexico), life was seen as a dream. Only in dying did a human being truly awake. For a people who lived with human suffering, death offered a release from daily living and the restrictions imposed by other cultures. Death was not feared because it was inevitable.

It is believed that in pre-Hispanic times the dead made the long and often perilous journey through eight underworlds before reaching the region of Mictlán (meek'-tlan) ruled over by Mictlantecuhtli (meek-tlan-teh-kooh'-tlee), the god of the land of death, and Mictlancuatl (meek-tlan'-kwatl), the goddess of the land of death. The dead person's occupation in life and the manner of death determined which afterworld would receive her or him. Warriors who died in combat or on the sacrificial block went to Tonatihilhuac (toh-nah-tee-eel'-wahk), the Dwelling Place of the Sun. Women who died in childbirth went to Cihuatlampa (see-wah-tlan'-pah), the Region of the Women. The rain god Tlaloc (tlah'-lohk) called those whose death involved water (such as drowning) to dwell in Tlalocan (tlah'-loh-kahn), the Paradise of the Rain God. Children went directly to Chichihuacuauhco (chee-chee-wah-kwah-ooh'-ko), the "Wet-Nurse Tree".

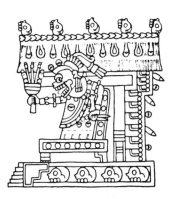

Temple of Mictlantecuhtli

The festival commemorating dead children was held in the ninth month of the Aztec solar calendar. It was called Miccailhuitontli (meek-ky-wee'-tohn-tlee), Hueymiccailhuitl (way-meek-ky-eel'-weetl), held in the tenth month, was a celebration to honor dead adults. Warriors were honored during the fourteenth month at a festival called Quecholli (kay-chol'-lee). This fourteenth month coincides with November on the Julian calendar.

The Spanish *conquistadores* came from a continent that had been depopulated by plagues during the Middle Ages. They came for gold and land and to establish Christianity in the Americas. They brought with them a new concept of death; the concept of good and bad; the concept of a final judgment day; the concept of heaven, hell, and limbo; and the evangelizing process. During their confrontation with indigenous cultures, the Spanish sensed the power of the celebrations honoring the dead, which were at least 5,000 years old. Realizing that conversion could not obliterate tradition, they permitted certain customs to continue. What eventually developed through this tolerance of the old religion was a fusion of Catholic symbols, beliefs, and rituals with those of the conquered and converted people. It is called "folk Catholicism." (The large number of Catholic churches in the Americas is a visual testimony to the epoch of Spanish colonialism.)

In the ninth century, All Saints' Day, November 1st, when all saints of the Roman Catholic church are commemorated, became known in England as the Feast of All Hallows. October 31st, the day before, was known as All Hallows E'en, a name later shortened to Halloween. Since the thirteenth century, the Catholic church's All Souls' Day, November 2nd, has been des-

ignated as a time to pray for the souls of departed baptized Christians believed to be in purgatory.

The annual reunion, on November 1st and 2nd, of the living with the living, and the living with the dead, merges that of All Saints' and All Souls' Day with Quecholli. Many Indo-Hispanic people believe that on this day, now known as the Day of the Dead, the deceased are given divine consent to visit with their relatives and friends on earth. Beginning in mid-October, children and adults prepare to welcome the souls of their dead relatives, who return home at this time each year to make sure all is well and that they have not been forgotten.

Skeletal images leer at passers-by from the windows of bakeries and some business establishments. Banners cut from tissue paper are strung across streets. Special bread of the dead is baked, and children are delighted with gifts of whimsical toys and candy skulls that wear their names. The predominating colors for this holiday are black, white, pink, yellow, and gold.

Mictlantecuhtli

At the center of the Day of the Dead observance is an *ofrenda* (offering) or altar, constructed in the home and/or at the grave site or in business establishments. November 1st is set aside to honor the souls of children, called *los angelitos* (little angels). November 2nd is the day adult souls return home.

Today's urban mestizos have become somewhat secularized. They often attend mass on November 1st and/or 2nd, and take flowers to the cemetery or mausoleum. But they are generally aloof nonparticipants when it comes to the traditional rural indigenous observances. The theatrical performances of *Don Juan Tenorio* are always well attended, and the tradition of publishing broadsides continues—but without the painfully honest *calaca* images of José Guadalupe Posada.

Mictlancuatl

Celebrations of the Day of the Dead seem to be getting livelier each year—more like a holiday than a holy day. The concept and customs of this festival are now featured each year in cultural centers, such as the Galería de la Raza, the Mexican Museum, La Raza Graphics' Esquina Libertad, and the Mission Cultural Center in San Francisco; La Raza Bookstore's Posada Gallery in Sacramento; the U.C. Davis Design Gallery in Davis; the Ethnic Art Store and Tail of the Yak in Berkeley; Ocumicho in Santa Monica; the Los Angeles Photography Center, Olvera Street and Self-Help Graphics & Art in Los Angeles; the Folk Tree and El Centro de Acción Social in Pasadena; Arte • Americas: The Mexican Arts Center in Fresno; the Fort Worth Texas Art Museum; and the Mexican Fine Arts Center and Museum in Chicago.

What is the difference between Halloween and the Day of the Dead? Halloween is based on a medieval European concept of death, and is populated by demons, witches (usually women), and other images of terror—all of them *negative*. The Day of the Dead, in contrast, is distinctly different. It is a uniquely Indo-Hispanic custom that demonstrates a strong sense of love and respect for one's ancestors; celebrates the continuance of life, family relationships, community solidarity; and even finds humor after death—all *positive* concepts!

The history and symbolism of the Day of the Dead are explained in *Folk Art Traditions II*, in the hope that more people will become aware of the Indo-Hispanic culture by enjoying and understanding its traditions.

The Mexican is the only one who makes death come alive.
—Angel Zamarripa L.

I'm not afraid of death. I just don't like the hours.
—Woody Allen

COOPERATIVE AND INDIVIDUAL LEARNING ACTIVITIES

Folk Art

For Day of the Dead celebrations, on November 1st and 2nd, have students make traditional toys and folk art items, and include any. or all of the items listed under "Food, Nutrition, and Cooking."

Students can paint *calaca* faces on their classmates (face paint is always available in stores at this time of the year) or paint a Day of the Dead classroom mural. Each student should paint her or his own *calaca* image. Make papier mâché skeletons and have "the most unique rib-cage contest." Students can make *sombreros*, masks, *jorongos*, boots, canes, and a *jarana*, which can be used when performing the *Danza de los Viejitos*, a traditional Day of the Dead dance.

Food, Nutrition, and Cooking

By studying the food and customs associated with cooking and eating, students can learn about the Indo-Hispanic culture. In every culture food exchange builds alliances between family, neighbors, and groups. Sharing a meal strengthens these relationships.

Cooking activities might include: baking "bread of the dead," cooking chicken *mole* sprinkled with sesame seeds, or making *atole*. Study the origins and nutritional value of corn or *chile* and other food items commonly found in Latin American countries.

Geography, Social Sciences, Map and Research Skills

Study observances in the United States, Mexico, Spain, and other countries where the Day of the Dead is a religious holiday. Examine the contrasts between the Day of the Dead and Halloween. Are there similarities between the Day of the Dead and any holiday observed in Russia, Ghana, or China, for example? Research activities may include the use of:

- school or public library catalogs
- dictionaries (including Spanish-English dictionaries)
- encyclopedias
- books on art, culture, history
- *Reader's Guide to Periodical Literature*
- magazine articles on contemporary Indo-Hispanic folk art and artists

Encourage students to ask librarians for help in locating research materials.

Visit a community gallery or cultural center to see their Day of the Dead exhibits and/or participate in their annual festivities.

Invite senior citizens, parents, local artists, etc. to your classroom to talk about their Day of the Dead experiences (folklore) or to demonstrate how to make a traditional toy or food item.

Language Arts

See the list of books written for children on the topic of death. Review spelling of words on the Day of the Dead Vocabulary List. Have children select a word for research and make an oral report; perform a "word search" activity; and read and/or write *calaca* poetry and *dichos*.* Schedule oral or written reports on folklore associated with this holiday. Have high school students write their own epitaphs. Encourage students to think about what their legacy to the world will be.

Have a contest to think up clever names for a special bread of the dead sale or Day of the Dead folk art sale on November 1 and/or 2. Advertise the sale in the school newspaper. Hold a contest to see who can think up the most original and greatest number of "deadlines," such as "dead as a door-nail." Include other words like "soul," "spirit," "bones," etc. For example, "The Grateful Dead are the life of the party—make no bones about it! They are always in good spirits, especially after they've eaten soul food."

* Dichos are sayings concerning mortality that are often found inscribed on cemetary walls in Mexico and Spain.

THE ALTAR

The altar (also called an *ofrenda*) has roots in pre-Hispanic and Spanish Catholic practices. It is central to observing the Day of the Dead and is maintained to ensure good relations between the family on earth and the family in the afterworld. Entire families construct altars as an annual commitment. Adornment varies according to village and regional traditions, the family's earnings, and the importance of the relative or friend being remembered. Preparation of the altar can be expensive, since anything placed there for the visiting soul, including the dishes for food offerings, must be new.

Whatever the deceased enjoyed in life is remembered in preparing the altar. Photographs occupy the center, and names are spelled out with cloves on fruits and with a pen on nuts. Religious images are placed on the altar, in the hope that the saints thus venerated will intercede for the protection of the soul on its journey back to the afterworld. Decorations may also include a Tree of Death, tombstones, lyres, flowers, skulls and skeletons of all sizes and materials, *copal* (a resinous incense) burning in a clay censer, and delicately formed hearts.

Altars are an eight-course, multi-level feast with enough "soul foods" set out to provide the sustenance required by the visiting soul. These include dishes traditionally prepared for the Day of the Dead, such as chicken in red or black *mole* sprinkled with sesame seeds; fruit, beans, *tortillas*, and *tamales* made from fresh, hand-ground corn; soft drinks or *aguardiente* ("white-lightning" liquor); and, as always, a glass of water to refresh the travel-wearied soul. Altars honoring children include a small bowl of milk, special cakes called *mamones*, copal, pieces of chocolate, little apples, miniature candlesticks, and a profusion of toys and sweetmeats.

Once the honored guest has extracted the essence of the refreshments, they are are shared with family and friends, who often have traveled long distances to take part in the family's annual reunion.

Altar Offerings

- apples
- *aguardiente*
- altar arch
- *atole*
- bag of bones
- bananas
- bark paper cutouts
- beans
- bread of the dead
- *calaca* finger and thumbprints
- *Calavera Catrina* mask
- *Calavera Zapatista* puzzle
- candles
- *champurrado*
- chicken (stuffed or in *mole*)
- *chile*
- chocolate (Mexican)
- cider
- clay censer
- cocoa beans (used as currency for bribes)
- corn (on the cob or Indian)
- cut paper banners
- dried fish
- embroidered napkins
- glass of water (a must!)
- guavas
- jadeite (used as a bribe)
- *jicamas*
- little priests
- *lotería*

- lyres (miniature)
- *mamones*
- marigolds
- milk
- mock bread of the dead
- *novios*
- nuts
- oranges
- peanuts
- personal mementos
- *petate*
- photos of departed
- *pipian* sauce (made with pumpkin seeds)
- pork (stuffed)
- pork cracklings
- *pozole*
- *punche*
- sand paintings
- skeletons
- soft drinks
- squash
- sugar sculptures
- religious images
- *tamales*
- tin toys
- *tortillas* (corn)
- toy coffins
- Tree of Death
- wild duck
- wreaths (fresh or plastic)

Altar Arch

Materials:

- 12 X 18-inch sheets of tissue paper or foil (gold, pink, white, black, or yellow)
- glue
- 2 or 3 long twigs tied together (length depends on the size of the altar)
- narrow ribbon
- masking tape or twine

Instructions:

1. Arrange sheets of paper lengthwise on a table, in desired order by color. Glue sheets together, overlapping ends 1/2 inch. Number of sheets depends on length of arch.

2. Once glue has dried thoroughly, roll tissue into a snakelike form and glue the open edge. Diameter of form should be about 4 inches. Allow to dry thoroughly. See Illustration 1.

3. Insert twigs through form. Gently bunch and twist tissue where glued and tie with ribbon. Do this with each tissue or foil section.

4. Curve arch and tie or tape to altar. See Illustration 2.

Suggestion: Use 2 to 4 arches, graduated in size or criss-crossed.

Note: Altars can be framed with 8- to 10-foot-high canopies of braided cornstalks, sugar cane, or bamboo. Frames can be garlanded with strings of flowers, peanuts, vegetables, *chiles*, and other fruit. Plate No. 23.

Illustration 1.

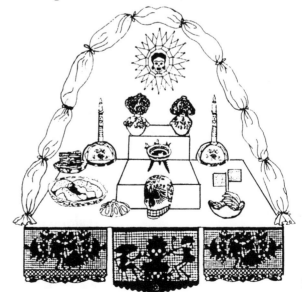

Illustration 2.

Cut-Paper Banners

Tissue paper is called *papel de seda* (silk paper) in some regions of the Spanish-speaking world because of its fine, silky texture. In Mexico it is usually called *papel de China*, in honor of the country where it originated. Its arrival in Mexico enabled the artisans there to begin creating the colorful, lacy banners that adorn streets and homes for every festive occasion. *Papel picado* (literally, "perforated paper") can be made either with scissors or with stamping tools that cut through twenty-five to fifty layers of paper at a time to create delicate lattice-work and skeletal imagery, much of which was popularized by José Guadalupe Posada.

Ornamental motifs include animal and human figures, foods, flowers, and lettering. Some cut-paper banners allude directly to the holiday being celebrated, such as those for the Day of the Dead.

Materials:

- 12 X 18-inch sheet of tissue paper or foil
- scissors (right- or left-handed) or pinking shears* (optional)
- string
- stapler
- paste (optional)

Before you start: Use a sheet of typing paper or newsprint to practice folding and cutting. When cutting shapes, <u>rotate the paper, not the scissors</u>.

Instructions:

1. Fold edge of paper down 1 inch along one 18-inch side, running thumbnail along fold to get a sharp crease. This "string flap" should not be cut. See Illustration 1.

2. Fold paper in half with string flap outside. See Illustration 2.

3. Fold paper in half two more times, aligning the edges with each fold.

4. Use scissors or pinking shears to shape bottom edge. See Illustration 3.

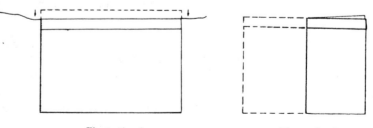

Illustration 1. Illustration 2.

* Pinking shears are often used in Mexico to cut banners and flags for Day of the Dead.

5. Cut petal shapes along folded edge. Do not cut along open edge. See Illustration 4.

6. Fold paper on dotted lines and cut petals and additional shapes as shown in Illustration 5.

7. Carefully unfold banner, leaving string flap folded.

8. Once you have enough banners to drape across a bulletin board or hang criss-crossed near the ceiling, lay them out on classroom tables in desired order. Use plenty of string; it can always be cut.

9. Place string under string flap of first banner and staple the flap three times. (Smaller banners require fewer staples.)

10. Staple through the string at each end of the flap to prevent banner from sliding. See Illustration 6. Follow this procedure with each one, leaving about an inch of string between banners.

Illustration 3.

Illustration 4.

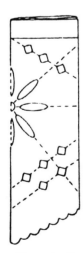

Illustration 5.

Illustration 6.

Individual banners: Make 4 X 6-inch flags (without string flaps) out of tissue paper or foil. Shape top and bottom edges. Paste the 4-inch side to a bamboo kabob skewer and stick into a piece of fruit. Place on the *ofrenda*. Plate No. 15.

Red or pink heart motifs can be cut and pasted onto construction paper to make *novios* (sweethearts) for classmates or family members.

Banners to adorn wall behind altar: Paste a perforated 12 X 18-inch or 20 X 30-inch banner onto an uncut second sheet of tissue paper that is the same size but another color, and without the string flap. Once you have enough double banners to place on the wall, lay them out on classroom tables in desired order. Tack or tape them on the wall side by side. Plate No. 14.

Make curtains that frame the photograph of the "lifeless guest" with two banners that have string flaps on either the 12-inch (12 X 18 inches) or the 20-inch (20 X 30 inch) side. Paste string flaps onto wooden dowel, gather, and let dry. Set dowel on two small nails that have been hammered into the wall. Pull each panel back and tie with ribbons, or use small pieces of tissue paper and tape for tie-backs. Plate No. 15.

Banners to adorn ceiling over altar: Paste a perforated 12 X 18-inch or 20 X 30-inch banner 1 inch in from the corresponding 18- or 20-inch side of a second sheet of uncut tissue paper. This will create a slack once it is hung.

Illustration 7

The second sheet should be another color and neither sheet should have a string flap. Tack banners side by side on the ceiling to create a canopy over the altar. Plate No. 14.

Tissue-paper embroidered napkins: Use scissors or pinking shears and hole punch to create "embroidered napkins" on which to place offerings. Fold and cut a square sheet of tissue paper (or foil), as shown in Illustration 7. Punch holes around the border for a lacy effect, and "embroider" flowers on the napkin with pastel marking pens. Place napkins in a bowl or basket and fill with offerings. Plate No. 15.

If you are having difficulty punching holes in tissue paper, insert a piece of regular bond paper on top of the tissue paper to get a cleaner punch.

At Other Times of the Year: For national holidays, banners representing national flags can be cut, taped, or pasted together and hung vertically from a wooden dowel. An emblem can be colored then pasted onto the center banner. Plate No. 9. These colorful banners can also be carried in a parade. Or, suspend banners by tying a piece of nylon thread to both ends of the dowel and tying the other ends of the thread to small hooks or nails in the ceiling.

See illustrations for more year-round banner ideas. Try using "madras" tissue paper with two or three colors on a single sheet. Large florist-supply stores often carry it.

Save those colorful plastic bags that you often receive your merchandise in from the local dime store or card shop. Use large paper clips to hold folds together while cutting shapes in these weather-proof banners. Do not cut bag in two until you have finished cutting shapes. You get two banners per bag.

Decorate bulletin boards by hanging strings of 4 X 6-inch flags on them. Use seasonal colors.

Red or pink heart motifs can be cut and pasted onto construction paper to make Valentine cards for sweethearts, classmates, or family members.

For additional banner ideas, refer to *Folk Art Traditions I* by Bobbi Salinas-Norman, pp. 20-21.

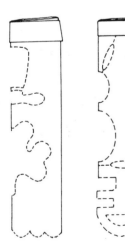

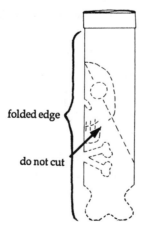

folded edge

do not cut

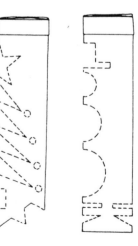

Flower of the Dead

Flowers have always played an important part in the everyday lives of Indo-Hispanics, whose poetry is filled with references to them.

Xochiquetzal (soh-chee-ket'-sahl), a pre-Columbian Toltec goddess, is regarded as the guardian of graves. During Day of the Dead celebrations, her flower, the yellow marigold, is often used as an altar or grave site offering symbolizing the brevity of life. It is believed that their pungent smell is the "smell of death." A path of shredded marigolds may be laid between the home and grave to guide the soul returning home that day. Baby's breath, ruby coxcombs, white amaryllis, and wild purple orchids, called the "flower of the souls," are also considered appropriate offerings.

In the town of Valle de Santiago in Guanajuato, wreaths made from flowers (fresh or plastic), called "crowns of memory," are placed on the grave. Sometimes two wreaths are placed on the grave, one at the head, the other at the foot.

Materials:

- pencil
- ruler
- yellow crepe paper
- pipe cleaners (any color)
- florist's tape

Instructions:

Illustration 1.

1. Starting at one end of an unfolded package of crepe paper, use pencil and ruler to measure off strips 2 1/2 inches wide.

2. Fold each strip into four equal parts.

3. Leave paper folded while making cuts 1/2-inch deep, starting at top edge. Cuts should be 1/4 inch apart.

4. Trim each petal, as shown in Illustration 1.

5. Hold straight edge of a strip in one hand while gathering petals with the other hand around a pipe cleaner.

6. Wrap a 6-inch length of florist's tape around the bottom of the gathered petals to fasten them to the pipe cleaner.

7. Continue to wrap florist's tape in a downward spiral around the entire length of pipe cleaner.

8. Starting at outside of flower, fluff petals by carefully bending them outward from the center.

Suggestions: Arrange a bouquet of yellow marigolds in a vase or Mexican earthenware pitcher for an *ofrenda*, or in a tin can for the grave site. Also use marigolds (fresh or paper) to cover altar arches.

Make a crown of fresh or paper marigolds. Tie on ribbon streamers of varying lengths, and glue cut paper flags onto ribbons at varying places. See Illustration 2. Plate No. 8.

At Other Times of the Year: These instructions can be adapted to make flowers for any occasion by using different colors of crepe paper and by varying the shapes of the petals and leaves.

Spring Festival crowns can be made using a variety of fresh or paper flowers, ribbons, and flags. (Don't forget the glitter!) Flowers can also be made with foil, tissue paper, textiles, and corn husks that have been tinted in vegetable food dyes. For directions, refer to *Folk Art Traditions I*, by Bobbi Salinas-Norman, pages 38-39.

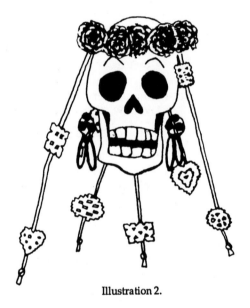

Illustration 2.

16

Tree of Death Candlestick

The Tree of Death is a variant of the Tree of Life found worldwide and throughout the ages in textiles, paintings, and carvings. It is one of the earliest symbols of fertility and rebirth. It is believed that the Tree of Life came by way of the Moors to Spain. The Spanish brought it, with Judeo-Christian adaptations, to the Americas. It is associated with Old Testament stories and with the cycles of life and death. The tree we see today is part of a tradition of clay figures copied from sixteenth-century Franciscan convents for use on home altars. Adornment includes birds, clouds, shells, flowers, tendrils, human figures, skulls, and skeletons. Trees of Death may serve either as a decoration or as a candleholder, and are frequently used for funerals and Day of the Dead processions to local cemeteries. Sometimes they are painted black.

New candles, which may be anywhere from a few centimeters to a meter long, are placed on the Day of the Dead altar. The number of candles used generally corresponds to the number of special dishes that have been prepared for the sojourning soul. These pure beeswax candles are white, yellow, and orange. Some are decorated with spirals of multicolored ribbons or meticulously formed, paper-thin wax flowers that melt when the candle is lit. A lit candle symbolizes an open channel of communication with the souls in the afterworld. It also attracts the spirit of the deceased and helps to light the journey through unknown regions.

Materials:

- ruler
- pencil
- two 6- or 9-inch paper plates (not plastic coated)
- scissors
- 8-1/2 X 11-inch sheet of white drawing paper or construction paper
- felt-tipped pens (a variety of colors)
- paste
- cellophane tape (optional)

Instructions for a 6-inch paper plate:

1. Using ruler and pencil, divide center of one paper plate into eight equal parts, as shown in Illustration 1. Lines should not be more than 2 inches long.

2. Cut along lines A-B, C-D, etc.

3. Cut second paper plate in half for skirt. Discard other half or give it to another student.

4. Roll drawing paper into a tube approximately 1 inch in diameter and paste outer edge to seal it.

5. Turn first plate upside down and decorate with felt-tipped pens. Lightly bend cut points at center back about 1/2 inch. This will become the base.

6. Turn the half-plate upside down and decorate for use as a skirt. Decorate tube with skull and skeletal torso.

7. Pass tube through base, and paste. See Illustration 2. Plate No. 16.

8. Paste or tape skirt onto tube, as shown in Illustration 3.

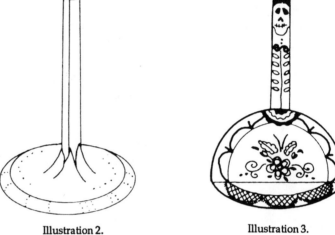

Illustration 1.

Illustration 2.

Illustration 3.

At Other Times of the Year: Cut center out of second plate so it becomes a ring rather than a half-circle. See Illustration 4. Paste ring onto tube and decorate with birds, flowers, etc. Add crèche figures to make a Christmas Tree of Life.

Illustration 4.

Clay Censer

Materials for clay:

- 4 cups sifted flour
- 1 cup salt
- 1 1/2 cups water

Instructions for making baker's clay:

1. Combine all ingredients in a mixing bowl.

2. Turn out on a lightly floured board and knead until smooth, adding a little more water if dough is too stiff to work. (Keep unused clay in an airtight container and refrigerate.)

Materials for censer:

- baker's clay
- custard dish
- gesso* (optional)
- tempera paint (a variety of colors)

Instructions:

1. Roll baker's clay into a 1/4 to 1/2-inch thick circle that is large enough to cover an upside-down custard dish.

2. Roll three thick sausage shapes about 1 1/2 inches long and 3/4 inches in diameter. Attach them to bottom of censer, as shown in Illustration 1.

3. Pinch rim or shape figures about five or six times to form *ánimas* or "souls."

4. Bake censer on an upside-down custard dish on a foil-covered cookie sheet at 300°F for 30 minutes to an hour or until lightly browned.

5. Paint censer with gesso and let dry (optional).

6. Paint censer and let dry. Plate No. 19.

Illustration 1.

Note: Birds and crude human figures are traditionally found on Day of the Dead clay censers.

* Gesso is liquid plaster of paris prepared with glue for use as a surface for paint. To make your own gesso: mix one part canned milk to one part dry white tempera.

Suggestions: Put censer on *ofrenda* and burn *copal* in it. It is believed that its smoke attracts the spirits. *Copal* can be purchased in many drug stores located in neighborhoods that are inhabited by Spanish-speaking people, and in most *mercados* (market places) in Latin America.

Make "new dishes" for altar offerings with baker's clay.

Use leftover clay to make pieces of jadeite. (See GRAVES.) Shape baker's clay into pebbles. Bake, let cool, then paint pebbles with green tempera. Paint once again with glue/water solution, then sprinkle with green glitter while still wet.

Baker's clay can also be used to make *novios*, bread of the dead, sugar sculptures, *tortillas*, fruit, chicken, and dried fish—mock, of course!

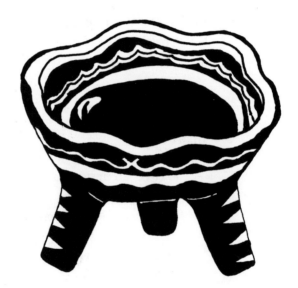

Bark Paper

At the time of the Spanish Conquest, Aztec rulers exacted tribute in the form of bark paper, which they used for rituals and decorating temples. It was also used to record commercial transactions and history in hieroglyphic books (folded concertina fashion), known today as codices. The principal use, however, was in making *nahuales*, symmetrical bark-paper dolls representing human forms and elements of nature. These dolls are still used by faith healers and tribal magicians, and by religious leaders in their rites honoring the dead. Dark bark paper from the *amate* (wild fig tree) has come to represent evil spirits, while whitish paper from the mulberry tree represents beneficent gods.

Today, the Otomí people of San Pablito, Sierra de Puebla, still make bark paper by hand. They strip the bark away from the tree and remove the outer bark from the fibrous inner layer, which they boil in lime water and ashes. Next, a glutinous substance extracted from orchid bulbs is added. The wet, pliant strips are laid out, criss-crossed on a board, and pounded with a stone until they become felted together in a thin sheet. The paper is set out to dry under the sun. The irregular edges are never trimmed. *Nahuales* are still kept in homes as a safeguard against evil. Since the 1950s, however, the villagers of Xalitla and Ameyaltepec in Guerrero, have been using the paper produced in San Pablito to make paintings in fluorescent colors depicting the everyday life of the villagers, such as the harvest, weddings, and *fiestas*.

Bark Paper Cutouts

New paper is made with wood fibers derived from cut trees. Recycled paper comes from paper that has been broken down to wood fibers and pulp. The following instructions are for recycling a lunch bag to make "bark paper."

Materials:

- 2–lb. coffee can with one end cut out
- 1–lb. coffee can with both ends cut out
- two 8 X 10-inch pieces window screen
- brown lunch bag
- scissors
- water
- blender
- bath towel
- sponge
- 2 paper towels
- dark felt-tipped pen
- bark paper cutout pattern

Instructions:

1. Set large coffee can in sink. Place one piece of screen over it. Set small coffee can over the center of the large can.

2. Cut lunch bag into small pieces (1 X 2 inches).

3. Put enough water in blender to cover blade.

4. Put pieces cut from bag into blender. Cover blender and whirl it for one full minute or until the paper and water mixture look like mush.

5. Add about 3 cups of water to mixture in blender. Hold the small coffee can in place with one hand while quickly pouring mixture from blender into it. Be careful not to bend screen.

6. Lift small can off screen and set it aside. Place screen with wet fibers on a bath towel that has been folded twice. Set the other screen on top of fibers.

7. Press a dampened sponge firmly on top screen to absorb water and flatten the fibers. Wring out the sponge. Remove as much water from the fibers as you can in this way.

8. Carefully lift top screen and set it aside. Lay a paper towel that has been folded twice over the fibers. Press paper towel to remove more water. Repeat with a second paper towel.

9. Slowly peel fiber sheets from bottom screen and place on a flat surface to dry for a day or two. (To expedite drying process, place fiber sheet between two pieces of cloth and press with a hot iron until dry.)

10. Use felt-tipped pen to trace the outline of bark cutout pattern on the dried fiber sheet. Cut out shape with scissors. (It may be necessary to reduce or enlarge the patterns.)

Place the "bark" cutout on the *ofrenda*.

Suggestion: Add a tablespoon of liquid starch to pulp to strengthen paper.

At Other Times of the Year:

Use more lunch bags and larger screens to make larger sheets of fiber. Use as a bark-painting wall adornment or placemat (when laminated).

Try using different types of paper to see what results you get. Add decorations to your paper: dried flowers, glitter, confetti, etc. Press materials into pulp in Step 7 with a rolling pin.

Female figure representing the spirit of the fruit tree

Female figure that safeguards the bean crop

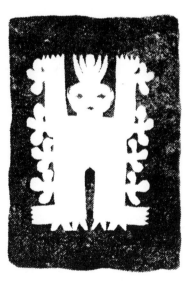

Female figure representing the spirit of the tomato plant

Bark Paper Paintings

Materials:

- brown grocery bag
- scissors
- tempera or iridescent paints, opaque felt-tipped markers, or colored chalk
- paint brushes
- black felt-tipped pens (several sizes)

Instructions:

1. Cut shape desired for bark painting out of a paper bag; the shape may be square, rectangular, circular, or oblong.
2. Tear off edge around piece of paper.
3. Dip paper in water, then crush into a ball. Leave overnight.
4. Open up ball and let dry thoroughly.
5. Design bark painting border, using felt-tipped pens.
6. Using paints, pens, or chalk, paint or draw birds, flowers, people, animals, or village scenes. See illustration.
7. Draw details and border with black felt-tipped pens.

Suggestions: Use a 9 X 12-inch sheet of brown or tan construction paper instead of a paper bag. Do not crush it into a ball before filling in the bark-painting motif.

Dip colored chalk into a mixture of 1/2 cup water to 1 teaspoon of granulated sugar to brighten the color.

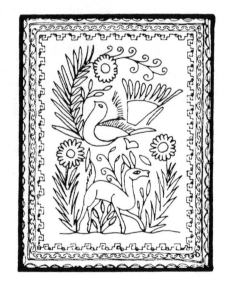

Sand Paintings

Sand paintings are commonly made in the states of Michoacán, Oaxaca, Puebla, and Tlaxcala, Mexico, and in El Salvador and Guatemala. They are traditionally laid down on church plazas and streets for the celebrations that honor the town's patron saint. Once the priest and procession have walked over the painting it is destroyed. (Processions and pilgrimages are considered a form of praying.)

Sand painting designs include pre-Hispanic, Spanish-colonial, floral, and geometric motifs. For the Day of the Dead, religious images are the dominating theme.

Colors come from natural materials such as seeds, flower petals, leaves, bark, charcoal, indigo, talc, hematite, and coral. Materials are ground, mixed with sawdust, and then shaken from a small mesh basket onto each segment of the painting. Sizes range from 3 feet to 90 feet in diameter. Some paintings are framed with fresh flowers. In the Sierra region of Michoacán, festival decorations include cut-paper banners and arches that form a canopy over the sand paintings. The arches are decorated with mosaics of sculptured beeswax, bark paper, flowers, and seeds.

In Oaxaca, sand painting is a year-round tradition. A *tapete de difunto* (sand painting for the dead) is started on the morning of the ninth day after the person died. It must be completed by that evening, before the first rosary is said at 8:00 p.m. If the deceased person was a woman, five female sponsors will cover the cost of the painting, and the image will probably be of the Virgin of Guadalupe or the Virgin of Solitude. If the deceased person was a man, the sponsors will be men and the image will be of a saint such as San Jacinto or San José.

Friends and relatives pray and chant all evening while the sponsors serve chocolate, coffee, egg bread, and other refreshments. That morning all those present take the sand painting materials, flowers, and *copal* to the cemetery, and place them in front of the grave.

Sand paintings in Latin America are made in several layers with special wooden molds and stencils that are not available in this country. The instructions provided, therefore, are more similar to the method used by the Navajo Indians of the southwestern part of the United States. Their sand paintings are an important part of their healing ceremonies.

Materials:

- newspapers
- 18 X 24-inch sheet of posterboard (any color)
- felt-tipped marker
- sand painting design
- 6 parts sawdust to 1 part dry tempera (any number of colors)

- white glue in a bowl
- paint brush
- bowls for each colored mixture

Instructions:

1. Spread newspaper over work area.

2. Use marker to draw design on sheet of posterboard.

3. Paint glue onto one segment of design then pour colored mixture onto this segment. Let dry thoroughly.

4. Lift posterboard and pour unstuck mixture back into bowl.

5. Continue to paint design in this manner until entire surface is covered.

Suggestion: Place sand painting on floor in front of *ofrenda*. Plate No. 23.

Note: If you make a mistake, let mixture dry then scrape it off with the end of the paint brush. Paint only one segment at a time.

GRAVES

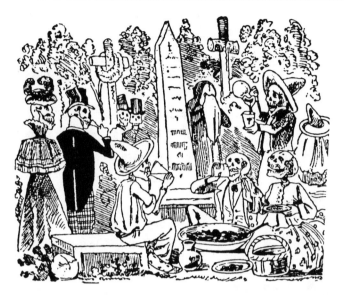

Altar offerings are made in the home or at the grave. Once the grave is cleaned and decorated, crosses and plaques, almost always noncommercial, are painted and set in place. The grave becomes a collage of personal mementos of the deceased. Cemetery walls are "given life" with written axioms concerning mortality and paintings of crossbones and skulls. Offerings for the deceased who have no friends or relatives in the area to grieve for them are amassed on a catafalque on cemetery grounds.

The family arrives, carrying the flickering candles that will light the way for the guest being remembered. Baskets are bulging with offerings. Musicians play church hymns, funeral marches, *marimba* pieces, or lively music that is more conducive to celebrating than to mourning. Priests go about intoning prayers in ancient tongues and blessing graves. Relatives and friends keep vigil all night. Others review the year's occurrences, including the harvest with the "grave soul." It is believed that the dead are responsible for guaranteeing a good yield. Children play *lotería* or board games such as "The Anchor," or "The Goose," then fall asleep cradled in *rebozos* or wrapped in *sarapes*.

Xochiquetzal

Dawn is shared by family and friends before everyone goes home to eat *pozole*, which has been prepared ahead of time for the occasion. The decorations at the grave will be dismantled in one to two weeks and the artifacts discarded; they are ephemeral.

Pre-Columbian funerary offerings included household objects, jewelry, pottery, toys, and food. Jadeite and other valuable gems and objects were placed next to the corpses to be used as bribes if the gods demanded payment before allowing them to enter the afterworld. Records of these ceremonies are found in altars and temples, mosaics, and carvings in crystal, wood, and jade.

Tombstones

The cross is an important element of tombstone design. A variant of this shape was widely used by indigenous peoples before the Spaniards arrived to symbolize the four cardinal directions.

Materials:

- 11 X 14-inch sheet black tagboard
- pointed instrument (e.g., a ballpoint pen or pencil)
- ruler
- pencil
- scissors
- opaque white felt-tipped marker or white tempera paint
- paint brush
- cellophane tape
- white liquid glue

Instructions:

1. Draw three lines, 14 inches long and 2 inches apart, parallel to 14-inch edge of tagboard. Cut along lines to form strips.

2. Use pencil and ruler to divide first strip into four 3 1/2-inch sections.

3. Use pencil and ruler to divide second strip into four 3-inch sections.

4. Use pencil and ruler to divide third strip into four 2 1/2-inch sections. See Illustration 1.

5. Use pointed instrument and ruler to score dividing lines. This facilitates bending the strip.

6. Draw or paint tombstone designs on all four sections of each strip. Let dry. See Illustration 2.

Illustration 1.

Illustration 2.

7. Fold each section to make a square base and tape ends together. See Illustration 3.

8. Measure and cut out three squares from remaining tagboard. Squares should be 4 X 4 inches, 3 1/2 X 3 1/2 inches, and 3 X 3 inches.

9. Place each square on a flat surface and pour a thin line of glue around it 1/4 inch in from edge. See Illustration 4. Place square base on approprite square top, as follows:
 3–1/2-inch base on 4-inch square
 3-inch base on 3–1/2-inch square
 2–1/2-inch base on 3-inch square

Note: Stack all three sections as shown, use as individual tombstones or as a miniature altar. Plate No. 20.

Suggestions: Use leftover tagboard to make a cross. Decorate with white paint or an opaque white felt-tipped pen.

Larger tombstones can be made by using discarded cardboard boxes that have been painted with black tempera paint.

Illustration 3. Illustration 4.

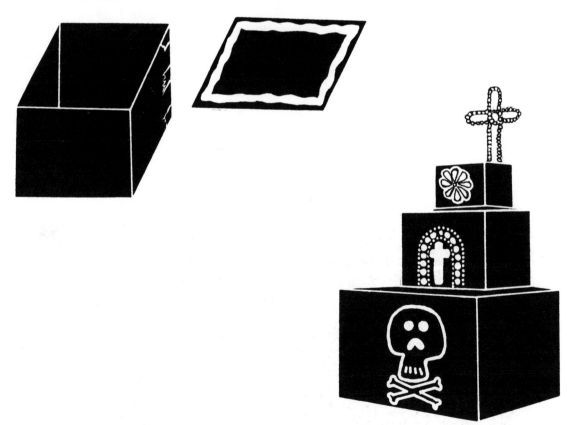

How a culture reacts to death reveals how it looks at life.
—Nancy and Jerry Márquez

Indo-Hispanic toys are often handmade by skilled artisans who follow the centuries-old traditions of their village predecessors. They are usually small replicas of what girls and boys will utilize as adults, a fact that clearly shows the acculturating value of toys. They are imaginative, inexpensive, simple to operate (they rarely come with instructions); children love them; *adults* love them; and they have survived twentieth-century tourism!

Toys mark almost every occasion celebrated by Indo-Hispanics. Toys for the Day of the Dead are an introduction for children to the concept of death. Children learn to make, eat, and play with articles of death at an early age. In a sense, "death" becomes familiar. Toys are used as offerings dedicated to dead children. They are made with humor (often satirical), affection, charm, and much glitter and tinsel. Most are ephemeral.

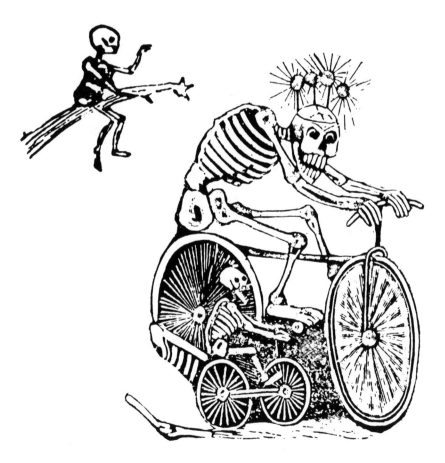

Little Priests

Materials:

- three 9 X 12-inch sheets of black construction paper
- plate, 6 inches in diameter
- light-colored pencil
- scissors
- 6 fried garbanzo beans (available at Latin American food stores)
- black felt-tipped pen with fine point
- cellophane tape
- six 3 X 2-inch sheets of tissue paper (pink, yellow, and white) and/or gold foil (or any combination)
- glue
- cotton
- gold felt-tipped pen (optional)
- twelve 2-1/2 X 1/8-inch strips of bond paper

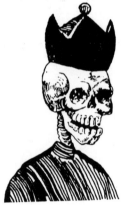

Instructions:

1. Using plate as a guide, draw two circles, 6 inches in diameter, on each sheet of construction paper.

2. Cut out circles, then fold in half and cut on fold line.

3. Roll each half-circle to form a cone with straight edges overlapping about 2 inches. See Illustration 1. Tape the **outer** edge to secure.

 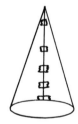

Illustration 1.

4. Draw "little priest" face on each garbanzo with black felt-tipped pen so ridge becomes the nose. Draw beards or moustaches, if desired.

5. Glue garbanzo beans onto tip of cone. (It may be necessary to snip 1/8 inch off tip of cone.)

6. Fold tissue paper in half. Trace priests' vestment pattern on folded paper, then cut out. See Illustration 2 for pattern.

7. Highlight vestment with gold pen (optional).

8. Open vestment and place over priest's head.

9. Glue piece of cotton onto head for hair.

10. Fold two 2-1/2 X 1/8-inch strips of bond three times. Unfold and glue onto sides of cones for arms.

11. Repeat Steps 4 through 8 to make five more little priests.

Suggestion: Make small construction paper cone shapes for mitres (bishops' hats) or cardinals' hats. Plate No. 20. Place TOY COFFIN on little priests' shoulders in front of a TOMBSTONE.

At Other Times of the Year: This pattern can be adapted to make garbanzo figures wearing regional costumes.

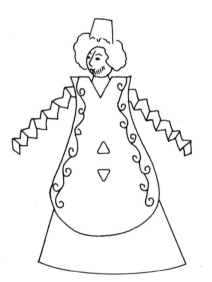

Illustration 2.

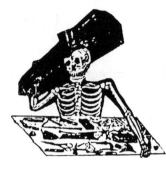

Toy Coffin

Materials:

- 6–1/2 X 6-inch sheet of black tagboard or construction paper
- ruler
- light-colored pencil
- scissors
- white poster paint or opaque white felt-tipped pen
- paint brush
- cellophane tape
- paste

Instructions:

1. Use ruler and light-colored pencil to divide tagboard or paper into six equal parts.

2. Rule off 1 inch at each 6-inch end of paper or tagboard.

3. Cut tabs as shown in Illustration 1.

4. Paint or draw designs on the coffin and let dry. See Illustration 2.

5. Fold paper on each ruled line overlapping sections A and F. Secure with cellophane tape where marked.

6. Tuck and paste tabs F to C, D to B, and E to A. Coffin should look like Illustration 3.

Suggestion: Place toy coffin on LITTLE PRIESTS' shoulders in front of TOMBSTONE. Plate No. 20.

Illustration 1.

Illustration 2.

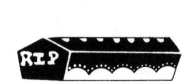

Illustration 3.

Tin Toys

Before the arrival of the Spanish, indigenous artisans used fine sheets of gold and silver for some artifacts. Their preference for gold was based on its availability and softness, which made it easy to work with, rather than on its value. When the Spanish forbade them to continue using these precious metals, the artisans began using tin.

Materials:

- disposable aluminum baking sheets (available in super-markets)
- black felt-tipped pen
- pointed instrument (e.g., a ball point pen)
- scissors
- enamel paints (available at craft or hobby shops)
- 26-gauge fine wire (available at electrical stores and hobby shops) (optional)

Before you start: Warn students to be careful when handling aluminum.

Instructions:

1. Using a felt-tipped pen, draw desired shape for toy on aluminum baking sheet.

2. Cut out shape(s) with scissors.

3. Create details or design by applying pressure with pointed instrument.

4. Make hole for hanging or holes for wire when connecting appendages (optional).

5. Paint with pink, black, white, yellow, or gold enamel paints. Use two to three coats for best results.

6. Connect appendages on skeletal figures with wire, as illustrated (optional). Plate No. 10.

Suggestion: Use aluminum to make *novios* that are painted with red and pink enamel paints.

For other times of the year: Aluminum can be used to make Christmas and year-round ornaments. See illustrations. Use pen to curl tree branches, ends of rays on sun, etc.

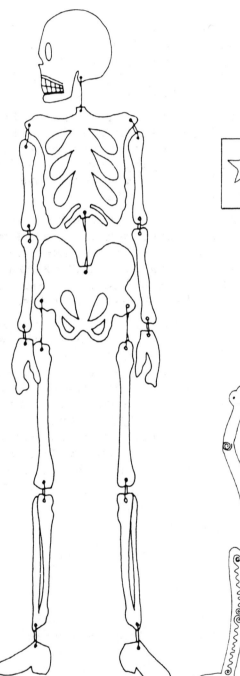

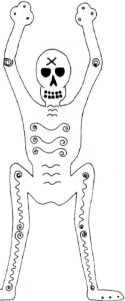

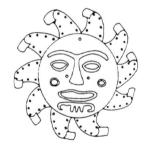

SKELETONS AND SKULLS

Skeletons and skulls, whether human or animal, have always been prominent in Meso-American cultures, not only as a symbol of death, but also as an expression (often humorous) of the belief that the dead continue to have life and form.

Skeletons and skulls were used extensively in pre-Hispanic art and architecture. More recently, however, the term *calavera* (skull) has come to mean satiric verses, poetry, and mock obituaries. These compositions are unique in that their authors write as if the target of their abuse is dead. No one is exempt—neither ladies, gentlemen, priests, nor presidents.

Calaveras came from the Spanish *pasquines*, and gained popularity during the colonial period, especially after independence from Spain in 1821. In 1847, the first Mexican illustrated newspaper was published. It is considered the first true *calavera* broadside associated with the Day of the Dead. *La Calavera's* editor, Ignacio Díaz Triujeque, was arrested after the thirty-first issue was published, but his ideas have not been.*

Mexico's most prolific lithographer, José Guadalupe Posada (1852-1913) replaced the more straightforward, pre-Conquest images of skeletons and skulls with his stylized *calaca* images that mimed humans in every conceivable activity. To make the point that even the rich and powerful must come to terms with the inevitability of death, Posada created and personified the elegant Victorian lady *Calavera Catrina* and the mustachioed *Calavera Zapatista*.

This "common man of uncommon talent" continues to have an impact on the new generation of Indo-Hispanic artists, who employ his *calaca* images in a variety of artistic expressions, including theatrical costumes based on his work. Inspired by Posada, the papier mâché images made today, some life-size, by the Linares family—Don Pedro, Miguel, Ricardo, Leonardo, Felipe, and David—depict skeletons engaged in a number of "earthly" activities and occupations (from lounging in bikinis to crafting piñatas) are internationally acclaimed. The *cartoneros* also create unusual *alebrijes* that combine parts of reptiles, birds, and butterflies. Their work characterizes the art of Mexico since pre-Hispanic times with a profound dialectical concept of the duality of beauty and ugliness, humor and horror, life and death. Plate Nos. 21 & 22.

* *Calaveras* are published annually for Day of the Dead by Eastern Group Publications in East Los Angeles, California.

Masks

By putting on a mask, a person becomes another being— someone who may or may not be of this world. The mask, then, is often a ceremonial object used to influence supernatural powers. Many indigenous people still depend on masks for the effectiveness of their rituals or dance performances, especially in areas where the indigenous culture has remained a dominant element in village life.

Some masks date back to 1000 B.C. They are made from wood, tin, cloth, leather, hemp, clay, quartz, feathers, shells, papier mâché, stone, and gold. Masks are linked to cycles of nature or religious occasions. They vary sharply in style from one region to another.

Masks crafted for the Day of the Dead are worn in processions through towns to the local cemeteries and as part of dance dramas that stress the cycles of life and death.

Skull Mask and Skeleton Costume

Materials for mask:

- 9-inch paper plate (not plastic coated)
- pencil
- scissors
- sheet of white paper
- black felt-tipped pen
- glue
- hole punch or pointed instrument
- 2 lengths of string, each 18 inches long

Instructions for mask:

1. Hold paper plate over face of the person who will wear it. Use pencil to mark position of eyes and nose.

2. Cut eye and nose holes in paper plate and outline them heavily with felt-tipped pen.

3. Cut one 1–1/2 X 4-inch strip of white paper and draw teeth on it, leaving 1/2 inch blank on each end.

4. Glue both ends onto paper plate so that teeth protrude.

5. Punch holes on both sides of the mask and tie strings through the holes. See illustration.

Materials for costume:

- skeleton pattern
- 18 X 24-inch sheet of tagboard or posterboard
- 18 X 24-inch sheet of construction paper (white)
- pencil
- scissors
- paste
- hole punch or pointed instrument
- length of string, 18 inches long

Instructions for costume:

1. Trace skeleton pattern onto white construction paper and cut out.
2. Arrange and paste bones on tagboard or posterboard.
3. Detail bones and rib cage (optional).
4. Punch two holes in the top of the costume, 5 inches from each corner.
5. Thread and tie string through both holes. See illustration.

Suggestions: Be creative! How about red bones, sprinkled here and there with glitter, on a black background? Or black bones on a white background? Try highlighting bones with iridescent paints or glitter pens.

At Other Times of the Year: The materials and instructions given here can be adapted to make masks and costumes appropriate for other festivities during the school year, such as circus animals, folkloric costumes, and Nativity scene figures. Use 6-ply posterboard to make stage props or year-round classroom scenery such as *saguaro* cactus with bristles painted on it. See illustrations.

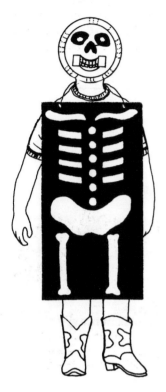

Papier Mâché

The papier mâché technique was brought to the Americas by the Spanish, who learned the method from the Asians, the first to use it. The most productive source of papier mâché objects in Mexico is Celaya, Guanajuato.

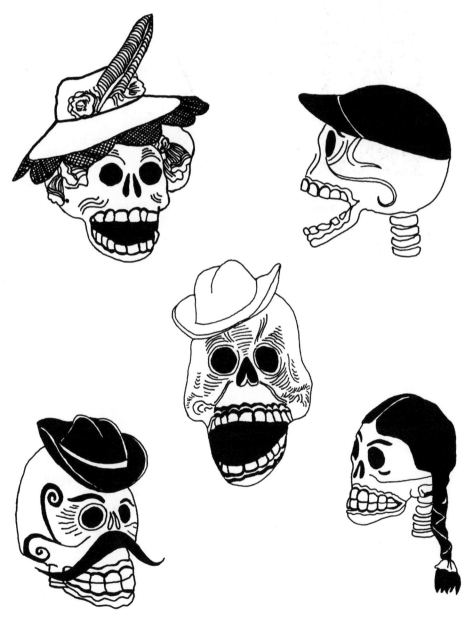

Posadaesque skulls by Mexican artist Agustín Galicia Palacios.

Papier Mâché Skull Mask

Materials:

- balloon (size depends on age of student)
- newspaper cut into 1 X 3-inch strips
- wheat paste
- tempera paints
- paint brushes
- small, sharp kitchen knife
- scissors
- clear lacquer
- two 18-inch lengths of string

Instructions:

(Makes two masks)

1. Follow package instructions for making wheat paste.

2. Cover balloon with 5 to 7 layers of newspaper strips that have been dipped, one at a time, in wheat paste. (Remove excess paste.)

3. When newspaper strips are completely dry (3 to 4 days, depending on the weather), stick a pin into the sculpture to burst the balloon.

4. With a kitchen knife, cut the sculpture in half. (Students will need assistance with this step.)

5. Cut eye holes and string holes.

6. Decorate and spray with clear lacquer.

7. Thread and tie strings through both holes, as shown in Illustration 1.

Illustration 1.

Notes: Modeling clay is an excellent base over which to form papier mâché masks. Remember that features in the clay should be very exaggerated, because the layers of paper strips that you add will tend to level out any small hollows and bumps. To make sure that the area around the nose and eye sockets is hollow on your finished mask, make these parts very deep on the clay base.

After you have modeled the clay face, apply petroleum jelly liberally over the surface, making sure it gets onto all parts of the face. Removing clay from the dried papier mâché is much easier if jelly is used. You can model the clay again for another mask.

An excellent modeling clay can be made by mixing together 1 cup of salt, 1/2 cup of flour, and 1 cup of water. Heat over a very low flame, and stir constantly until the mixture is thick and rubbery. If it seems too sticky, add a little more flour. After the mixture cools, it becomes less sticky and can be molded and modeled just like regular clay. See Illustration 2.

Illustration 2.

Papier Mâché Skeleton

Materials:

- newspapers, uncut
- masking tape
- newspaper, cut into 1 X 10-inch strips (quantity depends on size of skeleton)
- wheat paste (or a water and flour paste)
- paint brushes
- gesso (optional)
- electric drill or pointed instrument
- tempera paint (various colors including white)
- black felt-tipped pens and markers
- clear lacquer
- crochet hook
- cord or twine
- small piece of posterboard or cardboard

Instructions:

These apply to head and torso:

1. Crumple up sheets of newspaper. Form two egg shapes: one for the torso, the other, smaller one for the head.

2. Wrap masking tape around both shapes until the body part is shaped the way you want it. You may have to fill in some areas with more newspaper.

3. Connect the head to the torso with masking tape.

4. Dip newspaper strips, one at a time, into prepared wheat paste. Remove excess paste. Cover head and torso with 3 or 4 layers of strips. Let dry thoroughly for several days.

These instructions apply to arms and legs:

5. Roll up folded newspaper and wrap with masking tape, as shown in Illustration 1. Do this for both arms and legs. The arms should be shorter than the legs.

6. Dip newspaper strips, one at a time, into the paste. Remove excess paste. Cover arms and legs with 3 or 4 layers of strips. Let dry thoroughly for several days.

7. Paint all body parts with gesso and let dry (optional).

Illustration 1.

Illustration 2.

8. Paint all body parts with white tempera paint and let dry. (A second coat of paint may be necessary.)

9. Use felt-tipped pens or markers, and/or paint to fill in appropriate skeletal designs. Let dry.

10. Spray with clear lacquer and let dry.

11. Use electric drill or pointed instrument to make a hole through both arms and legs, and through shoulders and hips of torso. (Young children will need assistance here.)

12. Cut out four 1–1/2-inch square pieces of posterboard or cardboard. Make a hole through each piece with a pointed instrument.

13. Insert crochet hook through hole in torso, craw the cord or twine over the hook, and pull it back through the hole.

14. String cord or twine through holes in one arm and one piece of posterboard or cardboard, then tie a large knot at the end. See Illustration 2. (Posterboard or cardboard reinforces the holes and prevents the cord or twine from slipping back through the appendage.) Plate No. 5.

Suggestions: Decorate skeleton, using tempera paints, colored felt-tipped pens, foil (for eyes), pipe cleaners (for earrings), crepe paper or fake fur for hair, paper marigolds, ribbons, etc. Dress in regional or occupational costumes. Tagboard machine-made skeletons, available in October, can also be dressed and decorated. Plate No. 6.

At Other Times of the Year: The materials and instructions given here can be adapted to make papier mâché dolls similar to those made in Celaya, Guanajuato. They look like a carnival performer, with their colorful leotards, and glittery earrings and necklaces. A feminine name is always written across their bodies, and their hair may be black, brown, yellow, or orange. See Illustration 3.

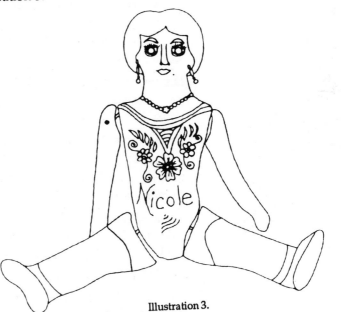

Illustration 3.

Plaster Of Paris Mask

The plaster of paris mask-making method is fun, quick, and relatively easy, but it requires the assistance of an adult.

Materials:

- approximately 40 to 50 precut 1 1/2 X 4-inch strips of plaster of paris gauze (available at art-supply stores)
- 24 X 29-inch trash bag
- petroleum jelly
- 2 cups water in a bowl
- sharp instrument
- 2 lengths of 18-inch string
- black felt-tipped markers and pens
- tempera paints (optional)
- paint brushes (optional)

Note: Be sure student's hair has been pulled back and secured away from her/his face before applying petroleum jelly and plaster.

Instructions:

1. Cut hole in bottom of trash bag large enough to fit over student's head. (Bag will help keep the mask wearer's clothes clean while the plaster is being applied and can be reused for other students.)

2. Apply a liberal amount of petroleum jelly to parts of student's face that will be covered with plaster.

3. Dip each strip of plaster into bowl of water for a few seconds, then apply to face, starting at the forehead. If making a full-face mask, it will be necessary to cover the area just below the jaw and chin line. Do not cover the nostrils or mouth opening. See Illustration 1.

4. Student should stay relatively still until mask is firm enough to peel off without distorting its shape. This may take 2 to 15 minutes, depending on the weather.

5. Wipe excess petroleum jelly off of face with bath towel before washing.

6. When mask is completely dry, make a hole in each side and tie a string through each hole.

7. Draw or paint on skull details with felt-tipped markers and/or tempera paints. Plate No. 8.

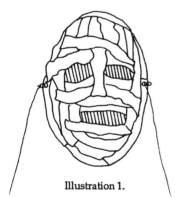

Illustration 1.

At Other Times of the Year: Decorate masks with colored marking pens, tempera paints, glitter, fake fur, raffia, beads, cotton, feathers, pipe cleaners, ribbons, yarn, and tissue paper. See Illustration 2.

Mixed media mask.

Illustration 2.

Bag Of Bones

Materials:

- black felt-tipped pen
- 6-inch white paper plate (not plastic coated)
- white lunch bag
- sheet of white construction paper
- arm and leg patterns
- scissors
- paste
- string (optional)

arm pattern

leg pattern

Instructions:

1. Draw a skull on paper plate.
2. Draw skeletal torso on front and back of bag.
3. Trace arm and leg patterns onto construction paper and cut out.
4. Draw arm and leg bones.
5. Paste head, arms, and legs to bag, as shown in Illustration 1.

Suggestion: Place "bag of bones" on the *ofrenda*. Or, make a hole in the top of the paper plate, thread string through the hole, and tie the bag onto an altar arch.

At Other Times of the Year: Make Easter rabbits, leprechauns, or Nativity scene figures out of bags of *any* size.

enlarge patterns 300%

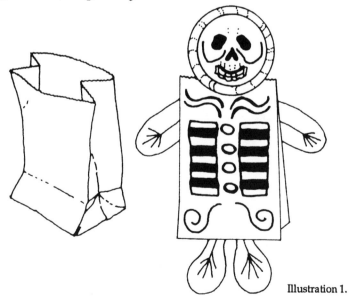

Illustration 1.

Day Of The Dead Strip Cutouts

Materials:

- 12 X 18-inch or 20 X 30-inch sheet of black, yellow, white, pink, or gold tissue paper or metallic paper
- strip cutout patterns
- scissors
- cellophane tape (optional)

Instructions:

1. Fold paper in thirds lengthwise as shown in Illustration 1.

2. Cut three strips along fold lines.

3. Place one strip on a flat surface.

4. Fold strip so bottom edge meets top edge. Crease with a thumbnail to make a sharp fold. See Illustration 2.

Illustration 1.

Illustration 2.

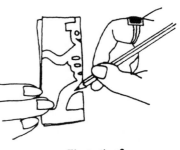

Illustration 3.

5. Fold paper same way two more times.

6. Turn paper so narrow side faces you. Using pattern provided, draw half a skeleton, with center along folded side. See Illustration 3.

7. Leaving paper folded, cut out skeleton shape. Be sure to leave part of right and left edges uncut so that pattern will form a continuous strip. See Illustration 4.

Suggestion: Decorate *ofrenda* with cutouts.

Note: Older students can design their own patterns and cut all three strips at one time.

At Other Times of the Year: Use appropriate colors of tissue paper to cut Valentine's Day, Christmas, St. Patrick's Day, etc. motifs to decorate bulletin boards.

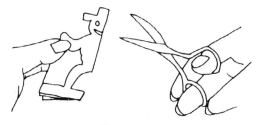

Illustration 4.

49

Styrofoam Skeleton

Materials:

- white crayon or chalk
- 9 X 12-inch sheet of black construction paper
- styrofoam packing grains or "popcorn" (use a variety of shapes)
- glue
- black felt-tipped pen with fine point

Instructions:

1. Using white crayon or chalk, draw a stick figure on black construction paper.
2. Lay out various styrofoam "popcorn" shapes on paper, forming skull, ribs, and arm and leg bones to get an idea of placement, then set aside.
3. Carefully draw in skull details on disc-shaped styrofoam with black felt-tipped pen.
4. Glue styrofoam shapes onto stick figure(s) as illustrated. Plate No. 17.

Suggestion: Omit "popcorn" shapes on bottom half of skeleton. Add crepe paper skirt, gather at the waist, and decorate with felt-tipped pens and glitter.

At Other Times of the Year: Round "popcorn" can be used to make snow people in winter scenes.

Clay Skeletons With Spring Necks

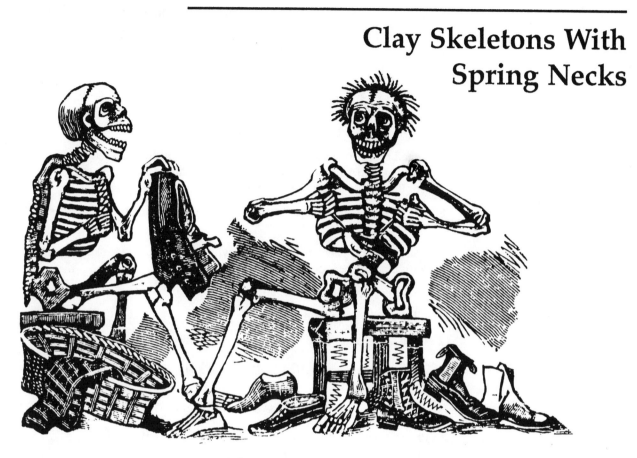

Materials:

- self-hardening clay
- toothpick
- pointed instrument (such as a ball point pen)
- #156 wire spring (available at hardware stores)
- wire cutter or heavy-duty scissors
- tempera paint (various colors, including white)
- small paint brushes
- black felt-tipped pen with fine point
- cotton
- 2–1/2 X 3-inch piece of corregated cardboard
- glue

Instructions:

1. Form a ball the size of a chestnut for head.

2. Roll lump of clay into a short sausage shape for torso. Set torso down firmly to flatten bottom end so it will stand erect.

Illustration 1.

Illustration 2.

3. Use pointed instrument to make holes in bottom of skull and top of torso. See Illustration 1.

4. Insert spring wire into holes then squeeze clay to secure.

5. Roll lumps of clay into two small sausage shapes for arms. Attach arms to torso with wet finger, smoothing clay at joining points. See Illustration 2.

6. Shape skull and incise details with toothpick.

7. Detail costume with pointed instrument or toothpick. Wedding couples, *charros*, horsemen, clowns, musicians, and boxers are popular spring-neck "cavernous characters." Plate No. 3.

8. Let skeleton dry thoroughly. Drying time depends on the weather and thickness of the clay.

9. Paint skeletal parts of figure with white tempera. Draw skeletal details with black felt-tipped pen.

10. Use a variety of colors to paint clothing.

11. Glue cotton onto skull for hair.

12. Glue skeleton(s) onto cardboard base as shown in Illustration 3.

Suggestions: Make miniature *metates*, *molcajetes*, and *ollas*, etc., out of left-over clay. Glue finished piece onto cardboard base in front of spring-neck skeleton.

At Other Times of the Year: Omit the spring and make clay figures dressed in regional or occupational costumes.

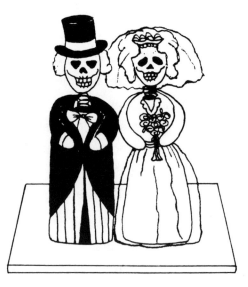

Illustration 3.

Huichol Yarn Paintings

Because of their geographic isolation, the Huichol people in the inaccessible mountains of northern Jalisco, Durango, Zacatecas, and Nayarit were among the last groups of people to come under Spanish rule. They were not conquered until 1721. Missionary efforts to convert them failed. They have succeeded in preserving their religion, language, and traditional health practices.

The Huichols are famous for their yarn paintings (*nearikas*), which they have only recently developed over the last four decades. Sun-warmed beeswax is spread evenly on a piece of plyboard. (It is never melted over a flame.) The artist sketches symbols that come from a collection of sacred images that are based on visions, religion, and history. They include corn, deer, serpents, eagles, the sun and the moon, and more. The same symbols, with varying arrangements and color, represent the artist's unique expressions.

Modern yarn paintings are both ritualistic and folk art. They were originally used to decorate discs for use in religious ceremonies; now they are sold to tourists.

Yarn Skulls

Materials:

- 9 X 12-inch piece of tagboard
- light-colored pencil
- white liquid glue
- 1/8-inch wool or acrylic yarn (white and pastel colors— wool yarn gives more texture)
- scissors

Note: Begin yarn painting at center of design and work outward. Hold yarn taut with one hand while positioning it with the other hand. See Illustration 1. Place strands as close together as possible. Make sharp, well-pressed-in turns.

Instructions:

1. Draw skull design on tagboard with light-colored pencil. Include a border which will serve as a frame.
2. Cut yarn into appropriate lengths.
3. Squeeze a thin trail of glue in the center of yarn design and allow it to dry for 2 minutes.
4. Lightly press the yarn onto the glue with your thumbnail so that only the bottom of the yarn touches it. Twist the end of the yarn to begin or end a length.
5. When all the spaces have been filled in, set the painting aside and let it dry completely.

Suggestion: Use skull yarn painting as an offering or wall adornment.

At Other Times of the Year: Use authentic Huichol symbols and colors of royal blue, light blue, purple, green, red, and yellow to make yarn paintings. See illustration.

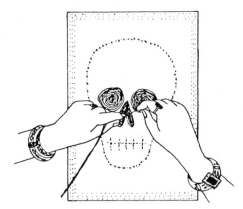

Calavera Catrina Or Calavera Zapatista String Puppet

Materials:

- *Calavera Catrina* or *Calavera Zapatista* string puppet pattern
- 9 X 12-inch sheet of tagboard
- pencil
- scissors
- felt-tipped pen
- ball point pen (or other pointed instrument)
- pushpin
- two 10-inch lengths and one 13-inch length of string or yarn
- 6 small paper fasteners
- 1 balloon stick or 1/4-inch wooden dowel, 17 inches long
- glue
- cellophane tape

Instructions:

1. Trace copy of *calavera* pattern onto tagboard.

2. Cut head and torso in one piece.

3. Cut two legs and two arms.

4. Draw face, torso, arm, and leg details with felt-tipped pens. See *calavera* patterns that follow.

5. Using ball point pen or other pointed instrument, *carefully* punch holes through each specially marked point. At points marked with an X, attach strings; at points marked with a small circle, push paper fasteners through the tagboard.

6. Thread one 10-inch length of string through points marked with an X in the arms. Use remaining 10-inch length for legs.

7. Knot the ends of each string, making sure they are not too tight. Trim ends.

8. Push paper fasteners through holes on front side of *calavera* to connect arms and legs. Fasteners should be loose enough for arms and legs to move easily.

9. Connect arms and legs by tying a 13-inch length of string to the middle of the string for the arms, then to the middle of the string tied to the legs.

10. Tape balloon stick or dowel down center of back of torso, as shown in Illustration 1.

Hold stick and pull string to see the *calavera* dance. Plate No. 11.

Suggestion: Have students decorate their puppets using crepe paper, felt-tipped pens, feathers, glitter, sequins, etc.

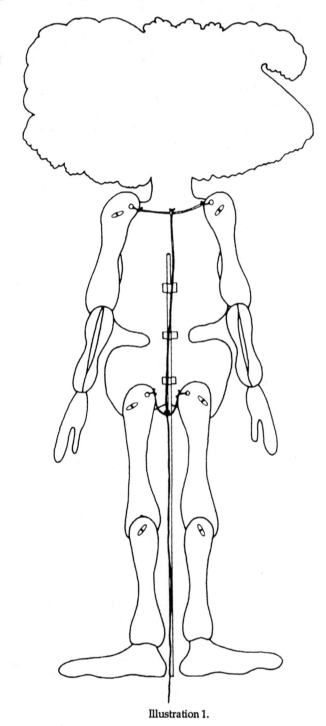

Illustration 1.

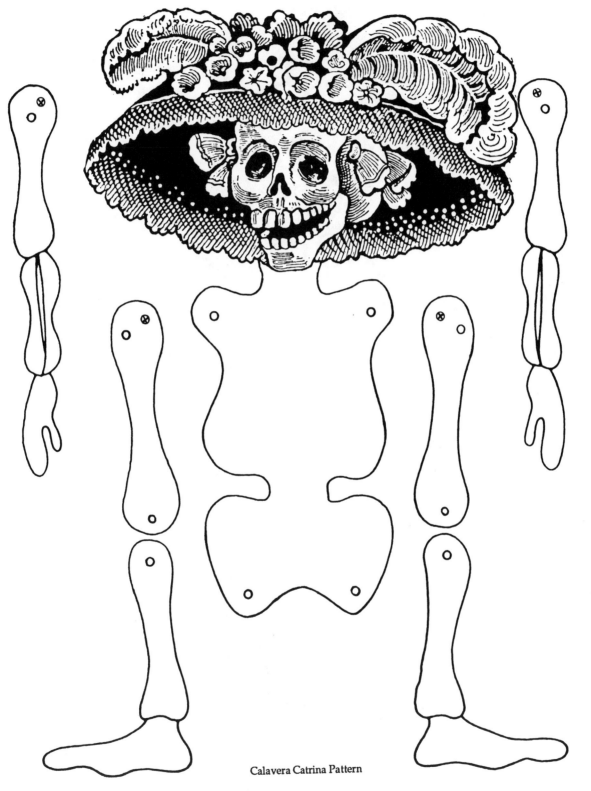

Calavera Catrina Pattern

57

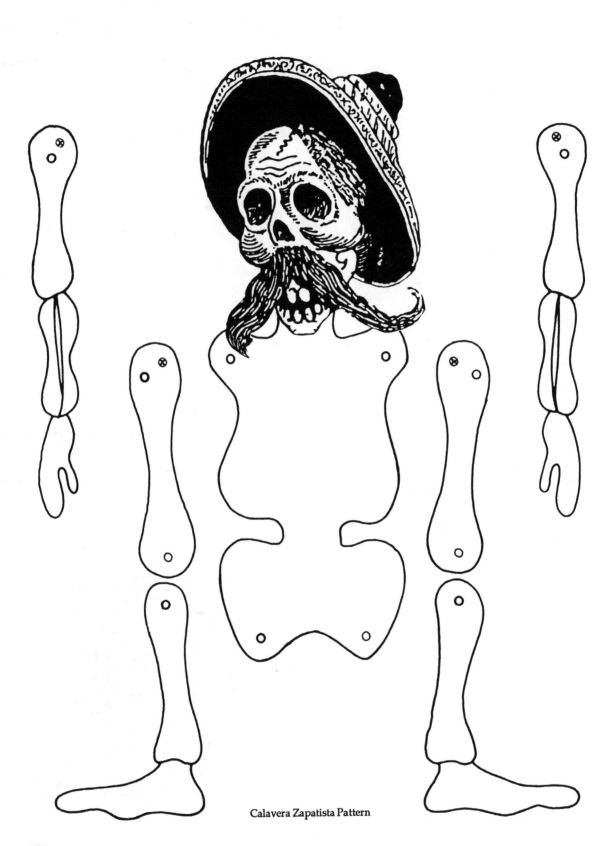

Calavera Zapatista Pattern

Calavera Catrina Or Calavera Zapatista Mask Or Puzzle

Materials:

- *Calavera Catrina* or *Calavera Zapatista* mask or puzzle pattern
- 8–1/2 X 11-inch sheet of tagboard
- felt-tipped pens or crayons
- glue
- balloon stick or 1/4-inch dowel, 12 inches long, or a chopstick
- scissors
- cellophane tape
- fake fur, glitter, feathers, flowers (optional)

Instructions:

1. Duplicate *calavera* pattern for coloring.

2. Glue colored *calavera* onto tagboard. Let dry.

3. If making a mask, cut out shape of *calavera* and eye holes. Tape stick or dowel onto back of mask. See Illustration 1.

4. If making a puzzle, cut *calavera* pattern into various shapes. See Illustration 2.

Suggestions for Masks: Decorate *Calavera Catrina*'s hat with feathers, paper flowers, and glitter. Use fake fur to accentuate *Calavera Zapatista*'s moustache.

Illustration 1.

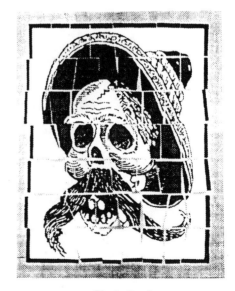

Illustration 2.

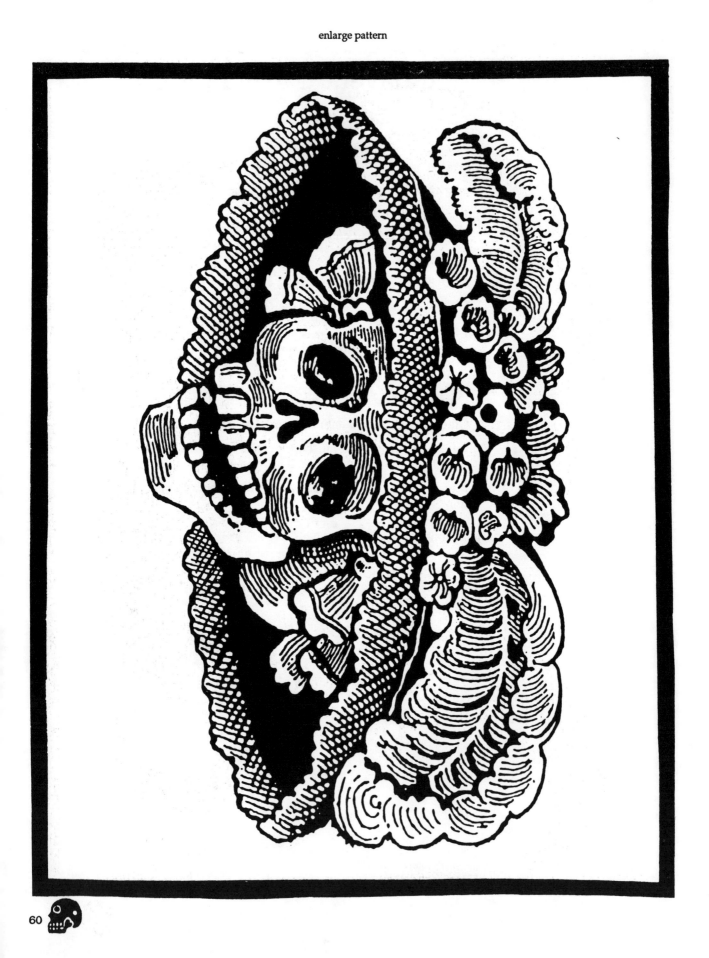

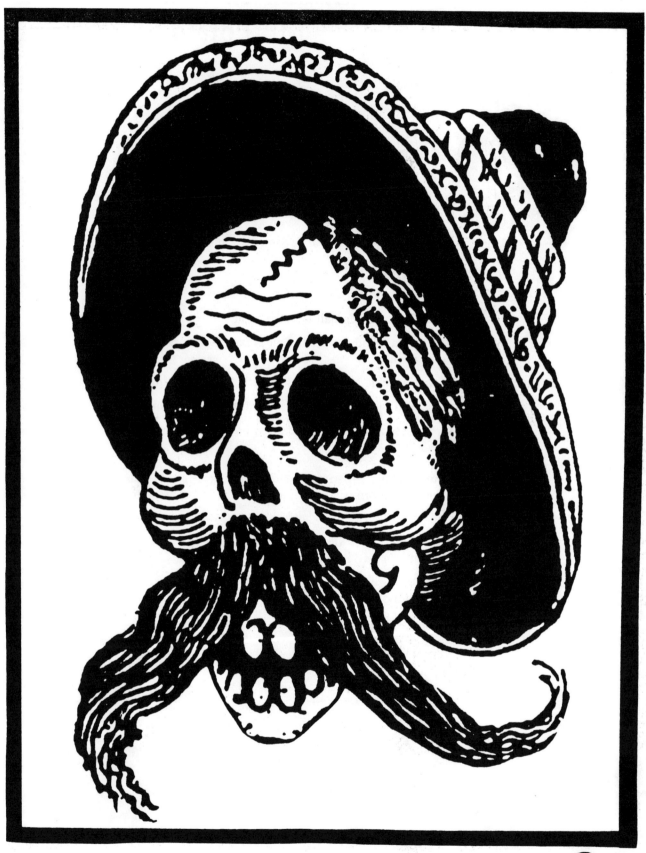

 61

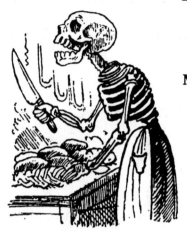

Mr. Potato Skull Prints

Materials:

- potato
- paper towels
- pencil or other pointed instrument
- sharp kitchen knife
- sponge (or several layers of paper towels, folded twice)
- tempera paint
- sheet of art paper or construction paper (any size)

Instructions:

1. Wash potato and dry with paper towel.
2. Cut potato in half to make a flat surface.
3. Incise skull design on half of potato with pencil or other pointed instrument.
4. Use knife to cut away eye sockets, nose, mouth, etc.
5. Soak sponge or folded paper towels with tempera paint.
6. Press the potato into the paint-soaked sponge or towel, then onto paper.

Suggestions: Experiment with a variety of pastel paints and paper colors. Detail skull prints with foil and/or write your name on forehead with glitter pens.

At Other Times of the Year: Carve a variety of designs appropriate for Valentine's Day, St. Patrick's Day, and Christmas. .

Use corn on the cob or halves of *chiles*, limes, or bell peppers to make year-round note cards.

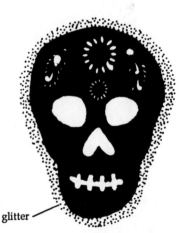

glitter

Alfiñique Sugar Skulls

It is customary for each child to buy a sugar skull for Day of the Dead. They are sold in *tianguis* (open-air markets) a week or so before the holidays. A vendor in Oaxaca said, "We sell 7,000 skulls a day. That's more skulls than there are dead." Each skull has a name typed across it, "for no extra charge."

Sugar sculptures are made out of a sugar-almond paste that is made with refined sugar, egg whites, and lime juice. The paste is pressed into molds similar to the process of molding clay. The seams are obscured by the pastel icing and foil decorations. Chocolate and pumpkin-seed candy are also used to make these "sweets for your sweet."

Candied skulls are made once a year by confectioners in the states of Guanajuato, Michoacán, and Oaxaca. Because sugar paste is difficult to work with and the molds are not usually available in the United States, another sugar-art recipe has been provided.

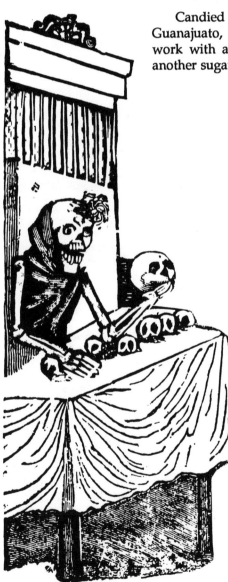

"Breathless" Sculptures

Ingredients:

- 1 cup marshmallow cream
- 1/3 cup light corn syrup
- 1/8 teaspoon salt
- 1 teaspoon vanilla
- 6 cups powdered sugar (sifted)
- 2 packages (7 oz.) almond paste (found in the imported-food section of supermarkets)
- vegetable food dyes

Materials:

- candy thermometer
- toothpicks

Instructions:

1. Combine first 4 ingredients in a 3-quart pan.

2. Add 2 cups sugar and slowly heat mixture to about 110°F.

3. Add almond paste to mixture.

4. Turn off heat and stir mixture until well blended. Remove from heat.

5. Turn mixture onto a board covered with remaining 4 cups of powdered sugar. Knead sugar until dough is smooth.

6. Store dough in tightly sealed container in refrigerator overnight.

7. Sculpture dough into skull shapes. See Illustration 1.

8. Detail figures with vegetable food dyes and toothpicks or icing, as illustrated.

 Recipe makes about 8 skulls the size of a golf ball.

Illustration 1.

Suggestions: Ornamentation of these sugar sculptures includes line designs made with icing, foil for the eyes, and/or your favorite person's name inscribed on the forehead to "bring it back to life." Plate No. 2.

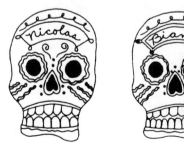

Buttercream Icing

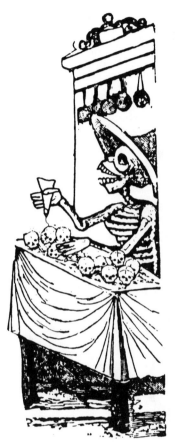

The thick but creamy texture of this icing makes it ideal for decorating sugar skulls. Yellow, light green, light blue, and pink are the colors most frequently used to decorate these "cranial delights."

Ingredients:

- 1/2 cup butter
- 1/2 cup solid vegetable shortening
- 1 teaspoon vanilla
- 4 cups powdered sugar
- 3 tablespoons milk
- vegetable food dyes

Instructions:

1. Cream butter and shortening with electric mixer in a large bowl.

2. Gradually add sugar, 1 cup at a time, beating well on medium speed. Scrape sides and bottom of bowl often.

3. When all the sugar has been mixed in, icing will appear dry. Add milk and beat until light and fluffy.

Liquid vegetable dyes tend to give a more pastel color to icing than do the paste food dyes. Always add food dyes gradually, mixing well each time, until you achieve the desired color.

For best results, keep icing covered with a damp cloth until you are ready to decorate. Keep bowl of icing in refrigerator when not using. Icing can be refrigerated in an airtight container for up to a week. Rewhip before using.

Inexpensive decorating bags and couplers are available in many supermarkets. To fill your decorating bag, fold it down over your hand, making a "cuff" to keep it open. Place a scoop of icing down into the bag with a spatula. Continue to fill bag, but no more than half full. Unfold the "cuff" and press the icing down to the bottom of the bag, so that no air pockets are caught inside.

Decorating bags can also be made out of butcher paper. Using a dinner plate as a guide, draw a circle on a sheet of butcher paper. Cut circle out, then fold and cut circle in half. Roll each half circle to form a cone, with straight edges overlapping. Secure with tape. Cut small hole in narrow end for icing to pass through. Make separate cones for each color.

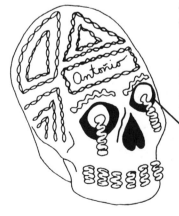

foil (eye sockets)

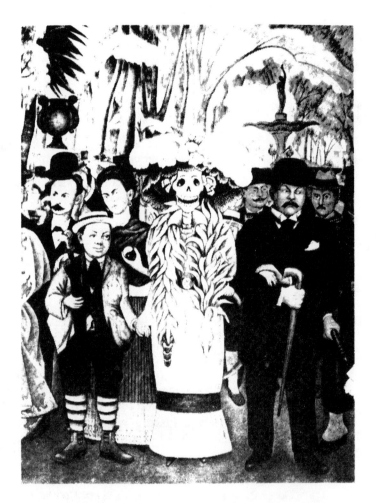

"Posada in Diego Rivera's Mural, Hotel Prado, Mexico City."

Finger And Thumbprints

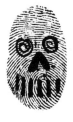

Materials:

- black or white tempera paint (sticky, not too wet)
- 6-inch plate
- black or white construction paper
- black, white, and pastel-colored felt-tipped pens

Instructions:

1. Put small amount of tempera paint on plate.

2. Press thumb or finger into paint and roll forward and backward to cover completely.

3. Press paint-covered thumb or finger onto paper, then rock backward and lift.

4. When prints are dry, draw in details (*sarapes*, guitars, *sombreros*, etc.) with felt-tipped pens.

At Other Times of the Year: See illustrations!

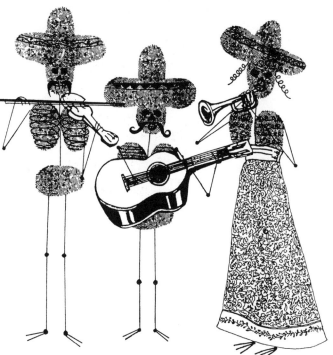

Novios (Sweethearts)

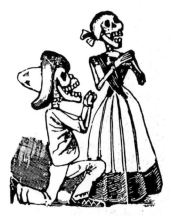

Novios, like sugar skulls, are given to sweethearts and friends as a gesture of affection on the Day of the Dead. The size of the hearts and the materials used to make them depend on the imagination of the maker. Here are a few ideas that can be adapted to your specifications. See illustrations.

Suggested materials:

- pink and/or red foil, tissue paper, construction paper
- scissors
- hole punch
- glue
- enamel paints (available at hobby shops)
- glitter
- yarn
- doilies (foil or regular)

Aluminum and enamel paint ——

Word Search

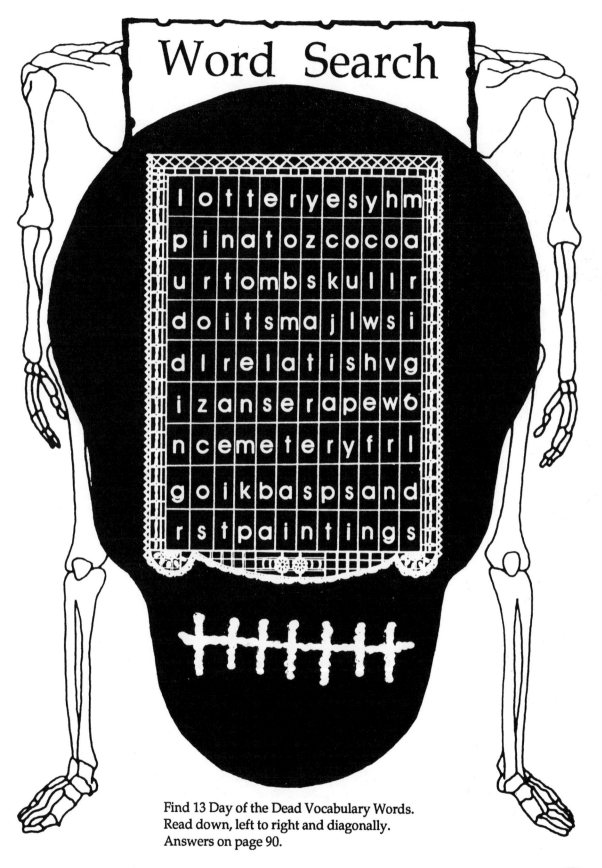

l	o	t	t	e	r	y	e	s	y	h	m
p	i	n	a	t	o	z	c	o	c	o	a
u	r	t	o	m	b	s	k	u	l	l	r
d	o	i	t	s	m	a	j	l	w	s	i
d	l	r	e	l	a	t	i	s	h	v	g
i	z	a	n	s	e	r	a	p	e	w	6
n	c	e	m	e	t	e	r	y	f	r	l
g	o	i	k	b	a	s	p	s	a	n	d
r	s	t	p	a	i	n	t	i	n	g	s

Find 13 Day of the Dead Vocabulary Words.
Read down, left to right and diagonally.
Answers on page 90.

Tell me how you die and I'll tell you who you are.

—Octavio Paz

No one dies from death . . . we die from living.

—Octavio Paz

FOOD

Bread Of The Dead

Special sweet loaves called *panes de muerto* are prepared for this day to please the living (and the dead). They represent the *animas* or "souls" of the departed. They are oval or round, and have raised skulls and crossbones or simple nobs that represent skulls. Others take on the shape of human figures and are decorated with colored glazes or colored sesame seeds. (The seeds represent happiness.) The bakers in Oaxaca insert tiny faces or *caritas* in their human-shaped loaves before they are baked in brick ovens. These small faces represent religious persons. They are detailed with vegetable dyes and toothpicks. The consumption of this bread recalls the taking of bread in Communion. Plate No. 15.

Ingredients for bread:

Mix together:

- 1 1/2 cups flour
- 1/2 cup sugar
- 1 teaspoon salt
- 1 tablespoon anise seed
- 2 packages dry yeast

Combine and heat in saucepan:

- 1/2 cup milk
- 1/2 cup water
- 1/2 cup margarine

Set aside for later use:

- 4 eggs
- 3 1/2 to 4 1/2 cups flour

Ingredients for glaze:

- 1/2 cup sugar
- 1/3 cup orange juice
- 2 tablespoons grated orange peel

Baking instructions:

1. Mix dry ingredients, add warm liquid, and beat.
2. Add 4 eggs and 1 cup of the flour, and beat.
3. Gradually blend in remaining flour.

4. Knead on lightly floured board for 8 to 10 minutes.

5. Place dough in greased bowl and let rise until doubled (1 1/2 hours).

6. Punch dough down and make shapes. Let rise again for 1 hour.

7. Bake at 350°F for 40 minutes.

8. Boil glaze ingredients for 2 minutes. Apply to warm shapes.

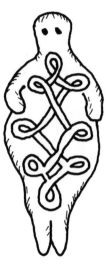

Atole

Atole—from the Nahuatl *atolli*—is a hot drink made from a base of fresh corn. It is ground into a flour-like powder and boiled in an earthenware pot with sugar and milk or water until the liquid congeals. It may be thickened with rice or wheat flour and flavored with spices or crushed fruit. When flavored with chocolate, it is called *champurrado*.

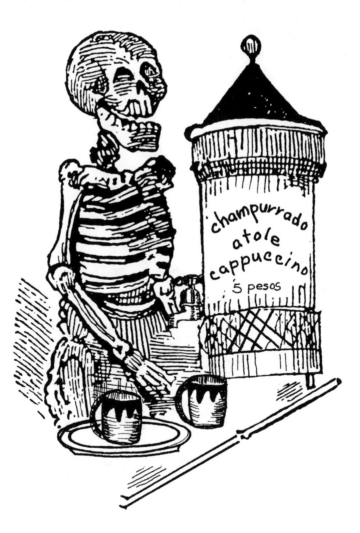

Atole De Leche

Ingredients:

- 2 cups water
- 1/2 cup finely ground white corn meal
- 1-inch cinnamon stick
- 4 cups milk
- 1 cup sugar

Cooking instructions:

1. Blend corn meal and water.
2. Add cinnamon stick and boil mixture for about 10 minutes.
3. Add milk and sugar; bring to a boil, stirring constantly.
4. Remove cinnamon stick and serve hot. Makes 1 1/2 quarts or 8 to 10 servings.

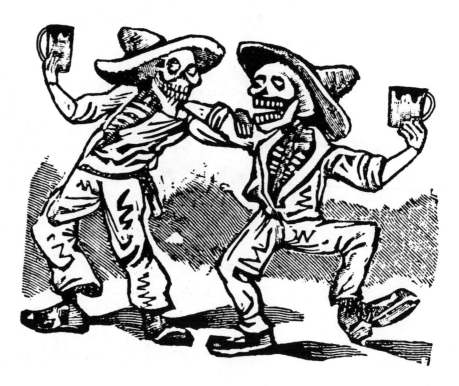

Champurrado

Ingredients:

- 2 1/2 cups water
- 1 cup *masa harina*
- brown sugar to taste
- 1/2 tablet Mexican chocolate
- 1-inch cinnamon stick

Cooking instructions:

1. Bring 1 1/2 cups of water to a boil.

2. Mix *masa harina* with remaining cup of water and strain into boiling water through a sieve. Stir until smooth.

3. Add chocolate, cinnamon stick, and brown sugar. Stir for approximately 5 minutes or until mixture has thickened. Serve hot.

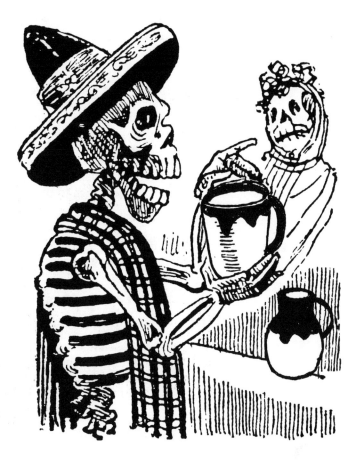

Blue Corn Pozole

Ingredients:

- 3-lbs. pork butt, cut into 2-inch chunks (more fatty than lean)
- 1-lb. blue (or white) *pozole* (or fresh or canned hominy)
- 4 dried *chiles anchos*
- 8 dried *chiles colorados*, New Mexican or Californian (Anaheim)
- 4–8 dried *chiles serranos* (depending on piquancy)
- 2 large onions, coarsely chopped
- 8–12 cloves of garlic, diced
- 5–10 cups of pork (or chicken) broth
- salt to taste
- 1/2 pig's head (optional) and/or 3 lbs. pork neck bones

Cooking Instructions:

The Day Before Serving:

1. Soak pork in water to cover overnight, refrigerated.
2. Cover *pozole* with 5 inches of water and soak overnight.
3. Remove the seeds and soak *chiles* in water to cover overnight.

Next Day:

4. Drain and rinse *pozole*. Cover with broth in a 6-quart heavy sauce pan.
5. Add onions and garlic.
6. Add pig's head if using.
7. Bring to a boil, cover, reduce heat and simmer for 2–3 hours or until *pozole* is tender. (Cook 4–5 hours in high altitudes.) Stir occasionally, always adding broth to cover.
8. Whirl *chiles* in a blender to the consistency of a thin paste.
9. Add *chiles*, salt to taste, and pork. If using a pig's head and/or neck bones, remove chunks of meat when tender, bone them, and add to the stew.
10. Simmer for another hour, adding broth as necessary.
11. Taste and add salt, if needed.

Serve *pozole* in large bowls as a main course. Garnish with green cabbage, finely shredded, and chopped or sliced radishes. Accompany with lime wedges, fresh *salsa* or bottled *picante* sauce. Serves 12-14.

* Recipe provided by Mark Miller, owner and chef, Coyote Cafe, Santa Fe, New Mexico.

Chicken Mole

Mole is a pre-Hispanic dish that is served on national and religious holidays such as the Day of the Dead. The traditional method of making *mole* includes grinding seeds, nuts, and chocolate on a *metate* and scraping pulp from several types of *chiles*. Ingredients like almonds, garlic, raisins, and sesame seeds were added during the occupation of the European viceroys. In addition to turkey and chicken, *mole* may be cooked with other fowl, seafood, and pork. The recipe that follows is not laborious, and it is suitable for classroom use.

Ingredients:

- 1 piece of dry toast
- 3⁄4 cup corn chips
- 1⁄4 cup ground almonds
- 1⁄4 cup ground raisins
- 1⁄4 cup red chile powder
- 1⁄4 cup peanut butter
- 2 tablespoons tahini
- 1⁄2 cup crushed tomatoes
- 2 1⁄2 cups water
- 1 teaspoon ground cinnamon
- 1 teaspoon anise
- 1 1⁄2 teaspoon ground corriander
- 1 1⁄2 teaspoon cumin
- 1⁄4 cup cooking oil
- 1⁄4 cup chocolate chips

1. In a blender or food processor, whirl toast and corn chips at a high speed.
2. Add this purée to the following ingredients in a large bowl: almonds, raisins, chile powder, peanut butter, tahini, crushed tomatoes, 1⁄2 cup water, cinnamon, anise, corriander, and cumin.
3. Heat oil in a large pan and sauté mixture on high for three minutes.
4. Add 2 cups hot water and stir until smooth.
5. Remove from heat and whisk in chocolate chips and salt.

Note: The flavor is improved if the *mole* is made the day before serving. Serve *mole* with pieces of chicken over rice.

Recipe provided by Sheila Guzmán, chef, The Apple Tree Restaurant, Taos, New Mexico.

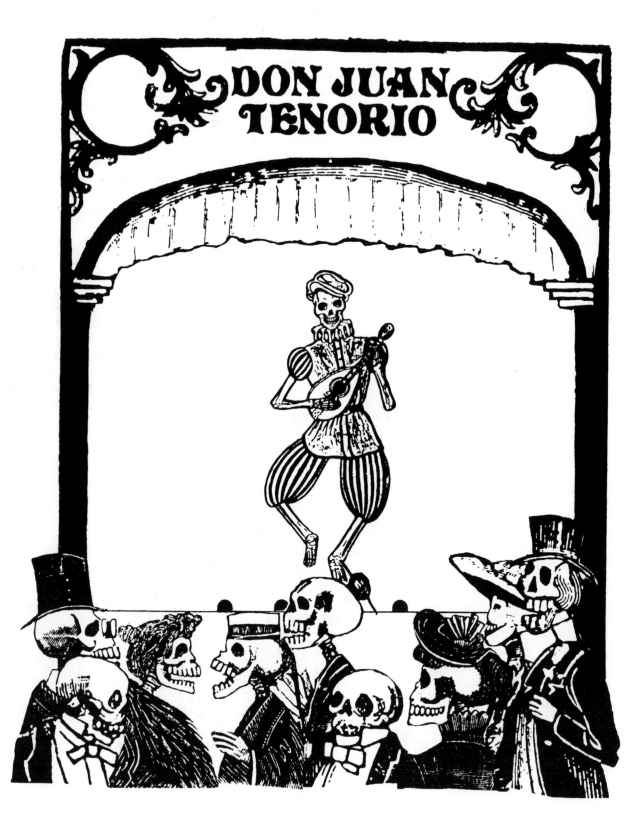

FOLK THEATER AND DANCE

Don Juan Tenorio

Don Juan Tenorio is a popular melodrama performed in Mexico and Spain that is associated with the Day of the Dead. It was written by the Spanish playwright José Zorrilla y Moral and first performed in Mexico in 1844. Don Juan was a character in the Spanish play *El Burlador de Sevilla* written by Tirso de Molina in the early seventeenth century.

The first scene takes place in a tavern where Don Juan is known for his depravity and corruptness. The year before he had bet his friend Don Luis that he could kill more people than him within the year. The scene begins when the two men meet a year later. Don Juan has won the bet, since Don Luis has only killed thirty-two people to Don Juan's forty.

In the second scene, Don Juan kills his girlfriend's father and Don Luis. When Doña Inéz is told of her father's death, she falls dead at Don Juan's feet. Don Juan then leaves the country.

Years later Don Juan returns to find that his father was killed as punishment for his son's inhumanity. Don Juan's estate has now been turned into a burial ground for all his victims. It is nightfall when Don Juan enters the sepulchre. The ghost of Doña Inéz's father appears from the darkness of the tombs. He has come to vindicate his daughter's death. Don Juan challenges him, but Death comes forth to take his soul to Hell. Doña Inéz's soul intervenes at this moment and both souls go to heaven. Don Juan Tenorio's soul was purified and conquered by Doña Inéz's true love.

Danza De Los Viejitos
(7th - 12th Grades)

The *Danza de los Viejitos* (Dance of the Old Men) is originally from the state of Michoacán. It is always performed by young men representing old men. They hobble on stage, single file, holding their backs as if it hurts them to walk, and perform a relatively slow, unathletic dance. Then they suddenly leap about with great agility and vigor. The dance ends as it began, on trembling legs, and the *viejitos* hobble off stage, single file, holding their backs.

Music is supplied by the dance leader's strumming on the *jarana* (a small, rustic guitar that resembles a ukelele), the rhythmic tapping of the dancers' canes and shoes, and a drum.

The dance appears to be dedicated to Huehuetéotl (way-way-tay'-otl), the God of Fire. In pre-Hispanic sculptures, Huehuetéotl is represented as a very old, bent-over figure carrying a metal receptacle full of fuel on his back.

The *viejito* costume consists of a mask representing an old man with an almost toothless grin, white hair that hangs from beneath a wide-brimmed, low-crowned hat adorned with purple, red, and green ribbons and flowers; a bright kerchief worn around the neck; a cotton shirt; wide-legged trousers with embroidery on the edges; a coarse, rectangular garment, such as a *jorongo*; a wooden cane with a handle shaped like a deer's head; and a pair of black or brown tap shoes or boots.

This version of the choreography of the *Danza de los Viejitos* is based on some of the steps and figures performed by the dancers from Pátzcuaro, Jarácuaro, Cucuchucho, Janitzio, Tzintzuntzan, and other villages in Michoacán. Dancers from each village compete at gatherings to show off their ability, agility, costumes, and music—especially around the Day of the Dead.

The Mexican clog is used in the *Danza de los Viejitos*. The feet and knees should be kept close together and the knees kept well bent during the clog step.

Counts:	
1	Tap R heel
2	Tap R toe
3	Step on the ball of the R foot
4	Tap L heel
5	Tap L toe
6	Step on the ball of the L foot
Rhythm:	Jarana, drum, canes, and tapping boots.

Dancers

There are from 3 to 12 dancers, including the leader. The tallest person leads the line of dancers, while the shortest one comes last. The performers should be bent over for the entire performance to show how feeble and withered they are. The canes should be carried in the right hand. The leader is carrying the *jarana*.

Keep the knees bent and let the cane support the weight. Wobble unsteadily from side to side.

Counts	
1-2-3	Step R foot across L foot
4-5-6	Step L foot across R foot
Repeat,	interchanging right and left feet as long as it takes to finish in a straight line facing front.

Section 1

Tap R heel 6 times

Repeat

Tap floor with cane 6 times. Hold on count 6

Repeat

Section 2

Counts	
1-2-3	Slide R foot forward while leaning on cane
4-5-6	Tap L toe, L heel, L toe
1-2-3	Slide L foot forward while leaning on cane
4-5-6	Tap R toe, R heel, R toe

Section 3

Counts	
1-2-3	Turn head to R
4-5-6	Turn head to front
1-2-3	Turn head to L
4-5-6	Turn head to front
1-2-3	Twist body to R
4-5-6	Twist body to front
1-2-3	Twist body to L
4-5-6	Twist body to front
1-2-3	Cross L foot over R foot while twisting the entire body to the R (slowly)
4 -5-6	Cross R foot over L foot while twisting the entire body to the L (slowly)

Section 4

Counts

	Performers pair off and face partner.
1-12	Tap the floor with the R toe. Begin slowly and increase the rhythm.
1-6	Mexican clog step R and L
1-12	Tap with R toe, decreasing rhythm. Finish facing front
	These taps should imitate the movements of old men.

Section 5

Counts

1-2-3	Fall sideways on the R foot
4-5-6	Close L foot to R foot
1-2-3	Fall sideways on L foot
4-5-6	Close R foot to L foot
1-2-3	Mexican clog R
4-5-6	Mexican clog L
1	With feet together, jump forward
2-6	Hold with feet together

Section 6

Counts

1	Fall forward onto R foot
2	Fall backward onto L foot
4-5-6	Continue falling forward and backward
1-6	Mexican clog R and L
1	With feet together, jump to R forward
2-6	Hold with feet together
1	Fall sideways R onto R foot
2	Fall sideways L onto L foot
12	Continue falling R and L
1-6	Mexican clog R and L
1	With feet together, jump forward
2-6	Hold

Section 7

Counts

1-6	Mexican clog R and L
1-12	Tap cane

Section 8

Any two performers step forward. The leader stands slightly behind them and all three execute the *Cruz* or cross-step.

Counts

1-6	Mexican clog R and L
1	Feet together, jump forward
2-6	Hold with feet together
1-6	Mexican clog R and L
1-6	Jump and hold backward together
1-6	Mexican clog R and L
1-6	Jump and hold, moving sideways R
1-6	Mexican clog R and L
1-6	Repeat jump and hold, moving sideways L

Section 9

Counts

1-2-3	Step sideways onto R foot
4-5-6	Step sideways on L foot, making a wide stride and standing with knees bent
1-6	Close feet together, making 6 little stamping steps
1-12	Mexican clog R, L, R, and L
1-12	Repeat all. Make a complete R turn with the 4 Mexican clog steps

Section 10

Counts

1-12	Mexican clog R, L, R, and L
1-6	Tap canes
1-6	Jump forward and hold
	Repeat all of Figure 10
1-48	Alternate Mexican clog R and L with 6 taps of the cane

Section 11

All performers face R and exit, with their crooked canes carried across their shoulders and their backs bent over.

Shorter Version Of The Dance
(Kindergarten – 6th Grade)

Entrance

Dancers hobble onto dance area, single file, holding their backs as if it hurts to walk. Knees are kept close together and bent.

Section 1

Counts

2	Tap right heel on floor
2	Tap right toe on floor
2	Tap left heel on floor
2	Tap left toe on floor
Tap 3	Step right foot across left foot
Tap 3	Step left foot across right foot
Tap 5	Tap cane on floor
Hold 3	Twist head right
Hold 3	Twist head left
Hold 3	Twist trunk right
Hold 3	Twist trunk left
Tap 5	Tap cane on floor
Hold 3	Jump forward, feet together
Hold 3	Jump backward, feet together

Section 2

Midway through the dance, the "oldsters" suddenly begin to dance and leap with great agility and vigor. For this section, encourage children to show off their best cross-kicks, lunges, can-cans, etc., for about 1 minute.

Dancers then repeat Section 1 and exit. Tell children to remember to hobble out, single file, holding backs.

Viejitos Costume

Materials for mask:

- mask pattern
- 9-inch white paper plate (not plastic coated)
- pencil
- scissors
- tempera paint (a variety of colors) and brushes
- paint brushes
- felt-tipped pens and markers (a variety of colors)
- pointed object
- two 18-inch pieces of string
- white yarn for hair
- glue
- cotton

Instructions:

1. Hold paper plate over face of person who will wear mask. Use pencil to mark position of eyes and mouth.

2. Cut holes for eyes and mouth.

3. Paint face and detail with markers.

4. Use pointed object to make a hole in each side of mask. Thread string through each hole and tie.

5. Make two more holes on each side of mask, plus two at top. See Illustration 1. Tie yarn (hair) onto plate.

Illustration 1.

6. Glue cotton onto plate for "oldster's" eyebrows.

7. Don't forget to add a few "gold" and white teeth! See illustration. Plate No. 7.

Materials for young student's *jorongo:*

- large-sized grocery bag (plain)
- scissors
- felt-tipped pens, crayons, or tempera paint and brushes
- hole punch
- yarn—any color(s)

Instructions:

1. Cut hole about 6 inches in diameter in center of bottom of bag (for child's head).

2. Starting about 1–1/2 inches up from the bottom, cut hole about 4 inches in diameter in each side of bag.

3. Use markers, crayons, or paint to fill in *jorongo*'s woven pattern.

4. Draw "V" neckline on front and back of bag, as shown. Do not cut out.

5. Punch holes around top of bag and tie yarn through holes for fringe. See illustration.

Materials for older student's and teacher's *jorongo:*

- 2 sheets 18 X 24-inch construction paper, any color(s)
- scissors
- felt-tipped markers, crayons, or tempera paint and brushes
- 2-inch cellophane packaging tape
- hole punch
- yarn, any color(s)

Instructions:

1. Draw "V" neckline on one 18-inch side of both sheets of construction paper and cut out.

2. Use markers, crayons, or paint to fill in *jorongo*'s woven pattern.

3. Tape "V" neckline side together. ("V" neckline hole should be large enough for the wearer's head to fit through.)

4. Punch holes and tie yarn through holes for fringe, as illustrated.

Boots: Use black or brown construction paper and pattern provided. Secure around ankle with cellophane tape or staples. See illustration.

Jarana: Use tagboard or posterboard and pattern provided. Decorate with felt-tipped markers, crayons, or tempera paint. Tie ribbon streamers onto head stalk, as illustrated. Use string for "strings" (optional).

Cane: Use firm twig or a wooden dowel for cane. It should be at least waist high. Use one brown pipe cleaner for the "deer's head" as illustrated.

Sombrero: You will need two sheets, twenty-five inches in diameter, of newsprint, brown wrapping paper, or Art Kraft (available at teacher supply stores). Apply prepared wheat paste onto one sheet and press the second sheet onto it. Mold *sombrero* crown by placing damp sheets on wearer's head and wrapping masking tape around base of crown to hold its shape. Wait fifteen minutes, remove *sombrero,* and allow to dry overnight. Decorate brim with paper flowers. Attach red, purple, and green ribbons at the top of the crown with needle and thread. Ribbons should be about forty-two inches long, and you should have at least two of each color.

pipe cleaner cut into 3 pieces

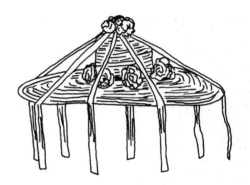

Jarana Pattern

Answers to Word Search on page 69.

REFERENCE MATERIALS
Books About Death For Children

Juvenile:

Aliki. *The Two of Them.* Greenwillow, 1979.

Arnold, Caroline. *What We Do When Someone Dies.* Watts, 1987.

Bradley, Buff. *Endings—A Book About Death.* Addison Wesley, 1979.

Brown, Margaret Wise. *The Dead Bird.* Harper & Row, 1965.

Bunting, Eve. *The Happy Funeral.* Harper & Row, 1982.

Coerr, Eleanor. *Sadako and The Thousand Paper Cranes.* Putnam, 1977.

Forrai, Maria S. *A Look at Death.* Lerner Publications, 1978.

Gerstein, Mordicai. *The Mountains of Tibet.* Harper & Row, 1978.

Keller, Holly. *Goodbye Max.* Greenwillow, 1988.

By and for Kids. *The Kids Book About Death and Dying.* Little, Brown & Co., 1985.

Littlefield, Lyn. *Nana.* Harper & Row, 1981.

Lundgren, Gunilla. *Malcolm's Village.* Annick Press, 1985.

Marsoli, Lisa Ann. *Things to do About Death and Dying.* Silver Burdett Co., 1985.

Pringle, Lawrence. *Death is Natural.* Winds Press, 1977.

Rogers, Fred. *When a Pet Dies.* Putnam, 1988.

Simon, Norma. *The Saddest Time.* Whitman & Co., 1986.

Smith, Doris. *A Taste of Blackberries.* Crowell, 1973.

Zolotow, Charlotte. *My Grandson Lew.* Harper & Row, 1974.

Young Adult:

Balaban, Nancy. *Learning To Say Goodbye.* New American Library, 1987.

Buscaglia, Leo. *The Fall of Freddie The Leaf: A Story of Life For All Ages.* (This book is dedicated to all the children who have suffered a permanent loss, and too all the adults who could not find a way to explain it.) Charles B. Slack, 1982.

Comier, Robert. *The Bumblebee Flies Away.* Pantheon Books, 1983.

Gravelle, Karen. *Teenagers Face To Face With Bereavment.* J. Messner, 1989.

Krementz, Jill. *How it Feels When a Parent Dies.* Knopf, 1981.

Mazer, Norman Fox. *After the Rain.* W. Morrow, 1987.

Oneal, Zibby. *A Formal Feeling.* Viking Press, 1982.

Richter, Elizabeth. *When a Brother or a Sister Dies.* Putnam, 1986.

Woolverton, Linda. *Running Before the Wind.* Houghton Mifflin, 1987.

Vocabulary List

For the Mexican, death is neither feared nor ignored, but is respected. It is free from the taboos imposed on it by other folkways. Names like the following are a traditional way of mocking it: the beloved one, the skeleton, the well-dressed one, the big hair-do, Miss Bones, the shakey one, the big-teethed one, the bald one, and the skinny one. The following words and names are also related to Day of the Dead.

aguardiente (ah-gwahr-dyen'-teh), m. "White lightning" liquor.

alabanzas (ah-lah-bahn'-zahs), f. Prayers of praise.

alebrijes (ah-leh-bree'-hehs), a. Fanciful papier mâché figures that resemble reptiles, birds, and butterflies.

alfeñique (ahl-feh-nyeek'-keh), m. Alfiñique. Sugar paste used to make skulls.

amate (ah-mah'-teh), m. A wild fig tree.

ánimas (ah'-nee-mahs), f. Souls. Figures representing souls of the dead.

angelitos/angelitas (ahng'-hel-lee-tohs/tahs), m or f. Souls of little children; literally, "little angels."

atole (ah-toh'-leh), m. A gruel of corn cooked with milk or water.

barrio (bah'-ree-oh), m. A district or neighborhood.

calaca (kah-lah'-kah), m. Slang for skull or death.

calavera (kah-lah-beh'-rah), f. Skull and/or satiric poetry or verses, and mock obituaries published for this holiday.

carita (kah-rhee'-tah), f. Tiny baker's clay head used to decorate large bread of the dead.

Calavera Catrina (kah-lah-beh'-rah kah-tree'-nah), f. The name of the most famous skeletal image designed by José Guadalupe Posada. (See Posada.)

Calavera Zapatista (kah-lah-beh'-rah zah-pah-tees'-tah), m. A José Guadalupe Posada skeletal image named after Emiliano Zapata.

cementerio (seh-mehn-teh'-ryoh), m. Cemetery.

cempasúchil (sem-pah-soo'-cheel), f. Yellow marigold.

champurrado (chom-poor-rah'-tho), m. Mexican chocolate made in *atole* instead of water.

chocolate (from the Nahuatl word *xocolatl*) (choh-koh-lah'-teh), m. Chocolate.

cacao (cah-cah'-oh), m. Cocoa. The fruit (bean) of the chocolate tree.

copal (koh-pahl), m. A resinous incense.

Danza de los Viejitos (dahn'-sah theh lohs byeh-hee'-tohs), f. Literally, "Dance of the Old Men."

Día de los Ánimas (dee'-ah theh lohs ah'-nee-mahs), m. All Souls' Day (November 2nd).

Día de Todos los Santos (dee'-ah theh lohs toh'-thos sahn'-tohs), m. All Saints' Day (November 1st).

Día de los Muertos (dee'-ah theh los mwehr-tos), m. Day of the Dead (November 1st and 2nd).

difunto/difunta (dee-foon'-toh/tah), a. Dead; literally, "defunct."

El Ancla (el ahng'-kla), m. Board game played by children in the cemetery on the night of November 2nd; literally, "the anchor."

esqueleto (es-keh-leh-tóh), m. Skeleton.

fiesta (fee-ess'-tah), f. Feast, entertainment, or festival.

flor de muerto (flohr theh mwehr'-toh), f. Yellow marigold (cempasúchil); literally, "flower of the dead."

incensario (en-sen-sah'-ryoh), m. A vessel in which incense is burned.

Janitzio Island. Site of one of the most beautiful and famous indigenous *Día de los Muertos* celebrations, on Lake Pátzcuaro in the state of Michoacán, Mexico.

jicama (heé-kah-mah), f. A slightly sweet root vegetable.

jarana (hah-rah'-nah), f. A small rustic guitar that resembles a ukelele.

jorongo (hor-rohng'-goh), m. A coarse rectangular garment that resembles a serape.

La Oca (lah oh'-kah), f. Board game played by children in the cemetery on the night of November 2nd; literally, "the goose."

Linares, Don Pedro, Miguel, Ricardo, Felipe, Leonardo, and David. World-renowned artists who make papier mâché skulls, skeletons, and *alebrijes*.

lotería (loh-teh-ree'-ah), f. A lottery game.

magenta terciopelo (mah-hen'-tah ter-see-oh-peh'-low), f. Ruby coxcombs.

marimba (mah-reem'-bah), f. A form of xylophone characterized by its carved-wood resonators. The Mexican *marimba* is also called a *zapotecano*.

mamón (mah-mone'), m. A soft cake made from flour or starch and egg.

masa harina (mah'-sah ah-ree'-nah), f. Corn flour used to make *tortilla* dough, *tamales*, etc.

metate (meh-tah'-teh), m. A curved stone in the shape of an inclined plane, resting on three feet; used for grinding corn.

migajón (mee-gah-hone'), m. Bread crumbs without crusts used to make toys or miniature figures for adult collections.

mole (mo'-leh), m. A *chile* and chocolate sauce.

molcajete (mol-kah-heh'-teh), m. A clay or stone mortar and pestle used to pound spices and small seeds.

molinillo (moh-lee-nee'-yoh), m. A wooden churning staff with carved rings, made especially for beating chocolate.

moño (mo'-nyoh), m. Perforated paper arranged to decorate a candle for a Day of the Dead offering. A tuft or bow of ribbons.

muertito/muertita (mwehr-tee'-toh/-tah), m. The dead one. (Diminutive ending denotes affection.)

muerto (mwehr'-toh), m. Gift of food typically given by relatives on November 1st.

nahuales (nah'-wah-lehs), s. Symmetrical bark paper dolls that are kept in the home as a safeguard against evil. They are also used by religious leaders in their rites honoring the dead.

noche de duelo (noh'-cheh theh doo-eh'-loh), f. November 1st "night of mourning."

novios (noh'-byohs), m. Hearts made out of various materials and exchanged by sweethearts, friends, and relatives on the Day of the Dead; literally, "sweethearts."

nube (noo'-beh), f. Baby's breath flowers.

ollas (oh'-yas), f. Pots or pans.

ofrenda (oh-fren'-dah), f. Altar or offering.

padrecitos (pah-thray-cee'-tohs), m. Little priests.

pan de muerto (pahn theh mwehr'-toh), m. Sweet bread prepared for the Day of the Dead.

papel picado (pah-pel pee-kah'-tho), m. Cut tissue paper or foil banners; literally "perforated paper."

pasquin (pahs-keen), m. Lampoon or anonymous satiric verse.

petate (peh-tah-teh), m. Palm sleeping mat used to place offerings on.

placas (plah'-kahs), f. Graffiti insignias.

Posada, José Guadalupe. Mexico's most prolific *calaca* satirist and engraver.

pozole (poh-soh'-leh), m. A spicy stew made with pork or chicken, hominy or barley, and *chiles*.

punche (poon'-cheh), m. A pudding of ground blue, purple, or red maize.

rebozo (reh-boh'-soh), m. Long scarf used as a shawl.

sarape (sah-rah'-peh), m. Serape. Mexican blanket.

tamal (tah-mahl), m. A dumpling made of corn meal, stuffed with minced meat, chicken, vegetables, beans, or cheese, and steamed in a corn husk or banana leaf.

tapete de difunto (tah-peh'-teh theh dee-foon'-toh), m. Sand painting made for an offering in Oaxaca, Mexico.

Tenorio, Don Juan. Protagonist in a drama by José Zorrilla, traditionally presented during this season.

tianguis (tee-ahn'-gees), m. Markets or market days in small towns in Mexico.

tejocotes (teh-ho-ko'-tehs), m. Hawthorn berries.

tumbitas (toom-vee'-tahs), f. Small cardboard representations of tombs.

Bibliography

Altamirano, Ignacio Manuel. "El Día de los Muertos." In *Paisajes y leyendas, tradiciones y costumbres de México*. Mexico: Porrúa, 1974, pp. 46-49.

Amescua, Michael M. "Self Help Graphics to Produce Día de los Muertos." In *Somos* 1, no. 6 (1978): 34-41.

Anaya, Hector. "Calaveras: La alegría de vivir frente a la muerte." In *El Escarabajo, Revista Mensual del Centro de Educación Artística, Sección Oaxaca*, November 1984, pp. 29-32.

Behr, Rocky. "Why Oaxaca?" *Las Noticias*, no. 17 (July-August 1987): 1.

Benites, Ana M. de. *Cocina prehispánica*. Mexico: Ediciones Euroamericanas, 1974.

Berdecio, Roberto and Stanley Appelbaum, eds. *Posada's Popular Mexican Prints*. New York: Dover, 1972.

Broadman, Barbara. *The Mexican Cult of Death in Myth and Literature*. Gainesville: University of Florida, 1976.

Carrillo, Rafael. *Posada y el grabado mexicano*. Mexico: Panorama Editorial, S.A., 1983.

Caso, Alfonso. *The Aztecs: People of the Sun*. Norman, Okla.: University of Oklahoma Press, 1959.

Childs, Robert V. and Patricia B. Altman. *Vive tu recuerdo: Living Traditions in the Mexican Days of the Dead*. Los Angeles: UCLA Museum of Cultural History, 1982.

Chacoya, Enrique. "Día de los muertos." *Galería de la Raza/Studio 24* 1, no. 4 (Fall 1987): 2.

Cook, Scott, and Martin Diskin, eds. *Markets in Oaxaca.* Austin: University of Texas Press, 1982.

Durán, Fray Diego. *The Aztecs: The History of the Indies of New Spain.* Translated by Doris Heyden and Fernando Horcasitas. New York: Orion Press, 1964.

Emberly, Ed. *Great Thumbprint Drawing Book.* New York: Scholastic Book Services, 1977.

Emmerich, Andre. *Art Before Columbus: The Art of Ancient Mexico, from the Archaic Villages of the Second Millennium B.C. to the Splendor of the Aztecs.* New York: Simon and Schuster, 1963.

Encisco, Jorge. *Design Motifs of Ancient Mexico.* New York: Dover, 1953.

Espejel, Carlos. *The Nelson A. Rockefeller Collection of Mexican Folk Art.* San Francisco: Mexican Museum-Chronicle Books, 1986.

Fabian, Johannes. "How Others Die: Reflections on the Anthropology of Death." In *Death in American Experience,* edited by A. Mack. New York: Schocken Books, 1973, pp. 177-201.

Frausto, Tomás Ybarra. and Shifra M. Goldman. *Arte Chicano: A Comprehensive Annotated Bibliography of Chicano Art, 1965-1981.* Berkeley: Chicano Studies Library Publications, University of Califonria, 1985.

Gage, Thomas. *Travels in the New World.* Norman, Okla.: University of Oklahoma Press, 1958.

Gómez García, Juan. *Don Juan Tenorio, by José Zorilla.* New York: Regents Publishing Co., 1974.

Graden, Charles S. *Religious Aspects of the Conquest of Mexico.* Durham, N.C.: Duke University Press, 1930.

Green, Judith Strupp. *Laughing Souls: The Days of the Dead in Oaxaca, Mexico.* Popular Series, no. 1. San Diego: Museum of Man, 1969.

Harrison, Salomy L. *México simpático, tierra de encantos.* Dallas: D. C. Heath and Co., 1929.

Hernández, Joanne Farb and Samuel R. *The Day of the Dead: Tradition and Change in Contemporary Mexico/El Día de los Muertos: Su tradición, su cambio en un México contemporaneo.* Santa Clara, Calif.: Triton Museum of Art, 1979.

Harvey, Marian. *Crafts of Mexico.* New York: Macmillan, 1973.

Herring, Hubert, and Herbert Weinstock, eds. *Renascent Mexico.* New York: Covice, Friede, 1935.

Hoyos Sainz, Luis de. "Folklore español de culto a los muertos." *Revista de dialectología y tradiciones populares* 1 (1945): 30-45.

Leal, Luis and Gladys. *Día de los Muertos: An Illustrated Essay and Bibliography.* Santa Barbara: Center of Chicano Studies, University of California, and Colección Tloque, Nahuaque University Library, 1983.

Leon-Portilla, Miguel. *Aztec Thought and Culture: A Study of the Ancient Nahuatl Mind.* Norman, Okla.: University of Oklahoma Press, 1963.

Linse, Barbara. *Art of the Folk: Mexican Heritage Through Arts and Crafts.* Larkspur, Calif.: Art's Books, 1980.

Linton, Ralph and Adeline. *Halloween Through Twenty Centuries.* New York: Henry Schuman, 1950.

"Living Traditions of the Days of the Dead." *Nuestro* 6, no. 6: 41-43.

Lomas Garza, Carmen. *Papel Picado: Paper Cutout Techniques.* Mesa, Ariz.: Xicaninidio Arts Coalition, 1984.

Lope Blanch, Juan M. *Vocabulario mexicano relativo a la muerte*. Mexico: Dirección General de Publicaciones, 1963.

Márquez, Nancy and Jerry. *Día de los Muertos*. Fresno, Calif.: Centro Bellas Artes, 1986.

Miller, Mark. *The Coyote Cafe Book*. Berkeley, Calif.: Ten-Speed Press, 1988.

Ordono, César Macázaga. *Posada y las calaveras vivientes*. Mexico: Editorial Inovación, S.A., 1979.

Otero, George G. and Zoanne Harrison. *Death: A Part of Life*. Denver: University of Denver Center for Teaching International Relations, 1981.

Parsons, Elsie Clews. *Mitla, Town of the Souls and Other Zapoteco-Speaking Pueblos of Oaxaca, Mexico*. Chicago: University of Chicago Press, 1936.

Paz, Octavio. *The Labyrinth of Solitude: Life and Thought in Mexico*. New York: Grove Press, 1961.

Peñalosa, Joaquin Antonio. *Vida, pasión y muerte del mexicano*. Mexico: Editorial Jus, 1976.

Pomar, María Teresa, and Carlos Monsiváis. *El Día de los Muertos: The Life of the Dead in Mexican Folk Art*. Fort Worth, Tex.: Fort Worth Art Museum, 1987.

Porter, Eliot, and Ellen Auerback. *Mexican Churches*. Albuquerque N.M.: University of New Mexico Press, 1987.

Quereña, Salvador, and Raquel Quiroz González. *Día de los Muertos*. Santa Barbara: Center for Chicano Studies, University of California, and Colleción Tloque, Nahuaque University Library, 1983.

Ransick, Chris, "Mexican Artists Sift Their 'Process' Work: An Artistic Battle in the Sand." *The Missoulian*, August 20, 1987.

Reynoso, Luisa. "Celebration in the Cemetery: Mexico's Day of the Dead." *Americas* 32, no. 10 (October 1980).

Ruiz, Raúl et al. *Day of the Dead, Teacher's Guide and Filmstrip*. Los Angeles: Barrio Bilingual Communications, 1981.

Salinas-Norman, Bobbi. *Salinas-Norman's Bilingual A B C's*. Oakland, Calif.: Piñata Publications, 1986.

Salinas-Norman, Bobbi. *Folk Art Traditions I*. Oakland, Calif.: Piñata Publications, 1987.

Sartorius, Carl. *Mexico About 1850*. Stuttgart: F. A. Brockhaus, 1961.

Schwendener, Norma, and Averil Tibbels. *How To Perform the Dances of Old Mexico: A Manual of Their Origins, Legends, Costumes, Steps, Patterns, and Music*. New York: Anes and Co., 1934.

Shoemaker, Kathryn. *Creative Christmas: Simple Crafts from Many Lands*. Minneapolis: Winston Press, 1978.

Staffon, Rodolfo Becerril, and Adalberto Ríos Szalay, eds. *Los artesanos nos dijeron*. Mexico: Fondo Nacional para el Fomento de las Artesaniás, 1981.

Stephens, John Lloyd. *Incidents of Travel in Yucatan*. Vol. 1. New York: Harper & Bros., 1856.

Thompson, J. Eric S., ed. *Thomas Gage's Travels in the New World*. Norman, Okla.: University of Oklahoma Press, 1958.

Toors, Frances. "La Fiesta de los Muertos." *Mexican Folkways* 1, no. 3: 17-22.

Toors, Frances. *A Treasury of Mexican Folkways: The Customs, Myths, Folklore Traditions, Beliefs, Fiestas, Dances, and Songs of the Mexican People*. New York: Crown Publishers, 1947.

Tyler, Ron. *Posada's Mexico*. Washington, D.C.: Library of Congress, 1979.

Willcox, Don. "El Día de los Muertos." *American Craft*, October-November 1984.

Zelayta, Elena. *Elena's Secrets of Mexican Cooking*. Englewood Cliffs, N.J.: Prentice-Hall, 1958.

Zorrilla, José. *Don Juan Tenorio*. Santiago de Chile: Empresa Editora Zig Zag, S.A., 1953.

Map of Mexico

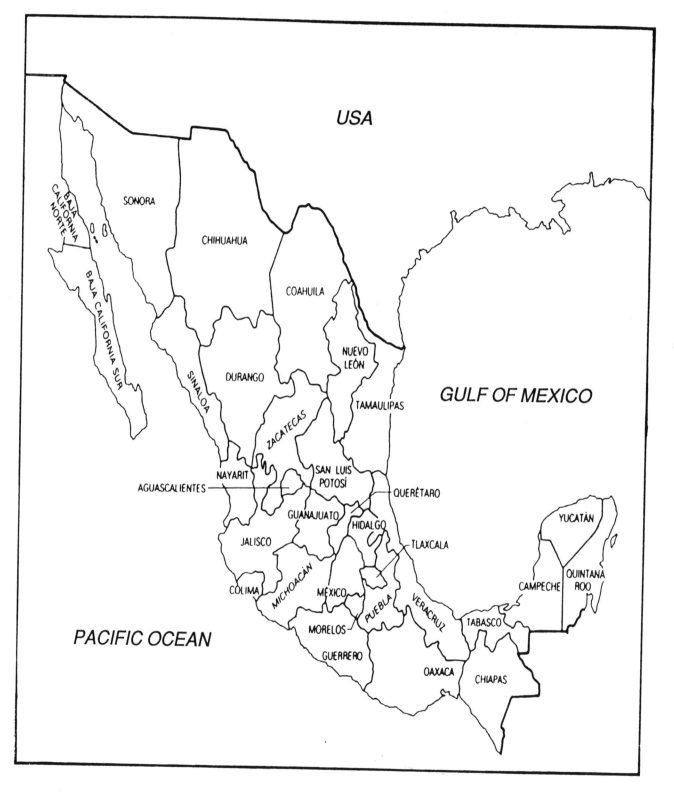

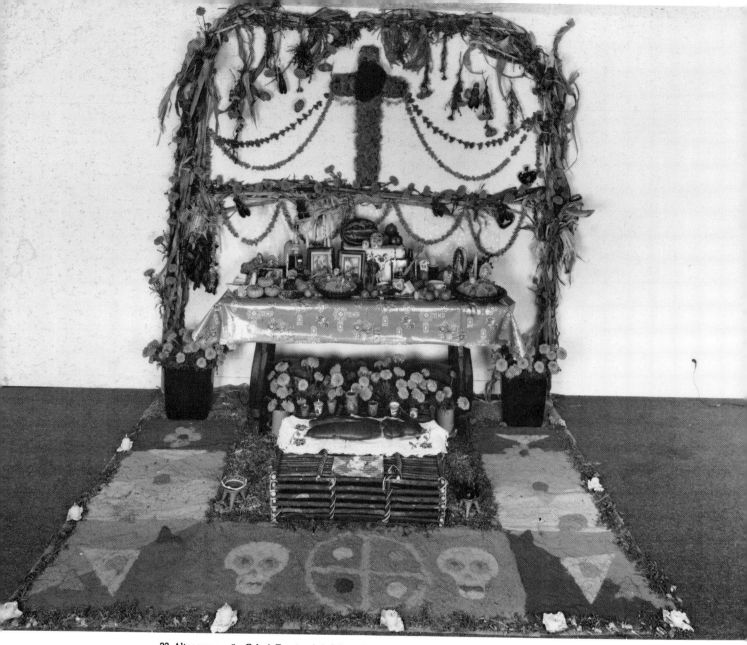

23. Altar oaxaqueño, Galería Esquina de la Libertad, 1987. Altar por Kate Connell, Linda Lucero, y María Pinedo; pinturas de arena de Ricardo Reyes; cruz de altar de Mia González.

Altar Oaxaqueño, Galería Esquina de la Libertad, 1987. Altar by Kate Connell, Linda Lucero and María Pinedo; sand painting by Ricardo Reyes; altar cross by Mia González.

21. *Panadero*
Miguel Linares
México, D.F.
Papel maché policromado

Panadero
Miguel Linares
Mexico, D.F.
Polychrome papier mâché

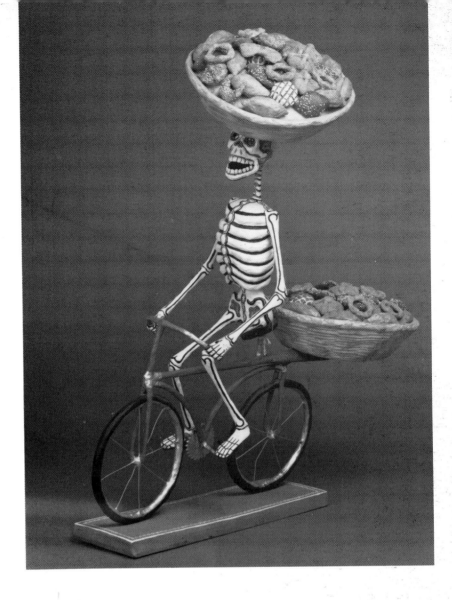

22. Alebrije con calavera
Miguel Linares
México, D.F.
Papel maché policromado

Alebrije with skull head
Miguel Linares
Mexico, D.F.
Polychrome papier mâché

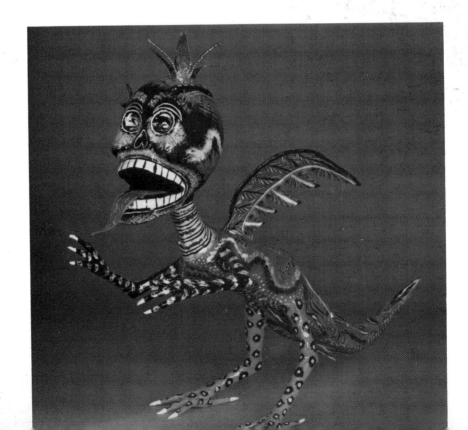

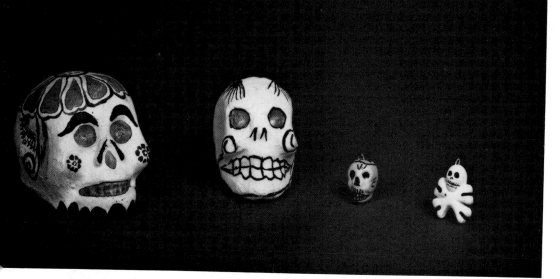

18. .Calavera de barro
Artistas desconocidos
Orígen desconocido
Cerámica de molde, policromada

Clay skulls
Artists unknown
Provenances unknown
Polychrome mold-made ceramic

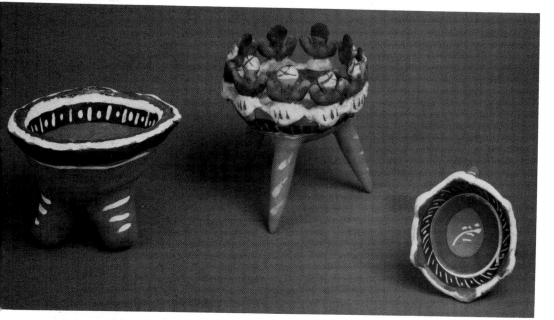

19. Réplica de incensario de barro
Bobbi Salinas-Norman
Barro panadero y pintura al temple

Mock clay censer
Bobbi Salinas-Norman
Baker's clay and tempera paint

Incensarios de barro trípodes
Artistas desconocidos
Ocotlán de Morelos, Oaxaca
Barro, anilinas y pintura al temple

Tripod clay censers
Artists unknown
Ocotlán de Morelos, Oaxaca
Clay, aniline dyes and tempera paint

20. Padrecitos
Ricardo Reyes
San Francisco, California
Garbanzos fritos, papel y algodón

Little priests
Ricardo Reyes
San Francisco, California
garbanzo beans, paper and cotton

Ataúd y tumba
Bobbi Salinas-Norman
Ataúd: papel cartoncillo y plumón
Tumba: cartulina gruesa y plumón

Coffin and tomb
Bobbi Salinas-Norman
Coffin: construction paper and marker
Tomb: tagboard and felt-tipped marker

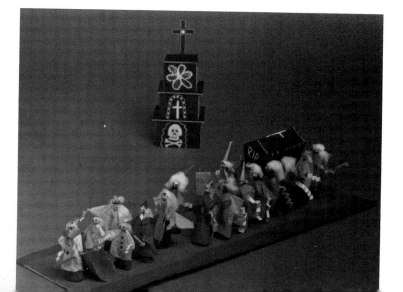

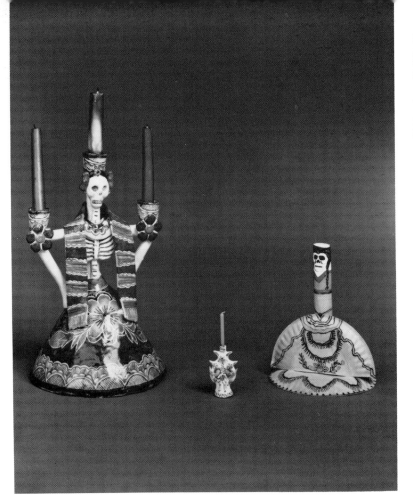

16. *Árbol de la Muerte*
Artista desconocido
Izúcar de Matamoros, Puebla
Cerámica policromada barnizada

Tree of Death
Artist unknown
Izúcar de Matamoros, Puebla
Varnished polychrome ceramic

Árbol de la Muerte en miniatura
Artista desconocido
Acatlán, Puebla
Cerámica policromada

Miniature Tree of Death
Artist unknown
Acatlán, Puebla
Polychrome ceramic

Árbol de la Muerte
Bobbi Salinas-Norman
platos de papel y plumones

Tree of Death
Bobbi Salinas-Norman
Paper plates and felt-tipped pens

17. Esqueleto en el cementerio
Bobbi Salinas-Norman
Papel, palomitas de espuma seca, pluma de
diamantina y plumones

Skeleton in cemetery
Bobbi Salinas-Norman
Paper, styrofoam "popcorns," glitter pen, and
felt-tipped markers

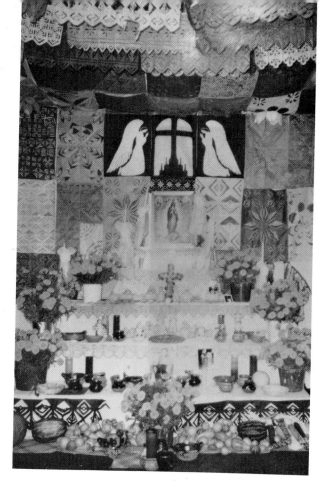

14. Altar dedicado a Ralph Maradiaga
(1935–1985) por Herminia Albarrán Romero.
Fotografía por Bobbi Salinas-Norman

Altar dedicated to Ralph Maradiaga
(1935–1985) by Herminia Albarrán Romero.
Photo by Bobbi Salinas-Norman

15. Ofrenda
Bobbi Salinas-Norman
Papel de china, agujas de bambú y clavijas de
madera

Ofrenda
Bobbi Salinas-Norman
Tissue Paper, bamboo skewers and wooden
dowel

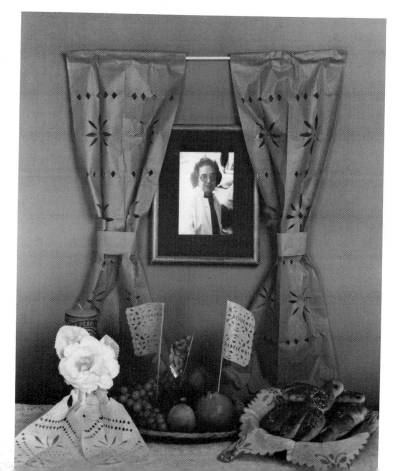

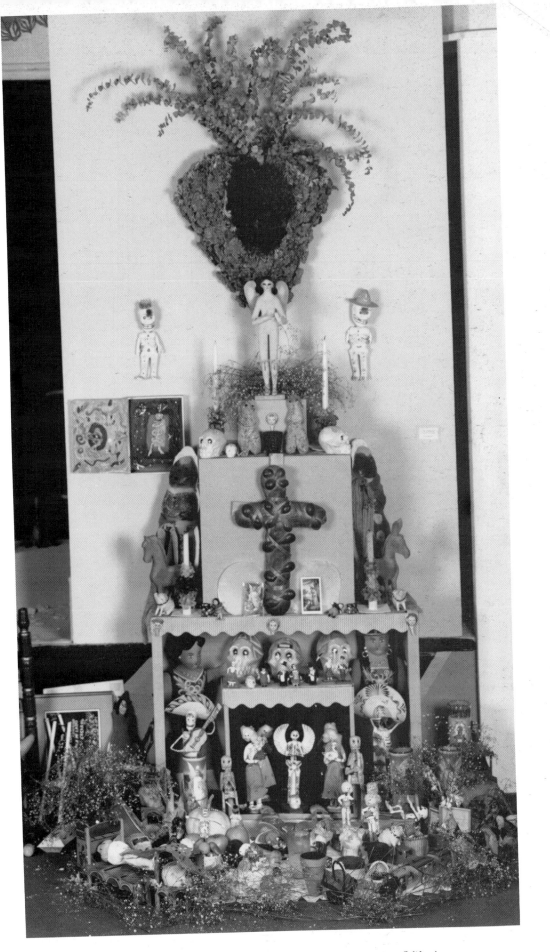

13. Altar para niño por Mia, Gonzalo y Gabriela González, San Francisco, California

Child's altar by Mia, Gonzalo and Gabriela González, San Francisco, California

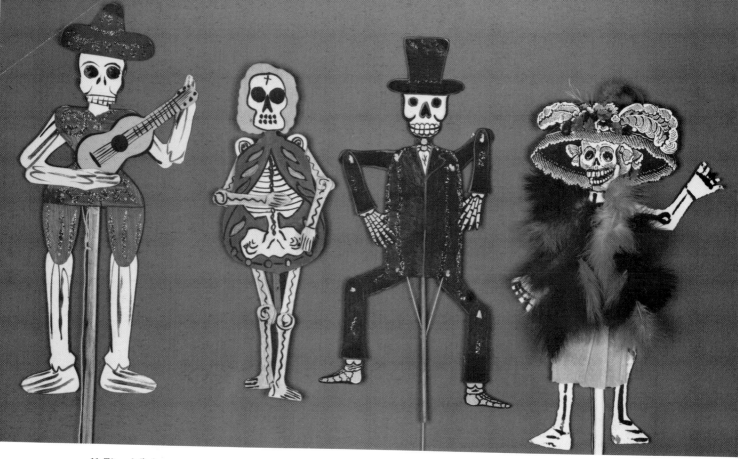

11. *Títeres bailarines*
Artistas desconocidos
Origen desconocido
Cartulina gruesa, diamantina y madera

Dancing puppets
Artists unknown
Provenances unknown
Tagboard, paint, glitter and wood

Calavera Catrina
Bobbi Salinas-Norman
Cartulina gruesa, plumones, papel y plumas

Calavera Catrina
Bobbi Salinas-Norman
Tagboard, felt-tipped pens, paper and feathers

12. Vita Páramo y Gabriela González abriendo los pétalos de nardos y rosas para ensartar en un rosario para el altar de un niño. Foto de María Pinedo.

Vita Páramo and Gabriela González opening up tubal roses to string a rosary for the child's altar. Photo by María Pinedo.

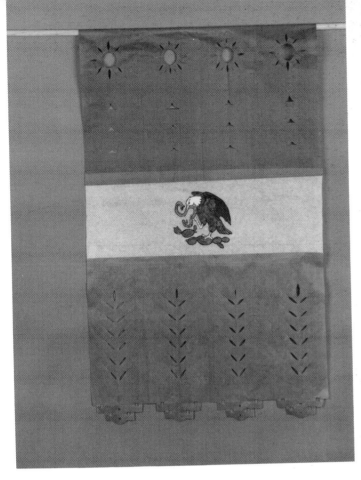

9. Bandera mexicana
Bobbi Salinas–Norman
Papel perforado y clavija de madera

Mexican flag
Bobbi Salinas–Norman
Perforated paper and wooden dowel

10. Calacas de Hojadelata
Artistas Desconocidos
Oaxaca
Hojadelata y anilinas

Tin skeletons
Artists Unknown
Oaxaca
Tin and aniline dyes

Esqueleto de Aluminio (extremo derecho)
Bobbi Salinas Norman
Aluminio y esmalte

Aluminum skeleton (far right)
Bobbi Salinas–Norman
Aluminum and enamel paint

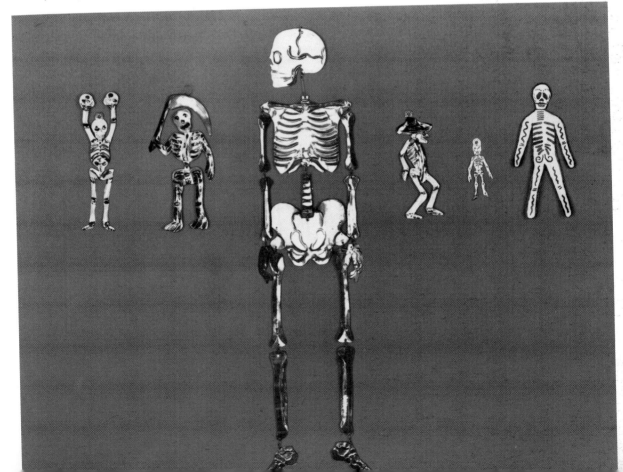

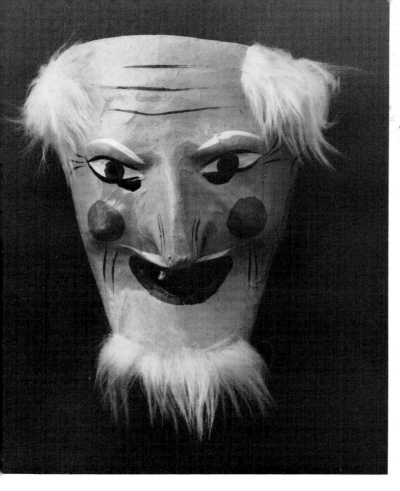

7. Máscara de viejito
Miguel Linares
México, D.F.
Papel mâché policromado y
pelusa artifical

Old man mask
Miguel Linares
Mexico, D.F.
Polychrome papier mâché
and fake fur

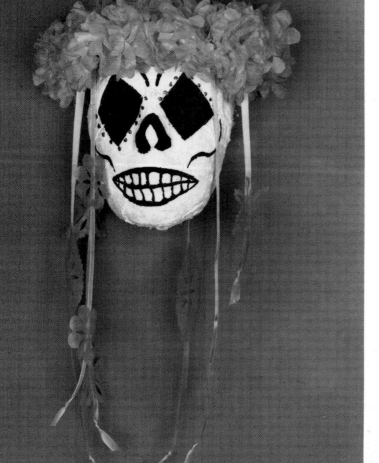

8. *Máscara Floreada*
Bobbi Salinas-Norman
Máscara: yeso blanco, pintura al temple, plumones,
diamantina. Corona: papel de china, listones, limpiapipas,
y cinta de florista

Flowered Mask
Bobbi Salinas-Norman
Mask: plaster of paris, tempera paint, felt-tipped pen, and
glitter
Crown: tissue paper, ribbons, pipe cleaners, and florist
tape

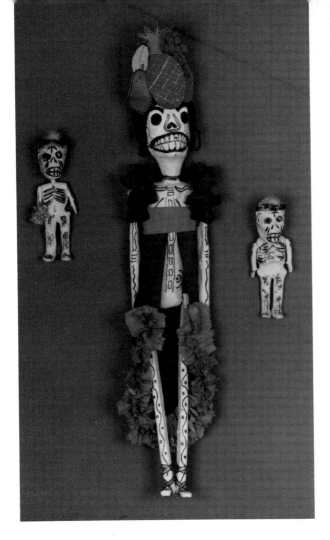

5. *Doña Carmen Calavera*
Bobbi Salinas-Norman
Papel maché, papel, pintura
al temple, limpiapipa y
turbante tejido a mano

Doña Carmen Calavera
Bobbi Salinas-Norman
Papier mâché, paper,
tempera paint, pipe cleaner,
and hand-woven sash
(turban)

Dos amigos enmascarados
Artista(s) desconocido(s)
Celaya, Guanajuato
Papel maché policromado
de molde

Two masked friends
Artists unknown
Celaya, Guanajuato
Polychrome moldmade
papíer mâché

6. *China Poblana*
Bobbi Salinas-Norman
Esqueleto hecho por
máquina
Disfraz: papel, limpiapipas,
diamantina, plumones y
pestañas de plástico

China Poblana
Bobbi Salinas-Norman
Machine-made skeleton
Costume: paper, pipe
cleaner, felt-tipped pens,
plastic eyelashes and glitter

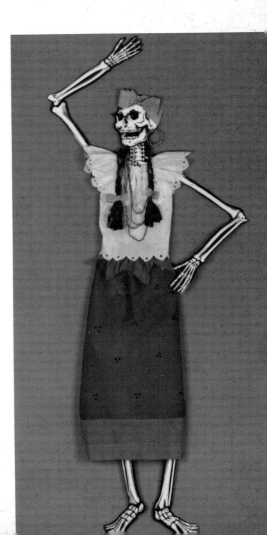

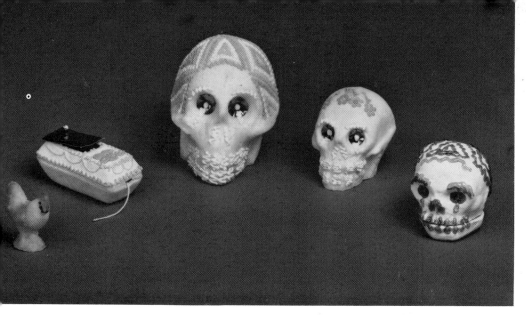

2. Alfeñique
Artista(s) desconocido(s)
Oaxaca
Pasta de azúcar,
betún y papel metálico

Alfiñique
Artists unknown
Oaxaca
Sugar paste, icing and foil

Alfeñique artificial
(izquierda)
Bobbi Salinas-Norman
Barro panadero,
diamantina y glacé

Mock alfiñique
Bobbi Salinas-Norman
Baker's clay, glitter and
glossy decorating gel

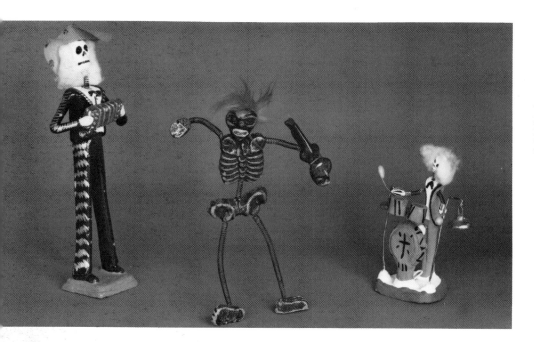

3. *Para bailar la bamba*
Artistas desconocidos
Origen desconocido
Yeso, alambre, pelusa
artificial, algodón y papel

Para Bailar La Bamba
Artists unknown
Provenances uncertain
Plaster, wire, fake fur,
cotton and paper

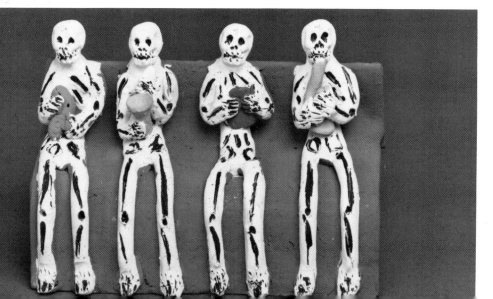

4. *Calacas en el sofá*
Josefina Aguilar
Ocotlán, Oaxaca
Barro modelado, grabado y
pintado

Couch Skeletons
Josephina Aguilar
Ocotlán, Oaxaca
Modeled, incised and
painted clay

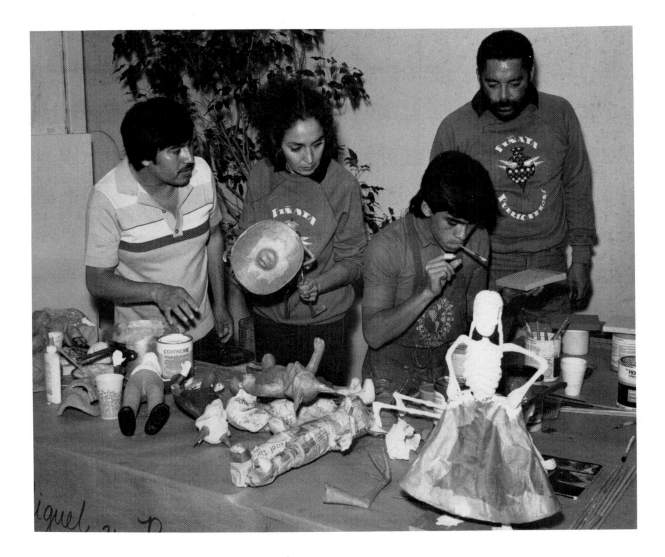

1. La autora y Samuel Norman acompañan Miguel y Ricardo Linares.

Author and Samuel Norman with Miguel and Ricardo Linares.

Mis sinceros agradecimientos a mis compañeros Ericka Hamburg, Zoanne Harris, Samuel Norman, y Ricardo Reyes, quienes compartieron el arte presentado en las siguientes páginas.

A sincere thanks to my *compañeros* Ericka Hamburg, Zoanne Harris, Samuel Norman, and Ricardo Reyes who shared the folk art presented on the following pages.

Mapa de México

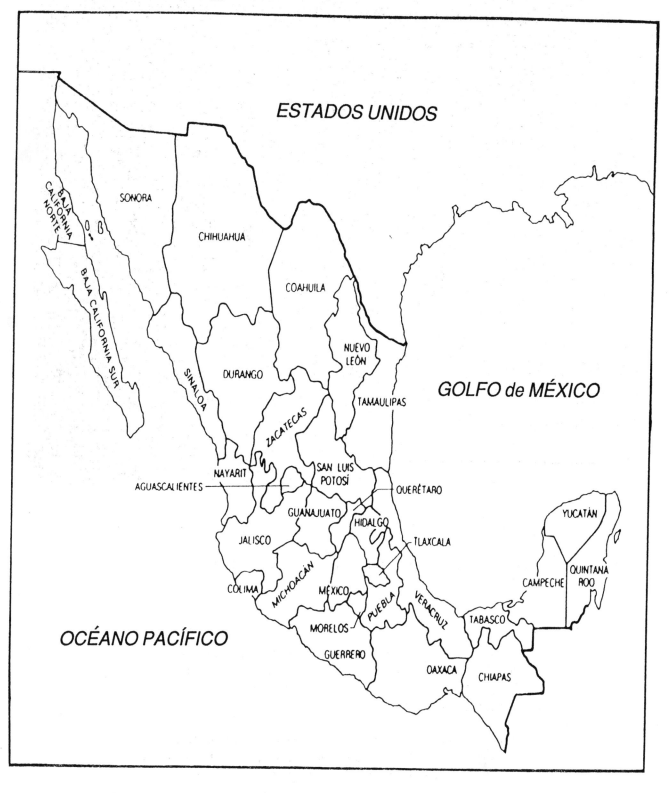

ESTADOS UNIDOS

BAJA CALIFORNIA NORTE

SONORA

CHIHUAHUA

COAHUILA

BAJA CALIFORNIA SUR

NUEVO LEÓN

GOLFO de MÉXICO

SINALOA

DURANGO

TAMAULIPAS

ZACATECAS

NAYARIT

SAN LUIS POTOSÍ

AGUASCALIENTES

QUERÉTARO

GUANAJUATO

YUCATÁN

JALISCO

HIDALGO

TLAXCALA

QUINTANA ROO

COLIMA

MICHOACÁN

MÉXICO

PUEBLA

VERACRUZ

CAMPECHE

MORELOS

TABASCO

OCÉANO PACÍFICO

GUERRERO

OAXACA

CHIAPAS

sarape•m. una cobija o un gabán

tamal•m. un pastelito de maíz relleno de carne, verduras, frijoles o queso, y cocido al vapor en hojas de elote o plátano

tapete de difunto•m. una pintura hecha de arena para una ofrenda en Oaxaca, México

Tenorio, don Juan•protagonista del drama por José Zorrilla, presentado tradicionalmente durante esta época

tianguis•m. un mercado, o día de plaza, en los pueblos pequeños de México

tejocotes•m. frutillas anaranjadas

tumbitas•f. representaciones pequeñas de tumbas hechas de cartón

Janitzio•una isla en el Lago Pátzcuaro, Michoacán, sitio de uno de los festejos más bellos del Día de los Muertos

jícama•f. un tubérculo comestible de sabor dulce

jarana•f. una guitarrita rústica

jorongo•un gabán rudo.

la oca•f. juego de tablero jugado por niños en el panteón en la noche del 2 de noviembre.

Linares, don Pedro, Miguel, Ricardo, Felipe, Leonardo, y David•Artistas de renombre mundial que fabrican calaveras, calacas y alebrijes de papel maché

lotería•un juego

magenta terciopelo•f. flor aterciopelada

marimba•f. una forma de xilófono con resonadores de madera. Una marimba mexicana se conoce como un zapotecano.

mamón•m. un pastel hecho de harina o maizena y huevo.

masa harina•f. harina de maiz para hacer tortillas y tamales.

metate• m. una piedra usada para moler el maíz

migajón•m. borunas de pan sin la corteza que se usa para hacer juguetes o figuras en miniatura.

mole•una salsa de chocolate y chile

molcajete•un mortero de piedra usado para moler las semillas y especias.

molinillo•m. un instrumento de madera usado para batir el chocolate

moño•m. papel usado para decorar las velas en una ofrenda del Día de los Muertos. Un grupo o un nudo de listones.

muertito/a•término de cariño para hablar del difunto

muerto•m. obsequio de comida dado por parientes en el Día de los Muertos

nahuales•muñecas de amate con corte simétrico que se guardan en casa para prevenir el malo. También se usan en los ritos religiosos para recordar a los muertos.

noche de duelo•el 1º de noviembre, velorio.

novios•m. corazones hechos de varios materiales que se intercambian por novios, amigos y parientes en Día de los Muertos

nube•f. una flor blanca muy pequeña

olla•f. sartenes o recipientes para cocinar

ofrenda•f. lo que se deja en el altar como obsequio al difunto

padrecitos•m. sacerdotes pequeños

pan de muerto•m. pan dulce preparado especialmente para el Día de los Muertos.

papel picado•m. papel seda o papel metálico recortado en patrones

pasquín• m. versos satíricos

petate•m. una alfombra o colchón de palma

placas•f. grafitos

Posada, José Guadalupe•el más prolífico de los grabadores mexicanos

pozole•m. un puchero picante de puerco o pollo, maíz o cebada, y chiles

punche•m. un pudín de maíz azul, rojo o morado molido

rebozo•m. un chal

MATERIALES DE CONSULTA

Lista de vocabulario temático

El mexicano no teme la muerte, ni la ignora, pero la respeta. Está libre de todos los tabúes que le imponen otras tradiciones. Los nombres a continuación son una manera de burlarse de ella: la adorada, la calaca, el catrín o la catrina, la pachona, la Señorita Huesos, el tembeleque, el dientudo, la pelona y la flaca.

Las siguientes palabras y frases también están relacionadas con el Día de los Muertos.

aguardiente•m. un licor de caña

alabanzas•f. oraciones de alabanza

alebrijes•figuras de papel maché que representan dragones, pájaros y mariposas

alfeñique•m. pasta de azúcar usada para fabricar calaveras

amate•m. una higuera silvestre

ánimas•f. las almas, figuras que representan las almas de los difuntos

angelitos, angelitas•f. las almas de los niños

atole•m. una bebida espesa hecha de maíz y agua o leche

barrio•m. un distrito o vecindad

calaca•f. un esqueleto, una calavera, o la muerte

calavera•f. cráneo, coplas o versos satíricos, u obituarios falsos, publicados para esta fiesta.

carita•f. una cabeza de barro usada por el panadero para adornar el pan de muerto

Calavera Catrina•el nombre de la imágen esqueletal más famosa de José Guadalupe Posada (Vea Posada)

Calavera Zapatista•una imágen esqueletal de José Guadalupe Posada nombrada por Emiliano Zapata

cementerio•m. panteón o campo santo

cempasúchil•f. flor de muerto

champurrado•m. chocolate mexicano hecho con atole en vez del agua

chocolate•del náhuatl *xocolatl*

cacao•el fruto del cual se fabrica el chocolate

copal•un incienso resinoso

Día de Todos los Santos•el 1º de noviembre

Día de los Muertos•el 1º y el 2º de noviembre

Difunto• muerto

El ancla•un juego de tablero jugado por niños en el panteón en la noche del 2 de noviembre

flor de muerto•Cempasúchil

incensario•m. un recipiente para quemar el incienso

Las respuestas al Buscapalabra en la pagína 69.

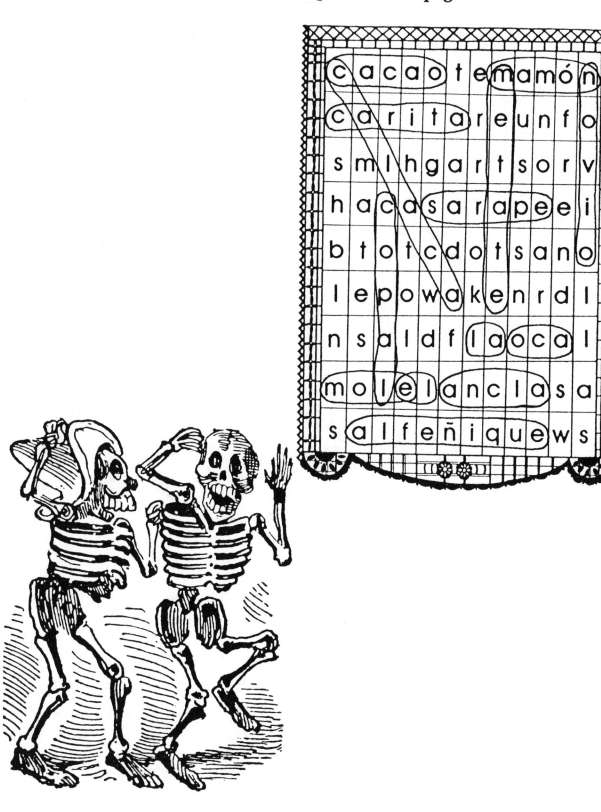

patrón para jarana

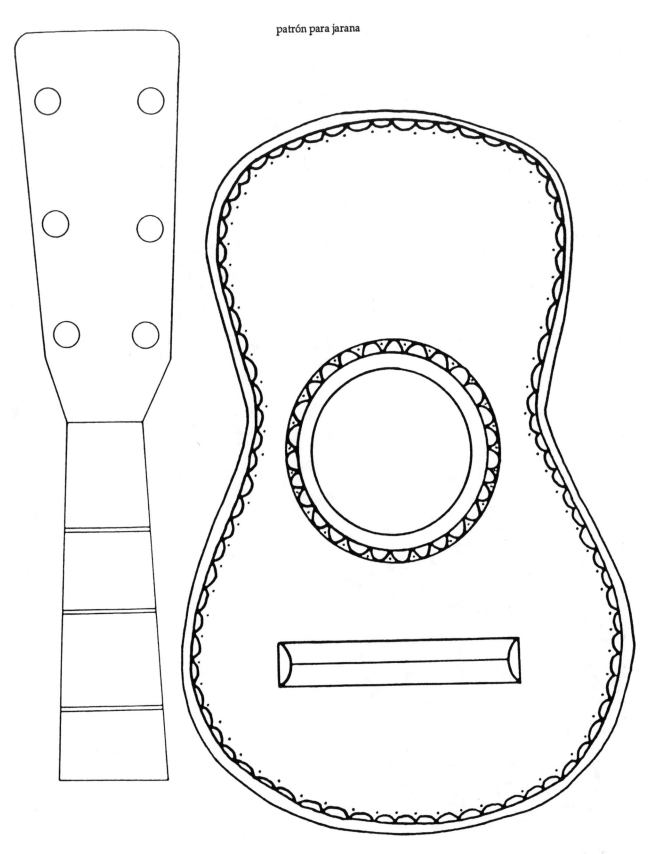

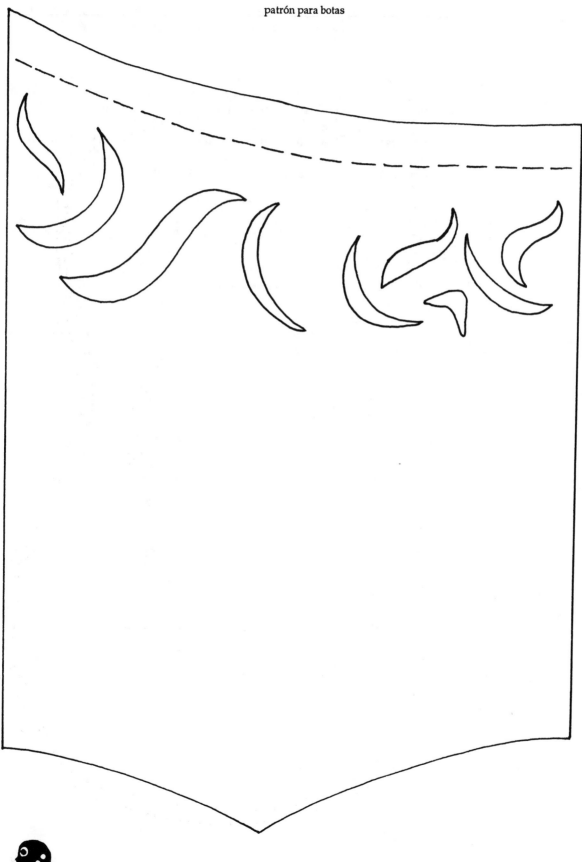

Botas: Use el papel cartoncillo negro o café y el patrón incluído. Asegure alrededor del tobillo con cinta adhesiva transparente o grapas. Vea la ilustración.

Jarana: Use etiqueta de cartón (cartulina gruesa) y el patrón incluído. Adorne con plumones, creyones o pintura al temple. Amarre listones a la cabeza, como se enseña en la ilustración. Use hilo para las cuerdas (opcional).

Bastón: Use una rama firme, o una clavija de madera para el bastón. Deberá llegar por lo menos hasta la cintura. Use un limpiapipas café para hacer la cabeza del venado como se enseña en la ilustración.

Sombrero: Necesitará dos hojas, de 25 pulgadas en diámetro, de papel periódico, o papel para envolver café, o papel "Art Kraft" (se consigue en tiendas de materiales didácticos). Aplique engrudo de harina preparado a una de las hojas, y prénsele la otra hoja. Moldee la copa del sombrero poniendo las hojas mojadas en la cabeza del bailarín y envolviéndole cinta para pintores alrededor de la base de la copa. Espere 15 minutos, quite el sombrero, y deje que se seque durante la noche. Adorne las alas con flores de papel. Péguele listones rojos, morados y verdes arriba de la copa con una aguja e hilo. Los listones deberán ser de unas 42 pulgadas de largo, y deberá tener cuando menos dos de cada color.

limpiapipa cortado en 3 pedazos

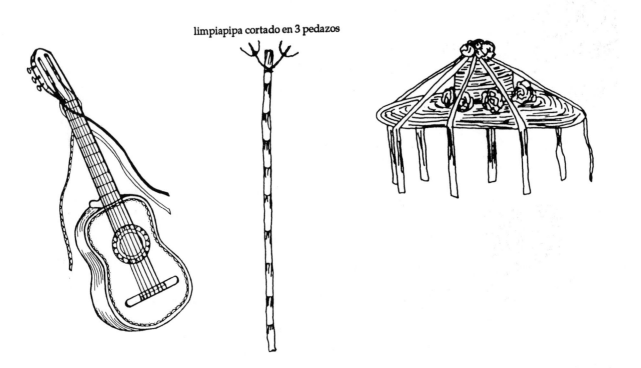

6. Pegue el algodón para la ceja del viejito.

7. ¡No olvide añadir unos dientes blancos y "dorados"! Vea la ilustración. Lámina número 7.

Materiales para jorongos para niños

- Bolsa grande para abarrotes.
- Tijeras
- Plumones, creyones, pintura al temple y pinceles.
- perforadora
- estambre de cualquier color

Instrucciones:

1. Corte un agujero de un diámetro de 6 pulgadas en el centro del fondo de la bolsa (para la cabeza)

2. Empezando a una 1–1/2 pulgada del fondo, corte un agujero de un diámetro de unos 4 pulgadas en cada lado de la bolsa.

3. Use plumones, creyones o pintura para crear lo tejido del jorongo.

4. Dibuje un cuello en forma de "V" en frente y atrás de la bolsa, como se enseña. No lo corte.

5. Agujere alrededor de la parte superior de la bolsa y amarre estambre en los agujeros para el fleco. Vea la ilustración.

Materiales para hacer jorongos para jóvenes y maestros

- 2 hojas de papel cartoncillo de 18 X 24 pulgadas, de cualquier color
- tijeras
- plumones, creyones o pintura al temple con pinceles.
- cinta adhesiva transparente para paquetes de 2 pulgadas de ancho
- perforadora
- estambre de cualquier color

Instrucciones:

1. Dibuje un cuello de "V" en el lado de 18 pulgadas en ambas hojas de papel cartoncillo y córtelos.

2. Use plumones, creyones o pintura al temple para crear lo tejido del jorongo.

3. Pegue los lados de los cuellos. (El agujero "V" deberá ser lo bastante grande para que la cabeza del que lleve el jorongo quepa)

4. Haga agujeros y amarre estambre en los agujeros para hacer el fleco.

Disfraces para los viejitos

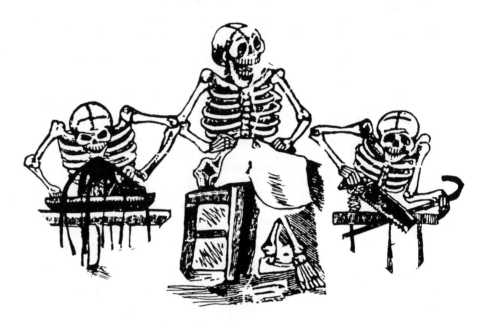

Materiales para las máscaras

- patrón para máscara
- plato de papel (sin recubrimiento plástico) de 9 pulgadas
- lapiz
- tijeras
- pintura al temple (en una variedad de colores) y pinceles
- plumones (en una variedad de colores)
- objeto puntiagudo
- 2 pedazos de hilo de 18 pulgadas
- estambre blanco para el cabello
- pegadura
- algodón

Instrucciones:

Ilustración 1

1. Mantenga el plato en frente de la cara de la persona que usará la máscara. Use el lápiz para marcar la ubicación de los ojos y la boca.

2. Corte agujeros para los ojos y la boca.

3. Pinte la cara y añada detalles con los plumones

4. Use el objeto puntiagudo para hacer un agujero en cada lado de la máscara. Meta el hilo por cada agujero y amárrelo.

5. Haga dos agujeros adicionales en cada lado de la máscara, más dos arriba. Vea la ilustración 1. Amarre el estambre (cabello) al plato.

Versión corta de la danza (kindergarden al 6º grado)

Entrada

Balarines entran cojeando, en fila de uno a uno, agarrándose las espaldas como si les doliesen al caminar. Mantienen las rodillas juntas y dobladas.

Sección 1

Compás

	2	Tabalee tacón derecho
	2	Tabalee punta del pie derecho
	2	Tabalee tacón izquierdo
	2	Tabalee punta del pie izquierdo
Tabalee 3		Dé paso con el pie derecho a través del pie izquierdo
Tabalee 3		Dé paso con el pie izquierdo a través del pie derecho
Tabalee 5		Dé golpes al piso con el bastón
Manténgase 3		Voltee la cabeza a la derecha
Manténgase 3		Voltee la cabeza a la izquierda
Manténgase 3		Voltee el cuerpo a la derecha
Manténgase 3		Voltee el cuerpo a la izquierda
Tabalee 5		Dé golpes al piso con el bastón
Manténgase 3		Brinque para el frente, pies juntos
Manténgase 3		Brinque para atrás, pies juntos

Sección 2

En medio de la danza, los viejitos de repente empiezan a bailar y brincar con gran agilidad y vigor. Para esta sección, animen a los niños a demostrar sus mejores pasos por aproximadamente 1 minuto.

Los bailarines luego repiten la sección 1 y salen. Diga a los niños que no se olviden de salir cojeando, en fila de uno en uno, agarrándose sus espaldas.

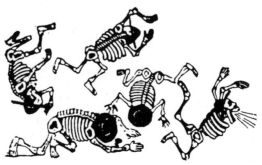

Figura 8:

Salen al frente dos bailarines. El líder se para poquito atrás de ellos y los tres hacen el paso de cruz.

Compás

1-6	Zapateo mexicano para la derecha y la izquierda
1	Pies juntos, brinque para el frente
2-6	Manténgase con los pies juntos
1-6	Zapateo mexicano para la derecha y la izquierda
1-6	Brinque y manténgase juntos atrás
1-6	Zapateo mexicano para la derecha y la izquierda
1-6	Brinque y manténgase, moviéndose a la derecha
1-6	Zapateo mexicano para la derecha y la izquierda
1-6	Repita el brinco y manténgase, moviéndose a la izquierda

Figura 9:

Compás

1-2-3	Dé pasos al lado con el pie derecho
4-5-6	Dé pasos al lado con el pie izquierdo, dando un paso alto y parándose con las rodillas dobladas
1-6	Junte los pies, dando 6 pasitos fuertes
1-12	Zapateo mexicano a la derecha, a la izquierda, a la derecha y a la izquierda
1-12	Repita todo. Haga una vuelta completa a la derecha con 4 zapateos mexicanos

Figura 10:

Compás

1-12	Zapateo mexicano a la derecha, a la izquierda, a la derecha y a la izquierda
1-6	Dé golpes con el bastón
1-6	Brinque para el frente y manténgase
	Repita todo de la Figura 10
1-48	Alterne zapateo mexicano a la derecha y a la izquierda con 6 golpecitos con el bastón

Figura 11:

Todos los bailarines miran a la derecha y salen, con sus bastones torcidos cargados en sus hombros y sus espaldas dobladas

Figura 4:

Compás

 Bailarines se aparean y se enfrentan

1-12 Zapatee el piso con la punta del pie derecho. Empiece lentamente y acelere el zapateado poco a poco.

1-6 Zapateo mexicano derecho e izquierdo

1-12 Zapatee el piso con la punta del pie izquierdo, reduciendo el ritmo. Termine mirando hacia el frente.

 Estos zapateos deben imitar los movimientos de viejitos.

Figura 5:

Compás

1-2-3 Caigan al lado al pie derecho

4-5-6 Cierre el pie izquierdo al pie derecho

1-2-3 Caiga al lado al pie izquierdo

4-5-6 Zapateo mexicano a la derecha

1-2-3 Zapateo mexicano a la izquierda

1 Con los pies juntos, brinque para el frente

2-6 Manténgase con los pies juntos

Figura 6:

Compás

1 Caiga al frente con el pie derecho

2 Caiga para atrás con el pie izquierdo

4-5-6 Continúe cayéndose para frente y para atrás

1-6 Zapateo mexicano para la derecha y la izquierda

1 Con los pies juntos, brinque para el frente a la derecha

2-6 Manténgase con los pies juntos

1 Caiga al lado derecho al pie derecho

2 Caiga al lado derecho al pie izquierdo

12 Continúe cayéndose para la derecha y la izquierda

1-6 Zapateo mexicano a la derecha y a la izquierda

1 Con los pies, brinque para el frente

2-6 Manténgase

Figura 7:

Compás

1-6 Zapateo mexicano a la derecha y a la izquierda

1-12 Dé golpes con el bastón

Bailarines

Hay de 3 a 12 bailarines, incluyendo al líder. La persona más alta encabeza la fila de bailarines, y la más baja viene al último. Los bailarines deben mantenerse agachados durante todo el baile para demostrar lo débiles y acabados que están. Deben llevar los bastones en su manos derechas. El líder carga la jarana.

Manténgase dobladas las rodillas y deje que el bastón sostenga el peso. Cojee de un lado al otro.

Compás

1-2-3	Pise con el pie derecho a través del pie izquierdo
4-5-6	Pise con el pie izquierdo a través del pie derecho
Repita,	intercambiando los pies hasta que que terminen en un fila recta mirando al público.

Figura 1:

Zapatee (Tabalee) tacón derecho 6 veces

Repita

Golpee piso con bastón 6 veces. Agárrelo a la 6ª cuenta.

Repita

Figura 2:

Compás

1-2-3	Deslice el pie derecho para adelante apoyándose en el bastón
4-5-6	Tabalee punta del pie izquierdo, tacón izquierdo, punta del pie izquierdo
1-2-3	Deslice el pie derecho para adelante apoyándose en el bastón
4-5-6	Tabalee punta del pie derecho, tacón derecho, punta del pie derecho

Figura 3:

Compás

1-2-3	Voltee cabeza a la derecha
4-5-6	Voltee cabeza para enfrente
1-2-3	Voltee cabeza a la izquierda
4-5-6	Voltee cabeza para enfrente
1-2-3	Tuerza cuerpo a la derecha
4-5-6	Tuerza cuerpo para enfrente
1-2-3	Tuerza cuerpo a la izquierda
4-5-6	Tuerza cuerpo para enfrente
1-2-3	Cruce el pie izquierdo por encima del pie derecho torciendo el cuerpo entero a la derecha (lentamente)
4-5-6	Cruce el pie derecho por encima del pie izquierdo torciendo el cuerpo entero a la izquierda (lentamente)

Danza de los Viejitos
(Grados 7º al 12º)

La Danza de los Viejitos es originariamente del estado de Michoacán. Siempre es presentada por jóvenes disfrazados de viejitos. Entra en fila de uno a uno cojeando al foro, agarrándose sus espaldas como si les doliesen al caminar, y presentan una danza lenta y no muy atlética. De repente empiezan a brincar con mucha agilidad y vigor. La danza termina tal como empezó, en sus piernas templeques, y los viejitos salen cojeando del foro, en fila de uno a uno, agarrándose las espaldas.

La música viene de la jarana del líder y del ritmo de los bastones y zapatos de los viejitos y de un tambor.

La danza parece ser dedicada a Huehuetéotl, el Dios del Fuego. En las esculturas prehispánicas, Huehuetéotl es representado como una figura muy vieja y jorobada que lleva en su espalda un brasero.

El disfraz para los viejitos consiste en una máscara de un viejito con una sonrisa sin dientes; cabellos blancos se cuelgan de debajo de un sombrero de copa baja adornada con listones morados, rojos y verdes, y flores; un paliacate de color brillante alrededor de su cuello; una camisa de manta; pantalones anchos bordados; un jorongo; un bastón de madera con el mango en forma de una cabeza de venado; y un par de zapatos o botas para el zapateo.

Esta versión de la coreografía de la Danza de los Viejitos se basa en algunos de los pasos y de las figuras presentados por los bailarines de Pátzcuaro, Jarácuaro, Cucuchucho, Janitzio, Tzintzuntzan, y otros pueblos de Michoacán. Bailarines de cada pueblo llevan a cabo competencias en reuniones para demostrar sus habilidades, agilidad, disfraces, y música—especialmente durante la época del Día de los Muertos.

El zapateo mexicano es usado en la Danza de los Viejitos. Se mantienen juntos los pies y las rodillas y se mantienen bien dobladas las rodillas durante el zapateo.

Compás

1	Tabalee tacón derecho
2	Tabalee punta del pie derecho
3	Pise con la yema del pie derecho
4	Tabalee tacón izquierdo
5	Tabalee punta del pie izquierdo
6	Pise con la yema del pie izquierdo
Ritmo:	jarana, tambor, bastones y el zapateo de las botas

TEATRO Y DANZAS FOLKLÓRICOS

Don Juan Tenorio

Don Juan Tenorio es un melodrama popular que se presenta en México y España durante la época del Día de los Muertos. Fue redactado por el dramaturgo español José Zorrilla y Moral y fue presentado por primera vez en México en 1844. Don Juan fue un personaje en el teatro español *El Burlador de Sevilla* escrito por Tirso de Molina a principios del siglo XVII.

La primera escena toma lugar en una taverna donde don Juan es conocido por su depravación y su corrupción. El año anterior apostó con su amigo, don Luís, que podría matar a más gente que él dentro de un año. Empieza la escena cuando se reunen los dos amigos un año después. Don Juan ha ganado la apuesta, ya que don Luís sólo ha matado a treinta y dos personas contra las cuarenta de don Juan.

En la segunda escena, don Juan mata al padre de su novia y a don Luís. Cuando se le informa a doña Inés, se cae muerta a los pies de don Juan. Don Juan luego sale del país.

Años después don Juan regresa y se entera de que a su padre lo han matado como castigo de la inhumanidad de su hijo. La estancia de don Juan se ha convertido en un panteón para sus víctimas. Es de noche cuando don Juan entra en el sepulcro. La fantasma del padre de doña Inés le aparece desde la oscuridad de las tumbas. Ha llegado para vengarse de la muerte de su hija. Don Juan le desafía pero llega la Muerte para llevar su alma al infierno. Interviene el alma de doña Inéz en este momento y ambas almas viajan al cielo. El alma de don Juan Tenorio fue purificada y conquistada por el amor verdadero de doña Inés.

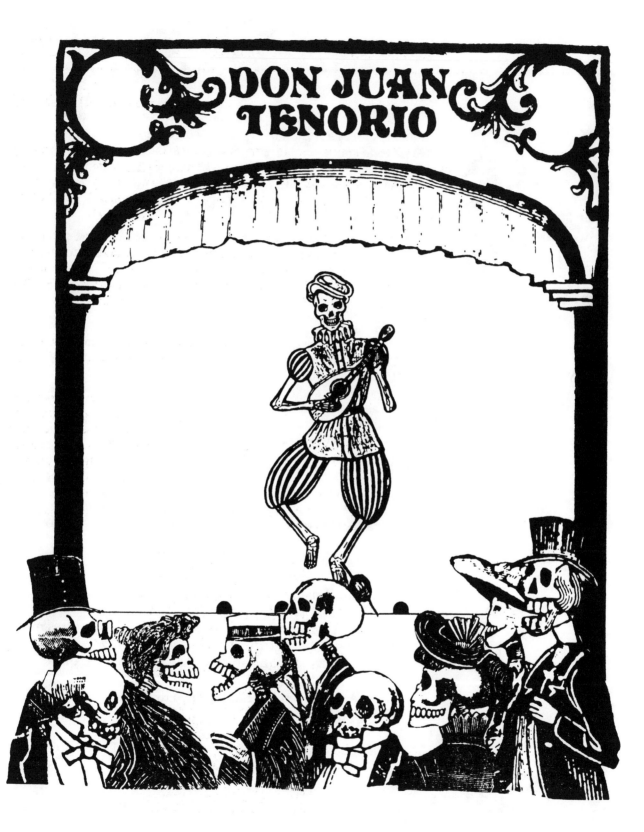

Mole de Pollo

El *mole* es un platillo prehispánico que se sirve en días de fiesta tanto nacionales, familiares, y religiosos, como el Día de los Muertos. El método tradicional de preparar el *mole* incluye el moler en metate semillas, nueces, chiles de varias clases, y chocolate. Ingredientes como las almendras, el ajo, pasitas y ajonjolí, fueron agregados a este platillo durante la ocupación de los vireyes europeos. Además de preparar el *mole* con pollo o pavo, se puede preparar con otras aves, pescado, mariscos, y carne de cerdo. La receta que se presenta a continuación no es muy laboriosa y se presta para ser preparada en el salón de clases.

Ingredientes:

- una rebanada de pan tostado
- 3⁄4 de totopitos (chips de maíz)
- 1⁄2 taza de tomates
- 2 1⁄2 tazas de agua
- 2 cucharaditas aceite de ajonjolí
- 1⁄4 taza de almendras molidas
- 1⁄4 taza de pasitas molidas
- 1⁄4 taza de chile rojo en polvo
- 1⁄4 taza de crema de cacahuate, (mantequilla de maní)

- 1⁄4 taza de aceite para freír
- 1 cucharadita de canela molida
- 1 cucharadita de anís
- 1 1⁄2 cucharaditas de cominos
- 1 1⁄2 cucharaditas de cilantro molido
- 1⁄4 taza de chispas de chocolate

1. En una licuadora o procesador de alimentos, muela el pan tostado y los totopitos (chips de maíz; tortillas fritas, cortadas en pedazos). Vacíe en un recipiente.
2. Muela en la licuadora o procesador de alimentos los siguientes ingredientes: almendras, pasitas, chile en polvo, crema de cacahuate (mantequilla de maní), tomates, 1⁄2 taza de agua, canela, anís, cilantro, y cominos.
3. Caliente el aceite en una cacerola grande y fría por tres minutos todos los ingredientes ya molidos y mezclados.
4. Añada 2 tazas de agua al mole y revuélvalo haste que quede bien mezclado y espeso.
5. Remueva la cacerola de la estufa, o del fuego, y agregue el chocolate y la sal.

Nota: El sabor del *mole* mejora al día siguiente. Puede prepararlo un día antes de servirlo. Sirva el *mole* con piezas de pollo sobre arroz blanco.

Receta proporcionada por Sheila Guzmán, chef del Restaurante The Apple Tree, Taos, Nuevo México.

Pozole de maíz prieto

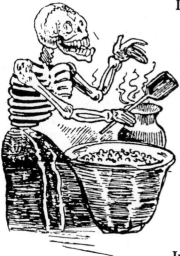

Ingredientes:

- 3 lbs. de carne maciza de puerco, en trozos de 2 pulgadas (incluya manteca)
- 1 lb. de maíz cacahuacentle (maíz preparado para pozole) prieto (o blanco)
- 4 chiles anchos secos
- 8 chiles anchos colorados, nuevo mexicanos o californianos (Anaheim) secos
- 4 a 8 chiles serranos secos (según lo picante)
- 2 cebollas grandes
- 8 a 12 dientes de ajo, picaditos
- 5 a 10 tazas de caldo de puerco (o pollo).
- sal al gusto
- 1/2 cabeza de puerco (opcional) y/o 3 lbs de espinazo de puerco

Instrucciones para preparación:

El día anterior a la comida:

1. Remoje la carne de puerco en agua durante la noche.
2. Cubra el pozole con 5 pulgadas de agua y remójelo durante la noche.
3. Quíteles las semillas a los chiles, y remoje los chiles en agua durante la noche.

El día siguiente:

4. Escurra el agua del pozole y enjuáguelo. Tápelo con el caldo en una olla pesada de 6 cuartos.
5. Agregue las cebollas y el ajo.
6. Agregue la cabeza de puerco, si la va a usar.
7. Hierva el contenido de la olla, tápela, baje la llama y déjelo a fuego lento por unas 2 a 3 horas hasta que se ablande el pozole (Cuece de 4 a 5 horas según la altitud). Bátalo de vez en cuando, siempre agregándole caldo si es preciso para cubrir todo.
8. Licúe los chiles en la licuadora hasta que agarren la consistencia de una pasta aguada.
9. Agregue los chiles, sal al gusto, y la carne de puerco. Si se usa la cabeza de puerco y/o el espinazo, arránqueles los trozos de carne cuando blanda, quite los huesos y devuelva la carne a la olla.
10. Cuézalo a fuego lento otra hora, agregándole más caldo si es necesario.
11. Pruebe y agregue sal, si es necesario.

Sirva el pozole en platos grandes como plato principal. Adórnelo con repollo bien desmenuzado, y rábanos picaditos o rebanados. Acompañe todo con trozos de limón mexicano, salsa picante fresca o de botella. Rinde de 12 a 14 porciones.

* Receta cortesía de Mark Miller, dueño y cocinero, Coyote Café, Santa Fé, Nuevo México.

Champurrado

Ingredientes:

- 2-1/2 tazas de agua
- 1 taza de masa harina
- azúcar morena (piloncillo) al gusto
- 1/2 tableta chocolate mexicano
- 1 pulgada de raja de canela

Instrucciones para preparación:

1. Hierva 1–1/2 tazas de agua.

2. Mezcle la masa harina con la taza de agua que queda y cuélela por un cedazo (tamiz) al agua hervida. Bátalo hasta volverlo suave.

3. Agregue el chocolate, la raja de canela y la azúcar. Bata el atole por unos 5 minutos o hasta que espese. Se sirve caliente.

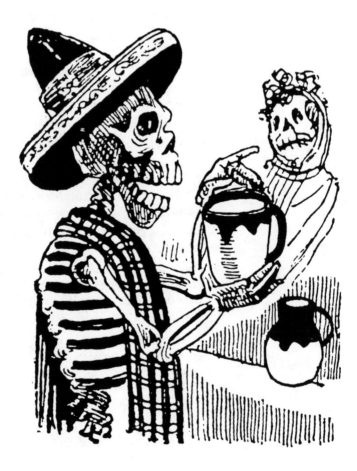

Atole de leche

Ingredientes:

- 2 tazas de agua
- 1/2 taza de harina fina de maíz blanco
- 1 pulgada de raja de canela
- 4 tazas de leche
- 1 taza de azúcar

Instrucciones para preparación:

1. Mezcle el maíz con el agua.

2. Agregue la raja de canela y hierva la mezcla por unos 10 minutos.

3. Agregue la leche y la azúcar; hiérvala, batiéndola constantemente.

4. Saque la raja de canela y sirva el atole caliente. Rinde 1–1/2 cuarto, o de 8 á 10 porciones.

Atole

Atole, de la palabra náhuatl *atolli*, es una bebida caliente hecha de maíz. Se muele el maíz y se hierve la harina de maíz con azúcar, agua o leche, en una olla de barro hasta que se cuaje. Puede espesarlo más con harina de trigo o de arroz. Para mejorar el sabor, puede agregar especias o puré de fruta. Cuando se le agrega chocolate, se le llama champurrado.

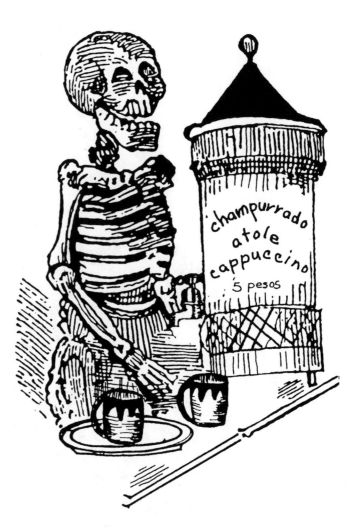

3. Agregue paulatinamente la harina que sobra.

4. Amase la mezcla por 8 a 10 minutos en una tabla ligeramente enharinada.

5. Ponga la masa en un recipiente engrasado y deje que levante hasta que haya crecido al doble (1–1/2 horas).

6. Dé un puñetazo a la masa (para que se encoja) y fórmela. Deje que levante otra hora.

7. Hornee a 350°F por 40 minutos.

8. Hierva ingredientes del betún por 2 minutos. Aplíquelo a las formas calientitas.

Pan de muerto

Se preparan panes dulces especiales llamados panes de muerto en este día para agradar a los vivos (y a los muertos). Representan las ánimas, o almas, de los difuntos. Se hacen en forma de óvalo o círculo, y tienen diseños de calaveras y huesos, o una simple bola que representa una calavera. Otros tienen la forma de una figura humana y son adornados con betunes de colores o con semillas de ajonjolí coloreadas. (Las semillas de ajonjolí representan la felicidad.) Los panaderos de Oaxaca meten caritas en los panes de forma humana antes de que los preparen en hornos de tabique. Estas caritas representan personas religiosas. Los detalles son agregados con colorantes vegetales y con palillos. El consumo de este pan recuerda el consumo de la hostia en la comunión. Lámina número 15.

Ingredientes para pan:

Mezcle:

- 1 1/2 taza de harina
- 1/2 taza de azúcar
- 1 cucharadita de sal
- 1 cucharada de semillas de anís
- 2 paquetes de levadura

Combine y caliente en una olla

- 1/2 taza de leche
- 1/2 taza de agua
- 1/2 taza de margarina

Deje a un lado para después

- 4 huevos
- 3 1/2 a 4 1/2 tazas de harina

Ingredientes para el betún:

- 1/2 taza de azúcar
- 1/3 taza de jugo de naranja
- 2 cucharadas de cáscara de naranja rallada

Instrucciones para hornear:

1. Mezcle los ingredientes secos, agregue a esta mezcla el líquido calentado, y bátalo.
2. Agregue los 4 huevos y 1 taza de harina, y bata.

Dime cómo mueres y te diré quién eres
—Octavio Paz

Nadie muere de la muerte...todos morimos de la vida
—Octavio Paz

Buscapalabras

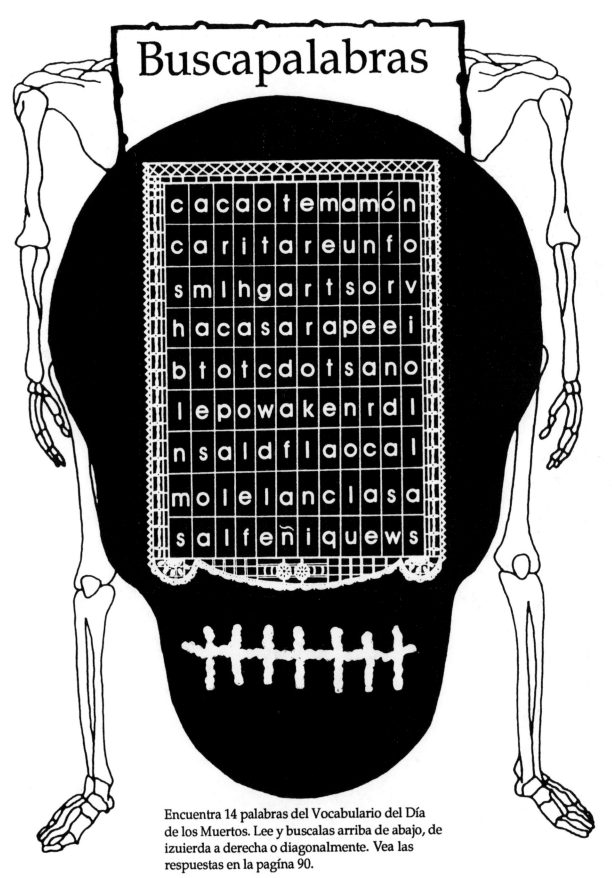

c	a	c	a	o	t	e	m	a	m	ó	n
c	a	r	i	t	a	r	e	u	n	f	o
s	m	l	h	g	a	r	t	s	o	r	v
h	a	c	a	s	a	r	a	p	e	e	i
b	t	o	t	c	d	o	t	s	a	n	o
l	e	p	o	w	a	k	e	n	r	d	l
n	s	a	l	d	f	l	a	o	c	a	l
m	o	l	e	l	a	n	c	l	a	s	a
s	a	l	f	e	ñ	i	q	u	e	w	s

Encuentra 14 palabras del Vocabulario del Día de los Muertos. Lee y buscalas arriba de abajo, de izuierda a derecha o diagonalmente. Vea las respuestas en la págína 90.

Novios

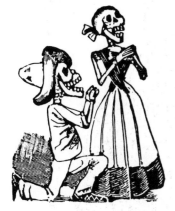

Se obsequian estos novios, como las calaveras de azúcar, como gesto de cariño en el Día de los Muertos. El tamaño de los corazones y los materiales que se usan para hacerlos dependen de la imaginación del que los fabrique. Hé aquí algunas ideas que se pueden adaptar a sus especificaciones. Véanse las ilustraciones.

Materiales sugeridos:

- Papel metálico de color de rosa o rojo, papel de seda, papel cartoncillo
- tijeras
- perforadora
- pintura enamel o esmalte (disponible en tiendas especializadas en "hobbies")
- diamantina
- estambre
- carpetitas caladas de papel (o de papel metálico)

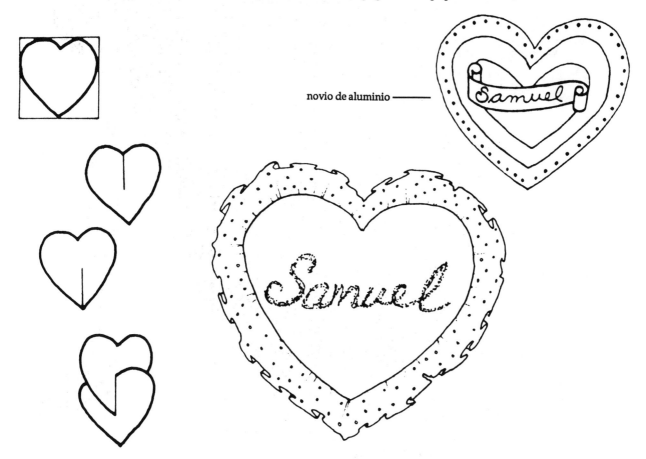

novio de aluminio

MÁS ARTESANÍAS CON CA-LACAS

Huellas del pulgar y otros dedos

Materiales:

- pintura al temple negro y blanco (pegajosa, no muy aguada)
- plato de 6 pulgadas
- papel cartoncillo negro o blanco
- plumones de color negro, blanco y colores claros.

Instrucciones:

1. Ponga una pequeña cantidad de pintura en el plato.
2. Meta su pulgar o su dedo en la pintura y muevalo para cubrirlo de pintura completamente.
3. Prense su dedo o pulgar en el papel y gírelo por los lados y retírelo.
4. Cuando se sequen los grabados, dibuje los detalles (sarapes, guitarras, sombreros, etc.) con plumones.

Para otras épocas del año: Vea las ilustraciones.

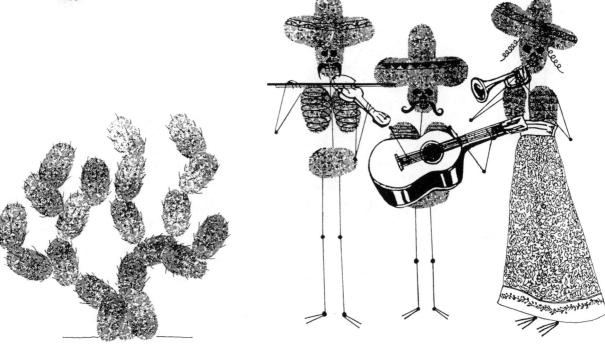

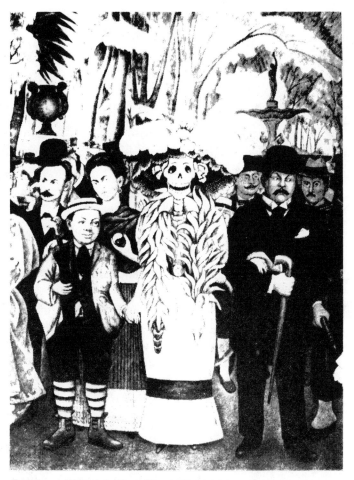

Posada en el Mural de Diego Rívera, Hotel del Prado, Ciudad de México.

Betún de mantequilla acremada

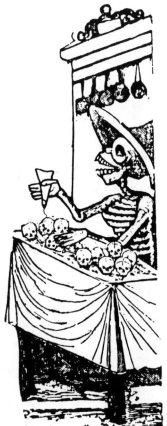

La textura espesa pero cremosa de este betún lo hace ideal para decorar las calaveras de azúcar. Los colores amarillo, verde claro, azul claro y color de rosa son los más típicos para estos "deleites craneales".

Ingredientes:

- 1/2 taza de mantequilla
- 1/2 taza de manteca vegetal
- 1 cucharadita de esencia de vainilla
- 4 tazas de azúcar glas
- 3 cucharadas de leche
- colorantes vegetales

Instrucciones:

1. Bata la manetquilla y la manteca vegetal con una mezcladora eléctrica en una olla grande.

2. Agregue paulatinamente la azúcar, una taza a la vez, batiendo la mezcla a una velocidad mediana.

3. Cuando se haya mezclado bien toda la azúcar, el betún parecerá seco. Agréguele la leche y bátalo hasta que se vuelva ligero y espumoso.

Los colorantes vegetales líquidos suelen dar un color más claro a los betunes que los colorantes de pasta. Siempre agregue los colorantes paulatinamente, mezclándolos bien cada vez, hasta que agarre el color deseado.

Para mejores resultados, mantenga la olla con el betún tapada con un trapo húmedo hasta que vaya a usarse. Mantenga la olla de betún en el refrigerador cuando no lo está usando. Se puede conservar el betún en un recipiente a prueba de aire (bien tapado) en el refrigerador por una semana. Vuélvalo a batir antes de usar.

Se pueden conseguir bolsas para decorar baratas en muchos supermercados. Para llenar su bolsa para decorar, dóblele alrededor de su mano formando así un puño para mantenerla abierta. Meta un poco de betún adentro de la bolsa con una espatúla. Continúe llenando la bolsa, pero no más de medio llena. Desdoble el "puño" y oprima el betún hacia el fondo de la bolsa para que no haya burbujas.

También se puede hacer las bolsas para adornar con papel estraza (tipo "carnicería"). Usando un plato grande como patrón, dibuje un círculo en una hoja de papel. Recorte el círculo, luego dóblelo y córtelo a la mitad. Enrolle cada círculo para formar un cono, traslapando los bordes rectos. Péguelo con cinta adhesiva. Corte un agujerito en el extremo angosto formando un embudo por el cual puede pasar el betún. Fabrique un cono separado para cada color.

Esculturas "sin aliento"

Ingredientes:

- 1 taza de crema de bombones
- 1/3 taza de jarabe de azúcar claro
- 1/8 cucharadita de sal
- 1 cucharadita de esencia de vainilla
- 6 tazas de azúcar glas (cernida)
- 2 paquetes (7 oz.) de pasta de almendras (disponible en la sección de comidas importadas en los supermercados)
- colorante vegetal

Materiales:

- termómetro para dulces
- palillos

Instrucciones:

1. Combine los primeros 4 ingredientes en una olla de 3 cuartos
2. Agregue 2 tazas de azúcar y caliente la mezcla lentamente hasta alcanzar aproximadamente 110° (Fahrenheit).
3. Agregue la pasta de almendras a la mezcla.
4. Apague la flama y bata bien la mezcla. Retírela de la llama.
5. Vierta la mezcla a una tabla cubierta con las 4 tazas sobrantes de azúcar. Amásela hasta que toda la mezcla y la azúcar se haya convertido en una masa suave.
6. Almacene la masa en un recipiente bien tapado en el refrigerador durante la noche.
7. Esculpa la masa en formas de calaveras. Vea la ilustración 1.
8. Añada detalles a las calaveras con colorantes vegetales y palillos, o con betún, como se enseña en la ilustración.

Con esta receta se puede hacer 8 calaveras del tamaño de una pelota de golf.

Sugerencias: La ornamentación de estas calaveras de azúcar incluye diseños hechos con betún, papel metálico para los ojos, y/o el nombre de su persona favorita grabada en la frente para "volverla a la vida". Lámina número 2.

Ilustración 1

Calaveras de azúcar del alfeñique

Es costumbre que cada niño compre una calavera de azúcar para el Día de los Muertos. Se venden en el tianguis, un mercado indígena al aire libre, a partir de una semana antes del festejo. Un vendedor en Oaxaca dijo: "Vendemos 7,000 calaveras al día. Este número representa más calaveras que muertos." Cada calavera viene con un nombre grabado en la frente- gratis.

Las esculturas de azúcar son hechas de una pasta de azúcar y almendras hecha con azúcar refinada, clara de huevo, y jugo de limón. Se pone la pasta en moldes como si fuera arcilla. Se esconden las junturas con betún y adornos de papel metálico. Se usan también los dulces de chocolate y de pepita de calabaza durante esta época.

Las calaveras de azúcar se hacen una vez al año en los estados de Guanajuato, Michoacán y Oaxaca. Como la pasta de azúcar es difícil de trabajar y usualmente no se consiguen los moldes en los Estados Unidos, se ha incluído la receta para otra creación de azúcar.

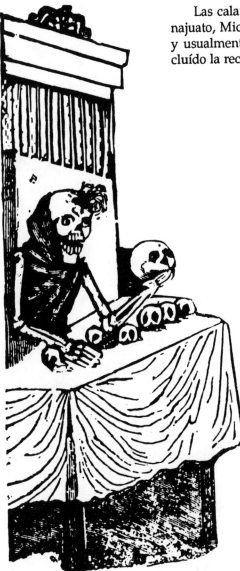

Grabados de calaveras con el Señor Papa

Materiales:

- una papa
- toallas de papel
- lápiz u otro instrumento puntiagudo
- cuchillito filoso de cocina
- una esponja (o varias toallas de papel, dobladas)
- pintura al temple
- hoja de papel cartoncillo (de cualquier tamaño)

Instrucciones:

1. Lave la papa y séquela con una toalla de papel.
2. Corte la papa a la mitad para hacer una superficie plana.
3. Corte el diseño de una calavera en la superficie plana de la papa con el lápiz u otro instrumento puntiagudo.
4. Use el cuchillito para cortar los agujeros para los ojos, la nariz y la boca, etcétera.
5. Remoje la esponja o las toallas dobladas en pintura al temple.
6. Prense la papa en la esponja o las toallas mojadas con pintura, y luego prénsela en papel.

Sugerencias: Experimente con una variedad de pinturas claras y colores de papel. Añádale detalles a su obra con papel metálico o escribiendo su nombre con un plumón de lustre.

Para otras épocas del año: Grabe una variedad de diseños apropiados para el Día de San Valentín, el Día de San Patricio y la Navidad.

Use una mazorca o mitades de chiles, limones, o pimentones para crear tarjetitas para notas del uso de todo el año.

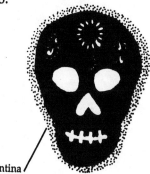

diamantina

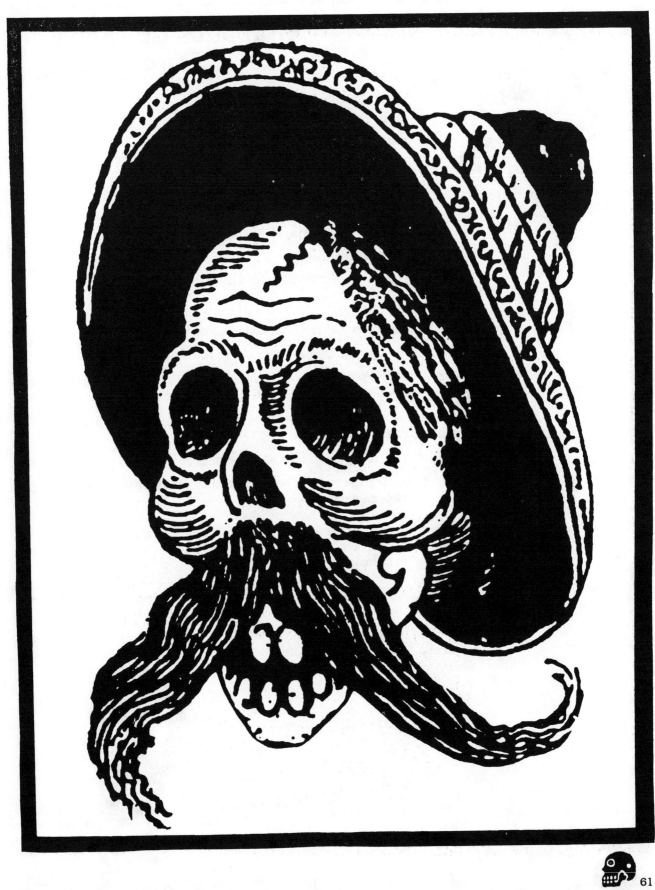

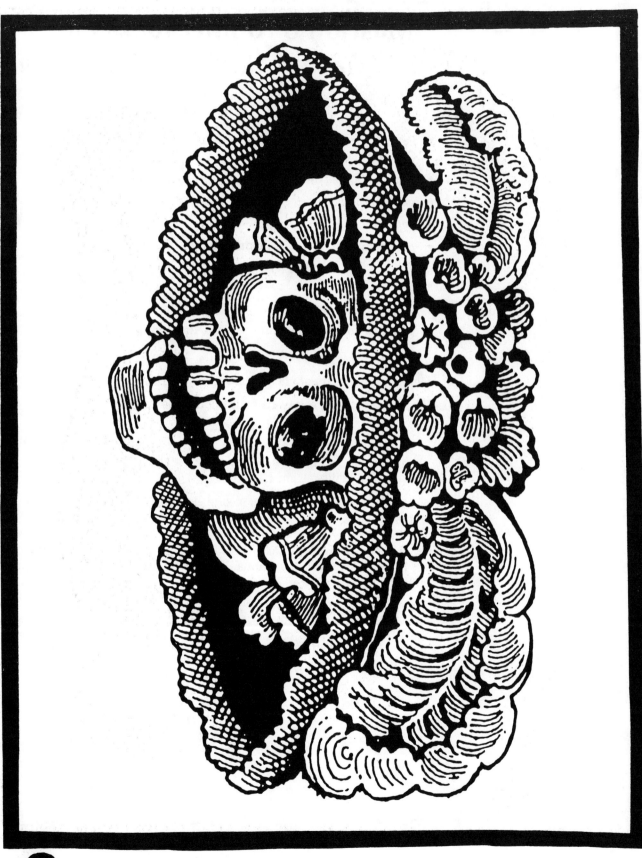

Máscara o rompecabezas de la Calavera Catrina o Zapatista

Materiales:

- Patrón de máscara o rompecabezas para Calavera Catrina o Calavera Zapatista.
- hoja de etiqueta de cartón de 8 X 11 pulgadas
- plumones o creyones
- pegadura
- palo para globo o clavija de madera de 1/4 de pulgada, o palito chino
- tijeras
- cinta adhesiva transparente
- pelusa artificial, diamantina, plumas, flores (opcionales)

Instrucciones:

1. Duplique el patrón para la calavera para colorear.

2. Pegue una calavera coloreada en la etiqueta de cartón. Deje que se seque.

3. Si va a hacer una máscara, recorte la forma de la calavera y los agujeros para los ojos. Pegue con cinta el palo o la clavija atrás de la máscara. Vea la ilustración 1.

4. Si va a hacer un rompecabezas, recorte el patrón en varias formas. Vea la ilustración 2.

Sugerencias para la máscara: Decore el sombrero de la Calavera Catrina con plumas, flores de papel, y diamantina. Use la pelusa artificial para acentuar los bigotes de la Calavera Zapatista.

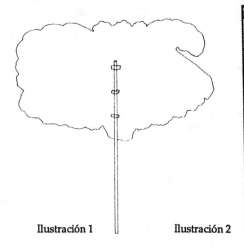

Ilustración 1

Ilustración 2

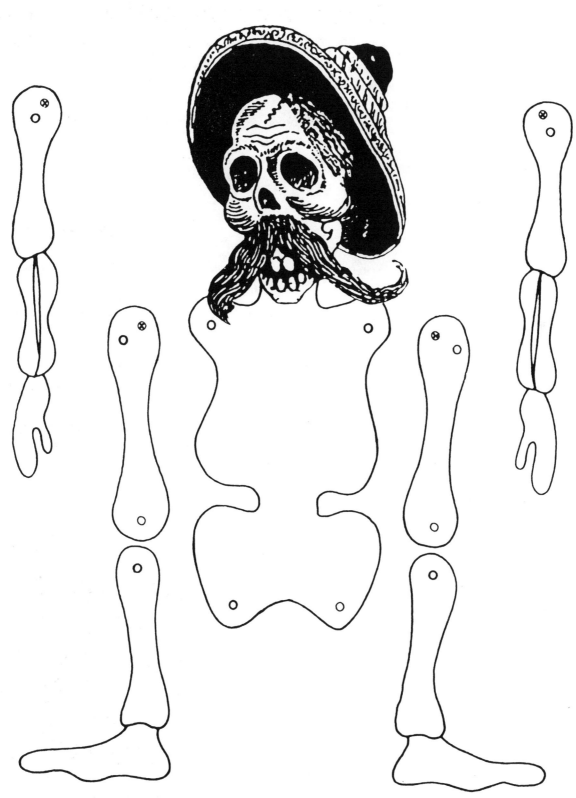

patrón para Calavera Zapatista

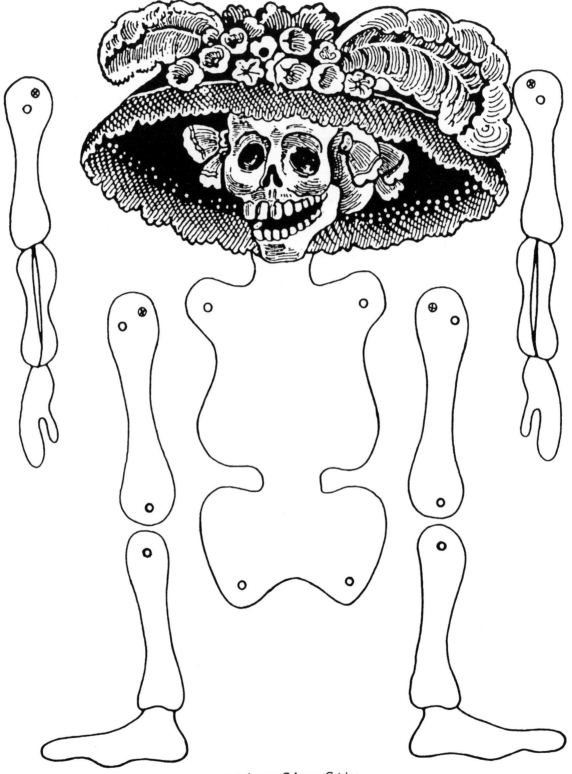

patrón para Calavera Catrina

bastante flojos para que los brazos y las piernas se puedan mover fácilmente.

9. Conecte los brazos y las piernas amarrándoles el hilo de 13 pulgadas en medio del hilo para los brazos, y luego en medio del hilo amarrado a las piernas.

10. Pegue con cinta adhesiva transparente el palo o la clavija por el centro de atrás del cuerpo, como se enseña en la ilustración 1.

Sostenga el palo y jale el hilo para ver bailar la calavera. Lámina número 11.

Sugerencia: Haga que los estudiantes adornen sus títeres usando el papel de china, plumones, plumas, diamantina, lentejuelas, etc.

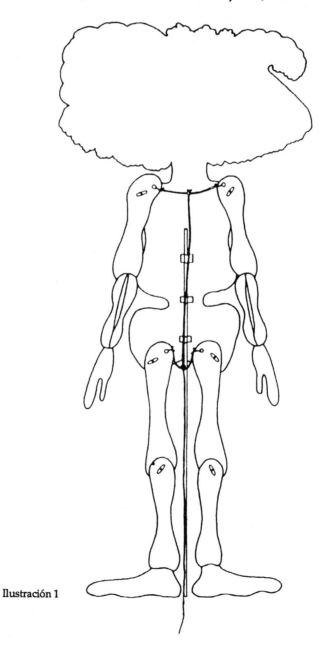

Ilustración 1

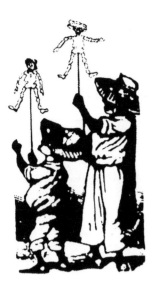

Títere de la Calavera Catrina o la Calavera Zapatista

Materiales:

- Patrón para Calavera Catrina o Calavera Zapatista.
- hoja de etiqueta de cartón (cartulina gruesa) de 9 X 12 pulgadas
- lápiz
- tijeras
- plumón
- bolígrafo, u otro instrumento puntiagudo
- alfiler
- dos pedazos de estambre o cuerda de 10 pulgadas y uno de 13 pulgadas
- 6 sujetadores pequeños
- 1 palo para globo o una clavija de madera de 1/4 de pulgada, de 17 pulgadas de largo
- pegadura
- cinta adhesiva transparente

Instrucciones:

1. Trace el patrón de la calavera en la etiqueta de cartón o pegue una copia del patrón al cartón.

2. Recorte la cabeza y el cuerpo en un pedazo.

3. Recorte los brazos y las piernas.

4. Dibuje los detalles de la cara, el cuerpo, los brazos y las piernas con el plumón. Vea el patrón de la calavera a continuación.

5. Con mucho cuidado agujere cada punto marcado con el bolígrafo u otro instrumento puntiagudo. En los puntos marcados con una X, amarre hilo; en los puntos marcados con un círculo pequeño, meta los sujetadores.

6. Pase un pedazo de hilo de 10 pulgadas por la X en los brazos. Use el otro pedazo de 10 pulgadas para las piernas.

7. Haga un nudo en los extremos de cada hilo, asegurando que no estén demasiado apretados. Corte el hilo que sobre.

8. Meta los sujetadores por los agujeros por enfrente de la calavera para conectar los brazos y las piernas. Los sujetadores deberán estar lo

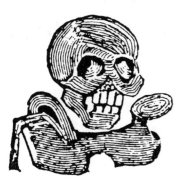

Calaveras de estambre

Materiales:

- un pedazo de etiqueta de cartón (cartulina gruesa) de 9 X 12 pulgadas
- un lápiz de color claro
- pegadura blanca (líquida)
- estambre de lana o acrílica de 1/8 de pulgada (colores claros o blanco—la lana añade más textura)
- tijeras

Nota: Empiece el dibujo de estambre en el centro del diseño y trabaje hacia los lados. Mantenga el estambre en tensión con una mano mientras lo coloca con la otra. Vea la ilustración 1. Coloque los hilos lo más cerca posible. Haga las vueltas bien definidas y apretadas.

Instrucciones:

1. Dibuje el diseño de una calavera con el lápiz de color claro. Incluya un borde que servirá de enmarcado.
2. Corte el estambre al largo apropiado.
3. Haga una línea delgada de pegadura en el centro de su diseño y deje que se seque.
4. Oprima ligeramente el estambre en la pegadura con la uña de su dedo pulgar para que sólo el fondo del hilo haga contacto con ella. Tuerza el extremo del estambre al empezar o terminar un hilo.
5. Cuando haya llenado todos los espacios, deje el dibujo a un lado y deje que se seque completamente.

Sugerencia: Use el dibujo de estambre de la calavera como una ofrenda o como adorno.

Para otras épocas del año: Use símbolos huicholes y colores auténticos tales como azul real (cobalto), morado, verde, rojo y amarillo para hacer pinturas en estambre. Vea la ilustración.

Pinturas huicholes en estambre

A causa de su aislamiento geográfico, los huicholes de las montañas remotas del norte de Jalisco, Durango, Zacatecas, y Nayarit fueron entre los últimos pueblos en ser conquistados por los españoles. No fueron conquistados hasta 1721. Fracasaron los misioneros en sus esfuerzos por convertirlos. Han logrado conservar su religión, su idioma, y sus prácticas tradicionales de salud.

Los huicholes son famosos por sus pinturas en estambre (*nearikas*), que han desarrollado durante las últimas cuatro décadas. En una tabla de madera "triplex" se esparce cera de abeja que se ha calentado en el sol. (Nunca es derretida en la lumbre.) El artista bosqueja símbolos de una colección de imágenes sagradas basadas en visiones, la religión, y la historia. Estos incluyen el maíz, el venado, serpientes, águilas, el sol y la luna, y más. Los mismos símbolos, con varios arreglos y colores, representan la expresión única e individual del artista.

Las pinturas en estambre modernas son tanto arte ritual como arte folklórico. Originalmente fueron usadas para decorar discos utilizados en ceremonias religiosas. Ahora son vendidas a los turistas.

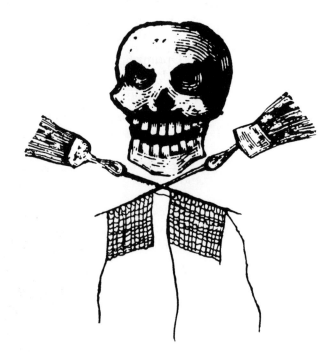

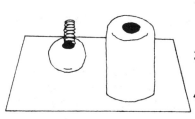

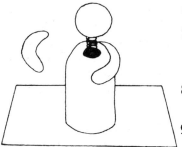

Ilustración 1

2. Enrolle otro pedazo de arcilla en forma de una salchicha para hacer el cuerpo. Aplane uno de los extremos en la mesa para que se pare solo.

3. Use un instrumento puntiagudo para hacer agujeros en el fondo de la calavera y arriba del cuerpo. Vea la ilustración 1.

4. Meta un resorte en cada agujero y luego apachurre fuertemente la arcilla para asegurarlo.

5. Enrolle otros pedazos de arcilla en salchichas pequeñas para hacer los brazos. Pegue los brazos al cuerpo con los dedos húmedos emparejando (alisando) la arcilla en las junturas, o uniones.

6. Forme la calavera y grabe los detalles con un palillo.

7. Grabe los detalles de la ropa con el instrumento puntiagudo o con un palillo. Novios, charros, jinetes, payasos, músicos, y boxeadores hacen "personajes espantosos" populares. Lámina número 3.

8. Deje que se seque completamente la calaca. El tiempo necesario para secarse depende del tiempo y el espesor de la arcilla.

9. Pinte las partes esqueletales de la figura con pintura al temple blanca. Dibuje los detalles con el plumón negro.

10. Use una variedad de colores para pintar la ropa.

11. Péguele algodón a la calavera para el cabello.

12. Pegue la calaca en la base de cartón como se enseña en la ilustración 2.

Sugerencias: Fabrique metates, molcajetes y ollas, etc., en miniatura de la arcilla que le sobra. Pegue las piezas acabadas en la base de cartón en frente de la calaca.

Para otras épocas del año: No le ponga el resorte y fabrique figuras vestidas en ropas regionales o uniformes.

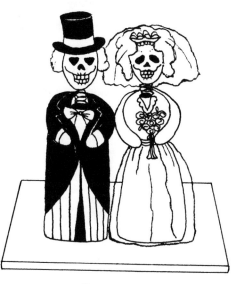

Ilustración 2

Calacas de arcilla con cuellos de resortes

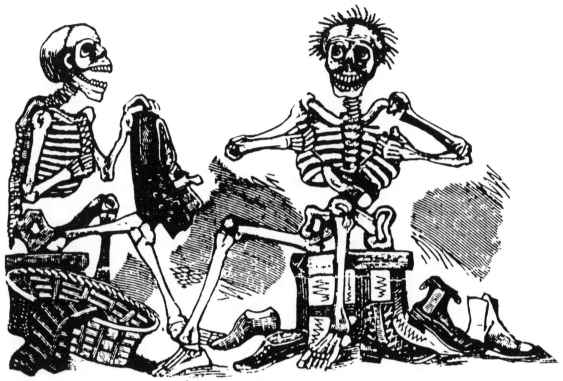

Materiales:

- arcilla o barro que se endurezca
- palillos
- un intrumento puntiagudo (como un bolígrafo)
- un resorte de alambre #156 (disponible en las ferreterías)
- un cortaalambres o unas tijeras fuertes
- pintura al temple (varios colores, incluyendo blanco)
- pinceles pequeños
- plumón negro de punta fina
- algodón
- pedazo de cartón de caja de 2–1/2 X 3 pulgadas
- pegadura

Instrucciones:

1. Forme una cabeza de la arcilla del tamaño de una nuez .

Calaca de espuma seca

Materiales:

- gis o creyón blanco
- una hoja de 9 X 12 pulgadas de papel cartoncillo negro
- material o "palomitas" de espuma para empacar (utilice una variedad de formas)
- pegadura
- un plumón negro de punta fina

Instrucciones:

1. Con el gis o el creyón blanco dibuje una figura de palitos en el papel negro.
2. Coloque varias formas de "palomitas" de espuma en el papel, formando así la calavera, las costillas y los huesos de los brazos y las piernas para darle una idea de cómo colocarlas. Déjelas a un lado.
3. Con el plumón negro dibuje cuidadosamente los detalles de la calavera en una "palomita" en forma de disco.
4. Pegue las formas de espuma en la(s) figura(s) como se ve en la ilustración. Lámina número 17.

Sugerencia: No use las "palomitas" en la porción inferior de la calaca. Póngale una falda de papel china, fajada a la cintura, y decórela con plumones y diamantina.

Para otras épocas del año: Las "palomitas" redondas pueden ser usadas para hacer hombres de nieve en las escenas del invierno.

7. Sin desdoblar el papel, recorte la forma de la calaca. Asegure dejar los bordes de la derecha y de la izquierda sin cortarse para formar una tira continua. Vea la ilustración 4.

Sugerencia: Adorne el altar de ofrendas con estas tiras recortadas.

Nota: Los estudiantes en grados más avanzados pueden diseñar sus propios patrones y recortar las tres tiras al mismo tiempo.

Para otras épocas del año: Utilice creyones apropiados para papel de china y recorte diseños del Día de San Valentín, la Navidad, el Día de San Patricio, etc., para adornar los tableros.

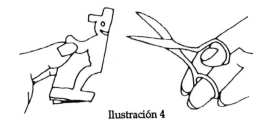

Ilustración 4

Festones para el
Día de los Muertos

Materiales:

- hojas de 12 X 18, o 20 X 30 pulgadas, de papel de china o metálico negro, amarillo, color de rosa, o color oro (dorado).

- patrones para tiras recortadas

- tijeras

- cinta adhesiva transparente (opcional)

Instrucciones:

1. Doble el papel en tercios según la ilustración 1.

2. Recorte tres tiras a través del doblez.

3. Coloque una tira en una superficie plana.

4. Doble la tira para que el borde inferior se junte con el superior, recorra la uña de su dedo pulgar por el doblez para marcarlo. Vea la ilustración 2.

Ilustración 1

Ilustración 2

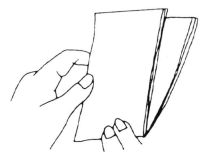

Ilustración 3

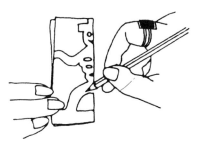

5. Doble el papel de la misma manera dos veces más.

6. Gire el papel para que el lado angosto le quede hacia usted. Utilizando el patrón, dibuje la mitad de una calaca, con el centro por el lado doblado. Vea la ilustración 3.

Bolsa de huesos

Materiales:

- plumón negro
- plato de papel de 6 pulgadas de ancho (sin recubrimiento plástico)
- bolsa "lonchera" blanca
- hoja de papel cartoncillo
- patrones para brazos y piernas
- tijeras
- pegadura o goma
- cuerda (opcional)

patrón para brazos

Instrucciones:

1. Dibuje una calavera en el plato de papel

2. Dibuje el cuerpo de una calaca en ambos lados de la bolsa.

3. Trace los patrones de brazo y pierna en el papel cartoncillo y recórtelos.

4. Dibuje huesos de brazo y pierna.

5. Pegue la calavera, los brazos y las piernas a la bolsa como se enseña en la ilustración 1.

Sugerencia: Coloque la bolsa de huesos en la ofrenda. O, agujere la parte superior del plato de papel, métale un hilo y cuélguela por el arco del altar.

Para otras épocas del año: Haga conejos de la Pascua, duendes irlandeses, o figuras del Nacimiento de bolsas de *cualquier* tamaño.

patrón para piernas

ampliación de patrones 300%

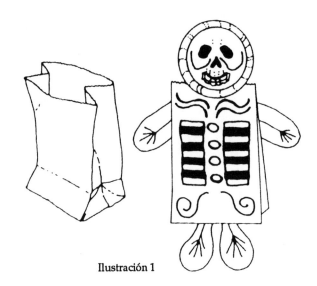

Ilustración 1

7. Dibuje o pinte los detalles en la calavera con plumones o pinturas al temple. Lámina número 8.

Para otras épocas del año: Adorne las máscaras con plumones, pinturas, diamantina, pelusa artificial, fibra de rafia, cuentas, algodón, plumas, limpiapipas, listones, estambre o papel de china. Vea la ilustración 2.

máscara de artesanía mixta

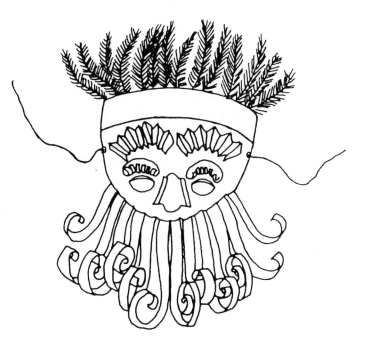

Ilustración 2

Máscara de gasa enyesada

Este método de hacer máscaras de gasa enyesada es divertido, rápido y relativamente fácil, pero requiere la ayuda de una persona adulta.

Materiales:

- aproximadamente 40 a 50 tiras cortadas a 1-1/2 X 4 pulgadas de gasa enyesada
- una bolsa plástica para basura de 24 X 29 pulgadas
- petrolato
- 2 tazas de agua tibia en un plato hondo
- un instrumento puntiagudo
- 2 tiras de cuerda de 18 pulgadas de largo
- plumones negros
- pintura al temple (opcional)
- pinceles (opcional)

Nota: Asegúrese que el cabello del estudiante se haya quitado de su cara antes de aplicarle el petrolato y la gasa enyesada.

Instrucciones:

1. Corte un agujero en el fondo de la bolsa plástica lo bastante grande para meterle la cabeza del estudiante (la bolsa le mantendrá la ropa limpia al aplicarle el yeso. Se puede volver a usar la bolsa para otros estudiantes).

2. Aplique libremente de petrolato a aquellas partes de la cara del estudiante que se cubrirán con gasa enyesada.

3. Moje cada tira de gasa enyesada en el agua tibia por unos cuantos segundos, luego aplíquelas a la cara empezando por la frente. Si va a hacer una máscara de cara entera, será necesario cubrir el área inmediatamente inferior a la mandíbula y la barbilla. No tape las ventanas de la nariz ni la boca. Vea la ilustración 1.

4. El estudiante deberá mantenerse quieto hasta que se haya secado la máscara lo bastante para poder quitársela sin distorncionar su forma. Esto puede ser cuestión de 2 a 15 minutos, según el tiempo que hace.

5. Quite el exceso de petrolato con una toalla antes de lavarle la cara.

6. Al secarse completamente la máscara, hágale un agujero a cada lado y amárrele una cuerda en cada agujero.

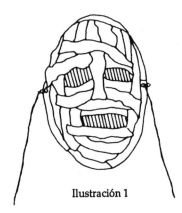

Ilustración 1

7. Pinte todas las partes del cuerpo con gesso y deje que se sequen (opcional).

8. Pinte todas las partes del cuerpo con pintura blanca al temple y deje que se sequen. (Puede ser necesario aplicarles otra mano de pintura.)

9. Usando los plumones negros, o la pintura negra, pinte diseños apropiados para una calaca. Deje que se seque.

10. Pinte con laca transparente. Deje que se seque.

11. Use el taladro eléctrico, o el intrumento puntiagudo, para agujerar los brazos, las piernas, los hombros y la cadera (los niños necesitarán ayuda con este paso).

12. Corte cuatro pedazos cuadrados de 1 1/2 pulgada del cartón y agujere cada pedazo con el instrumento puntiagudo.

13. Meta el gancho por el agujero del cuerpo, agarre el estambre y regréselo por el agujero.

14. Meta el estambre por los agujeros de un brazo y un pedazo de cartón y amarre un nudo grande al extremo. Vea la ilustración 2. (El cartón sirve de refuerzo de los agujeros y evita que se desamarre el brazo o la pierna.) Lámina número 5.

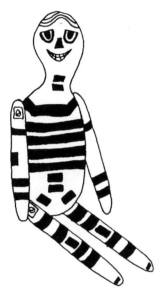

Ilustración 2

Sugerencias: Adorne la calaca usando pinturas al temple, plumones de colores, papel metálico (para los ojos), limpiapipas (como aretes), papel china o pelusa artificial para el cabello, cempasúchiles de papel, listones, etc. Vístala con ropas regionales o unformes. Los esqueletos de cartón que se venden en octubre también pueden ser vestidos o decorados. Lámina número 6.

Para otras épocas del año: Los materiales y las instrucciones que se han dado aquí pueden ser adaptados para hacer muñecas de papel maché parecidas a las que se fabrican en Celaya, Guanajuato. Parecen bailarinas de carnaval con sus mallas coloridas, y con sus aretes y collares brillantes. Siempre se escribe el nombre de una mjuer en sus cuerpos, y su cabello puede ser negro, castaño, rubio o rojo. Vea la ilustración 3.

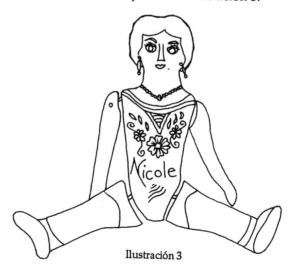

Ilustración 3

Calaca en papel maché

Materiales:

- periódicos sin cortarse
- cinta adhesiva de pintor ("masking tape")
- periódico, cortado en tiras de 1" X 10" (cantidad según el tamaño de calaca)
- engrudo o pasta de harina
- pinceles
- gesso (opcional)
- taladro eléctrico o un instrumento puntiagudo
- pintura al temple
- plumones o marcadores negros
- laca o barniz transparente en lata rociadora
- gancho para tejer
- cuerda o estambre
- un pequeño pedazo de cartón cartel

Instrucciones

Estas se aplican a la cabeza y el cuerpo

1. Estruje unas hojas de periódico formando dos bolas en forma de huevo: una para el cuerpo y la otra, más pequeña, para la cabeza.

2. Envuelva las dos formas con la cinta adhesiva para pintor hasta moldear el cuerpo a la forma deseada. Tal vez tenga que añadir más periódico en algunas áreas.

3. Junte la cabeza al cuerpo con la cinta adhesiva.

4. Moje las tiras de periódico, una por una, en el engrudo preparado. Quite el exceso de engrudo. Cubra la cabeza y el cuerpo con 3 a 4 capas de tiras. Deje que se sequen completamente durante varios días.

Estas instrucciones se aplican a los brazos y las piernas.

5. Enrolle periódico doblado y envuélvalo con cinta adhesiva para pintor, como se enseña en la ilustración 1. Haga esto para los dos brazos y las dos piernas. Los brazos deberán ser más cortos que las piernas.

6. Moje las tiras de periódico, una por una, en el engrudo preparado. Quite el exceso de engrudo. Cubra los brazos y las piernas con 3 a 4 capas de tiras. Deje que se sequen completamente durante varios días.

Ilustración 1

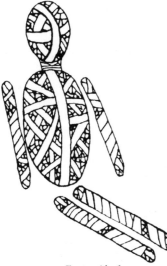

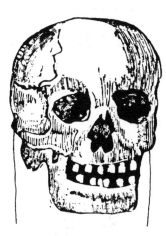

Máscara de calavera
en papel maché

Materiales:
- globo (tamaño según la edad del estudiante)
- tiras de periódico de 1 por 3 pulgadas
- engrudo o pasta de harina
- pinturas para carteles o al temple
- pinceles
- un cuchillito filoso de cocina
- tijeras
- laca o barniz transparente en lata rociadora
- dos tiras de estambre o cuerda de 18 pulgadas de largo

Instrucciones (para hacer dos máscaras):

1. Mezcle el engrudo según la instrucciones en el paquete.
2. Cubra el globo con 5 a 7 capas de tiras de periódico después de haberlas mojado, una por una, en el engrudo (quitándole el exceso).
3. Cuando se hayan secado completamente las tiras de periódico (dentro de 3 a 4 días según el tiempo que hace), atraviese un alfiler por la capa para romper el globo.
4. Corte la escultura en dos mitades con el cuchillito. (Los estudiantes necesitarán ayuda con este paso).
5. Corte agujeros correspondientes a los ojos y para el hilo.
6. Adórnela y píntela con la laca o el barniz transparente.
7. Meta y amarre el hilo por los dos agujeros como se enseña en la ilustración 1.

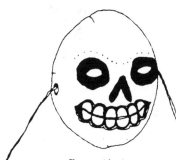

Ilustración 1

Notas: La arcilla puede ser una base excelente sobre la cual formar las máscaras de papel maché. Recuerde que los rasgos moldeados en la arcilla deben ser muy exagerados, ya que las capas de tiras de periódico suelen llenar las depresiones chiquitas y alisar las superficies no muy ásperas. Para asegurar que el área alrededor de la nariz y los ojos esté lo bastante sumida en la máscara, haga estas partes muy hondas en la base correspondiente de arcilla. Después de moldear la cara de arcilla, aplique petrolato liberalmente por toda la superficie de la arcilla. De esta manera, el quitar el papel maché seco de la arcilla será mucho más fácil. Puede volver a usar la arcilla para crear otra máscara

Se puede fabricar una arcilla excelente mezclando una taza de sal, media taza de harina de trigo y una taza de agua. Caliente a fuego lento, sin dejar de mover hasta que espese y se vuelva elástica. Si parece ser demasiado pegajosa, agregue un poqutio más de harina. Después de enfriarse la mezcla, se vuelve menos pegajosa y puede ser moldeada o modelada como arcilla regular. Vea la ilustración 2.

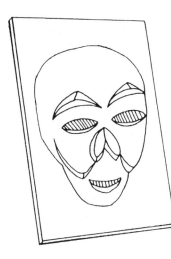

Ilustración 2

Papel maché

La técnica artesanal de papel maché fue traída a las Américas por los españoles, quienes la habían aprendido de los asiáticos, los primeros en usarla. La fuente más productiva de objetos hechos de papel maché en México es Celaya, Guanajuato.

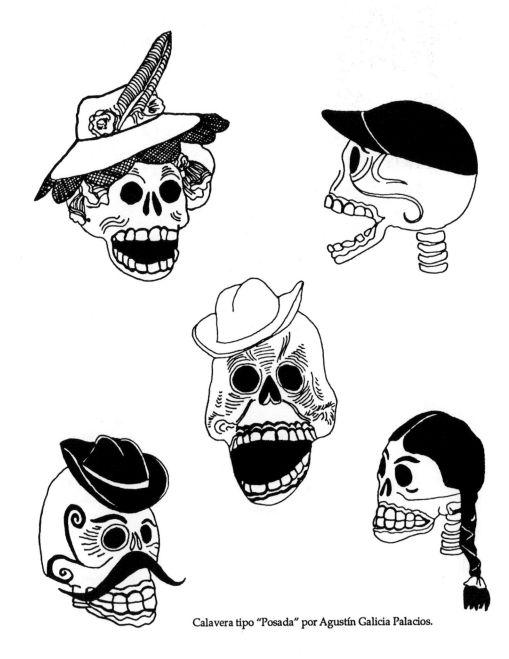

Calavera tipo "Posada" por Agustín Galicia Palacios.

Materiales para el disfraz:

- patrón de esqueleto
- una hoja de papel para cartel o cartón de 18 X 24 pulgadas.
- una hoja de cartulina blanca de 18 X 24 pulgadas
- lápiz
- tijeras
- pegamento en pasta
- perforadora, o instrumento con punta
- 18 pulgadas de cordón o cuerda

Instrucciones para el disfraz:

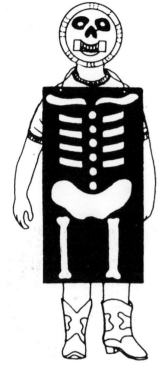

1. Trace el patrón de la calaca en la cartulina blanca y recórtelo.
2. Arregle y peque los huesos en papel para cartel o cartoncillo.
3. Detalle los huesos y las costillas (opcional)
4. Perfore dos agujeros en la parte superior del traje, a 5 pulgadas de cada orilla.
5. Pase cordón delgado por los agujeros para amarrar. Vea la ilustración.

Sugerencias: ¡Sea creativo! ¿Qué le parecería poner unos huesos rojos, salpicados por aquí y por allá con diamantina, sobre fondo negro? ¿ O huesos negros en fondo blanco? Pruebe el definir los huesos con pinturas iridiscentes o plumones de diamantina y pegamento.

Para Otras Epocas del Año: Los materiales e instrucciones aquí presentados se pueden adaptar para hacer máscaras y trajes apropiados a otras festividades durante el año escolar, tales como los animales del circo, trajes folklóricos, figuras para las escenas de Navidad. Use papel para cartel grueso para hacer accesorios para el escenario o el salón de clase tales como un saguaro (cacto) con los aguates y espinas pintadas. Vea la ilustración.

Máscara de calavera y disfraz de calaca

Materiales para la máscara:

- un plato de papel de 9 pulgadas (sin recubrimiento plástico)
- lápiz
- tijeras
- hoja de papel blanco
- plumón negro
- Resistol blanco (pegamento líquido)
- perforadora o un instrumento con punta
- 2 pedazos de cordel, de 18 pulgadas de largo cada uno

Instrucciones para la máscara:

1. Sostenga el plato de papel sobre la cara de la persona que va a llevarla puesta. Use un lápiz para marcar la posición de los ojos y la nariz.

2. Corte los agujeros de la nariz y ojos en el plato y defínalos bien con el plumón negro.

3. Corte una tira de papel blanco de 1-1/2 X 4 pulgadas y dibuje dientes en ella, dejando 1/2 pulgada en blanco a cada lado.

4. Pegue las dos orillas de la tira al plato y haga que los dientes sobresalgan.

5. Perfore los dos lados de la máscara para permitir que el cordón pase por agujeros. Vea la ilustración.

Máscaras

Al ponerse una máscara, la persona se convierte en otro ser alguien que puede pertenecer a este u otro mundo. La máscara, así, se convierte en un objeto ceremonial usado para alcanzar y modificar los poderes supernaturales. Muchas gentes indígenas todavía dependen de las máscaras para obtener los resultados esperados en la ejecución de sus danzas rituales, especialmente en zonas donde la cultura indígena ha permanecido como un elemento dominante en la vida del pueblo.

Algunas máscaras proceden de fechas en los años 1000 A.C. Están hechas en madera, hojalata, tela, piel, cáñamo, barro, cuarzo, plumas, conchas, paple maché, piedra, y oro. Las máscara están ligadas con los ciclos de la naturaleza o las celebraciones religiosas. Varían grandemente en estilo de una región a otra.

Las máscaras elaboradas para el Día de los Muertos se llevan durante procesiones que pasan por la población hacia los cementerios y como parte de dramatizaciones y danzas que enfatízan los ciclos de la vida y la muerte.

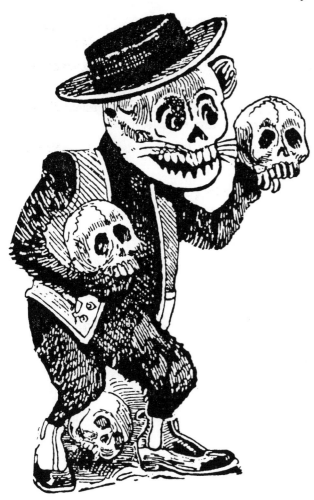

CALACAS Y CALAVERAS

Las calacas y calaveras, ya sean humanas o animales, han sido primordialmente entre las culturas mesoamericanas, no solo un símbolo de la muerte, sino una expresión (a menudo humorística) de su creencia en que los muertos continúan teniendo vida y forma.

Las calacas y las calaveras fueron utlizadas extensamente en el arte pre-hispánico y en la arquitectura. Más recientemente, sin embargo, el término calavera ha llegado a simbolizar versos satíricos, poesía, y réplicas humorísticas de obituarios. Estas composiciones son únicas en cuanto a que sus autores escriben como si el blanco de sus abusos estuviera muerto. Nadie está exempto -ni siquiera las damas, caballeros, sacerdotes, ni siquiera presidentes se libran de leer sus calaveras.

Las calaveras vinieron de los pasquines, y obtuvieron su popularidad durante la época colonial, especialmente después de la independencia de España en 1821. En 1847, el primer periódico ilustrado fué publicado. Se considera que en él se publicó la primera calavera verdaderamente asociada con el Día de los Muertos. El editor de La Calavera, Ignacio Díaz Triujeque, fue apresado después de la publicación del ejemplar número treinta y uno, pero sus ideas continuaron.*

El litógrafo más prolífico de México, José Guadalupe Posada (1852-1913) remplazó las imágenes que desde antes de la Conquista trataban de copiar esqueletos y calaveras, con sus imágenes estilizadas de calacas que remedaban todas las actividades humanas concebibles. Para dejar establecido que aún los ricos y poderosos tienen que llegar a aceptar lo inevitable de la muerte, Posada creó y personificó a la elegante dama victoriana la Calavera Catrina y a la bigotona Calavera Zapatista.

Este hombre sencillo de talento poco común continúa teniendo un gran impacto en la nueva generación de artistas indo-hispanos, que emplean las imágenes de sus calacas en una variedad de expresiones artísticas, incluyendo trajes de teatro basados en su trabajo. Inspiradas por Posada, imágenes de papel maché hechas hoy en día, algunas de tamaño real, por artistas de la familia Linares—don Pedro, Miguel, Ricardo, Leonardo, Felipe, y David— muestran esqueletos ocupados en un gran número de actividades y ocupaciones mundanas (desde descansando en bikinis, hasta haciendo piñatas), y son aclamados internacionalmente. Los cartoneros además crean alebrijes poco comunes que combinan partes de reptiles, pájaros, y mariposas. Su trabajo caracteriza el arte de México desde antes de tiempos pre-hispánicos con un profundo concepto dialectal de la dualidad entre la belleza y la fealdad, el humor y el horror, la vida y la muerte. Lámina número 21 y lámina número 22.

* *Calaveras* son publicadas anualmente para el Día de los Muertos por Eastern Group Publications en East Los Angeles, California.

5. Pinte con esmaltes, rosa, negro, blanco, amarillo, o dorado. Use dos o tres capas de esmalte para obtener mejores resultados.

6. Conecte los apéndices a las figuras esqueléticas con alambre, como se ilustra (opcional). Lámina número 10.

Sugerencia: Use aluminio para hacer novios que estén pintados con esmalte rojo y rosa.

Para Otras Epocas del Año: Aluminio puede utilizarse para hacer ornamentos de Navidad y de todo el año. Vea las ilustraciones. Use una pluma o bolígrafo para rizar las ramas, los rayos del sol, etc.

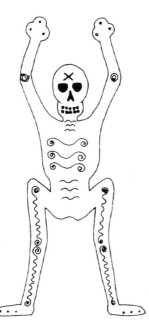

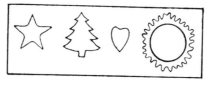

Juguetes de hojalata

Antes de la llegada de los españoles, los artesanos indígenas usaban finas hojas de oro y plata en la fabricación de algunos artefactos. Su preferencia por el oro se basaba en que era fácil el conseguirlo y en su suavidad, en su maleabilidad, que hacía fácil el trabajar el metal, en lugar se basarse en su valor. Cuando los españoles les prohibieron que continuaran usando metales preciosos, los artesanos usaron hojalata.

Materiales:

- charolas desechables de alumnio (se encuentran en supermercados)
- plumones de tinta negra
- instrumento puntiagudo (e.g, bolígrafo)
- tijeras
- esmaltes (se venden en tiendas de labores y pasatiempos)
- alambre fino de calibre 26 (se vende en ferreterías y en tiendas de pasatiempos) (opcional)

Antes de empezar: Advierta a sus estudiantes que deben tener cuidado al trabajar con aluminio, porque corta.

Instrucciones:

1. Usando el plumón, dibuje la figura deseada para su juguete en la charola de aluminio deshechable.

2. Corte las figuras con tijeras.

3. Cree detalles o diseños haciendo marcas con un instrumento puntiagudo.

4. Haga agujeros para pasar alambre, para conectar extremidades y apéndices. (opcional)

Ataúd de juguete

Materiales:

- una hoja de papel cartelón grueso o cartulina de 6-1/2 pulgadas.
- regla
- lápiz de color claro
- tijeras
- pintura blanca opaca para poster o de plumón
- pincel
- cinta adhesiva transparente
- pegamento en pasta, tipo engrudo

Instrucciones:

1. Use la regla y el lápiz para dividir la cartulina en seis partes iguales.
2. Trace una línea de 1 pulgada en cada lado de 6 pulgadas del papel o cartulina.
3. Corte pestañas como lo muestra la ilustración 1.
4. Pinte o dibuje diseños en el ataúd y déjelo secar. Vea la ilustración 2.
5. Doble el papel sobre cada línea trazada con la regla, encimando las secciones A y F. Asegure con cinta transparente donde está marcado.
6. Meta las pestañas y péguelas F con C, D con B, y E con A. Vea la ilustración 3.

Sugerencia: Coloque el ataúd de juguete sobre los hombros de los "pequeños sacerdotes" frente a la lápida sepulcral.

Ilustración 1

Ilustración 2

Ilustración 3

3. Enrolle cada semicírculo para formar un cono, con las orillas rectas superpuestas.

4. Dibuje caritas de pequeños sacerdotes en cada garbanzo con plumón negro tratando de que el piquito forme la nariz. Pinte barbas y bigotes si gusta.

5. Pegue los garbanzos a las puntas de los conos. (puede ser necesario cortar 1/8 de pulgada de la punta).

6. Doble el papel de china a la mitad. Trace patrones de la vestimenta de los sacerdotes en el papel doblado, después córtelos. Vea la ilustración 2 para obtener el patrón.

7. Haga resaltar las vestiduras con una pluma color dorado (opcional).

8. Abra la vestimenta y colóquela por arriba de la cabeza del sacerdote.

9. Pegue algodón a la cabeza imitando cabello.

10. Doble dos tiras de papel de 2-1/2 X 1/8 de pulgada tres veces. Desdoble y péguelas a los lados de los conos como brazos.

11. Repita pasos 4 a 8 para hacer otros cinco pequeños sacerdotes.

Sugerencias: Haga pequeños conos con papel cartoncillo para usar como mitras (toca alta que usan los obispos y cardenales). Lámina número 20. Coloque un ataúd de juguete sobre los hombros de los sacerdotes en frente de la lápida sepulcral.

Para Otras Epocas del Año: Este patrón puede adaptarse para hacer muñecos de garbanzo vistiendo trajes regionales.

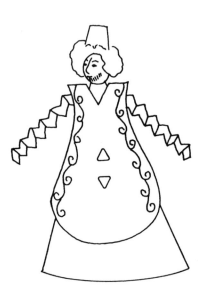

Ilustración 2

Padrecitos

Materiales:

- tres hojas de 9 X 12 pulgadas de papel cartoncillo o cartulina negra
- un plato de 6 pulgadas de diámetro
- un lápiz de color suave
- tijeras
- 6 garbanzos fritos (se consiguen en tiendas de comida latina)
- 6 plumones con punto fino
- cinta adhesiva transparente
- seis hojas de papel de china de 3 X 2 pulgadas (rosado, amarillo, y blanco)
- pegamento
- algodón
- plumón o marcador dorado (opcional)
- doce tiras de papel blanco bond de 2-1/2 X 1/8 pulgadas

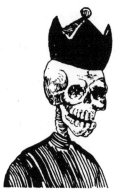

Instrucciones:

1. Usando un plato como guía, dibuje dos círculos de 6 pulgadas de diámetro, en una hoja de cartoncillo.

2. Corte los círculos, dóblelos a la mitad y corte sobre la línea del doblez.

Ilustración 1

JUGUETES

Los juguetes indo-hispanos son con frecuencia hechos a mano por hábiles artesanos que siguen las tradiciones de hace cientos de años de sus predecesores en el pueblo. Son comúnmente réplicas de lo que las niñas y los niños utilizarán cuando sean adultos, de hecho muestran el valor aculturante de los juguetes. Son imaginativos, baratos, fáciles de operar (rara vez vienen con instrucciones); les encantan a los niños, y a los adultos también; ¡y han sobrevivido el turismo del siglo veinte!

Juguetes marcan casi cada ocasión celebrada por los indo-hispános. Los juguetes para el Día de los Muertos son una introducción a los niños del concepto de la muerte. Los niños aprenden a hacer, comer, y jugar con artículos de muerte desde muy temprana edad. En cierto modo, "la muerte" llega a serles familiar. Los juguetes se usan como ofrenda dedicada a los niños muertos. Son hechos con humor (a veces satírico), afecto, encanto, y mucha diamantina y oropel. La mayoría duran poco tiempo, son efímeros.

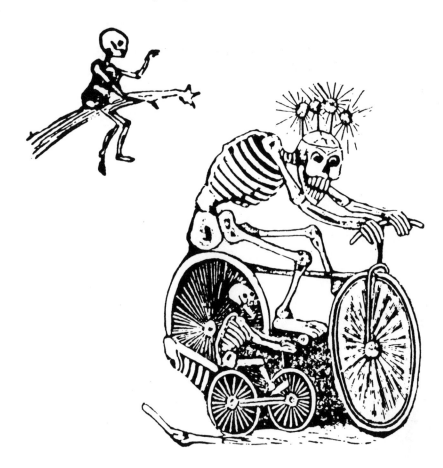

La manera en que una cultura reacciona ante la muerte revela cómo ve la vida

—Nancy y Jerry Márquez

7. Doble cada sección para hacer una base cuadrada y pegue con cinta las orillas juntas. Vea la ilustración 3.

8. Mida y corte tres cuadros del cartón sobrante. Los cuadros deben medir 4 X 4 , 3-1/2 X 3-1/2, y 3 X 3 pulgadas.

9. Coloque cada cuadro en una superficie plana y escurra una linea delgada de Resistol blanco alrededor del cuadro, mas 1/4 de pulgada de distancia de la orilla. Vea la ilustración 4. Coloque la base cuadrada en la parte superior del cuadrado correspondiente, de la siguiente manera:

 la base de 3-1/2 pulgadas sobre el cuadrado de 4 pulgadas
 la base de 3 pulgadas sobre el cuadrado de 3-1/2 pulgadas
 la base de 2-1/2 pulgadas sobre el cuadrado de 3 pulgadas

Nota: Encime las tres secciones como se muestra. Úselas como lápidas individuales o como un altar en miniatura. Lámina número 20.

Sugerencias: Use el cartón que sobra para hacer una cruz. Decórela con pintura blanca, o píntela con plumón blanco.

Lápidas más grandes pueden hacerse usando cajas de deshecho grandes que han sido pintadas con pintura para poster de color negro.

Ilustración 3 Ilustración 4

Lápidas sepulcrales

La cruz es un elemento importante en el diseño de lápidas sepulcrales. Una variante de esta figura fue muy usada por los indígenas antes de la llegada de los españoles para simbolizar los cuatro puntos cardinales.

Materiales:

- lámina de cartón negro de 12 X 14 pulgadas
- un instrumento con punta (e.g., bolígrafo, lápiz)
- regla
- lápiz
- tijeras
- plumón de tinta blanca o pintura blanca de poster
- pincel
- cinta adhesiva transparente
- Resistol blanco

Instrucciones:

1. Dibuje tres líneas de 14 pulgadas de largo y 2 pulgadas aparte, paralelas a la orilla de 14 pulgadas de la lámina de cartón. Corte a lo largo para formar tiras.

2. Use el lápiz y la regla para dividir la tira en cuatro secciones de 3-1/2 pulgadas.

3. Use el lápiz y la regla para dividir la segunda tira en cuatro partes de 3 pulgadas.

4. Use el lápiz y la regla para dividir la tercera tira en cuatro secciones de 2-1/2 pulgadas. Vea la ilustración 1.

5. Use el instrumento con punta y la regla para marcar las líneas divisorias. Esto facilita el doblado de las tiras.

6. Dibuje o pinte diseños de lápidas en las cuatro secciones de cada tira. Déjelas secar. Vea la ilustración 2.

Ilustración 1

Ilustración 2

TUMBAS O SEPULCROS

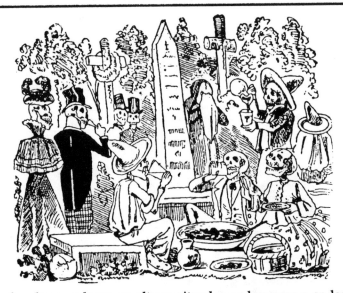

Las ofrendas se colocan en altares situados en las casas o en las tumbas. Una vez que el sepulcro ha sido limpiado y decorado, cruces y placas, casi siempre no de tipo comercial, son pintadas y colocadas en sus lugares. La tumba viene a ser un "collage" de recuerdos personales del difunto. Las paredes del cementerio "cobran vida" con axiomas escritos en referencia a la mortalidad y pinturas de huesos cruzados bajo calaveras. Las ofrendas para los difuntos que no tienen amigos o parientes que los recuerden en el lugar, son amontonadas en un catafalco (túmulo que se levanta en las iglesias para exequias solemnes) en los campos del cementerio.

La familia llega llevando las velas que iluminarán el camino del huésped que está siendo recordado. Las canastas están repletas de ofrendas. Músicos tocan himnos religiosos, marchas funerarias, piezas de marimba, o música alegre que conduce más a celebrar que al duelo. Los sacerdotes se dedican a entonar plegarias en lenguas antiguas y a bendecir sepulcros. Parientes y amigos velan toda la noche. Otros recuerdan lo ocurrido durante el año, incluyendo la cosecha con el "alma del sepulcro." Se cree que los muertos son responsables por las cosechas y garantizan buenas cultivos. Los niños juegan "Lotería" o algún otro juego de mesa como el Ancla, o la Oca, después caen dormidos acunados en rebozos o envueltos en sarapes.

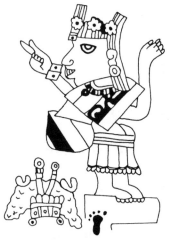

Xochiquetzal

Amigos y parientes comparten la llegada del amanecer antes de que todos se vayan a casa a comer pozole, que se a preparado de antemano para la ocasión. Las decoraciones del sepulcro en una o dos semanas será desmanteladas y los artefactos serán deshechados; su uso es efímero.

Las ofrendas funerarias precolombinas incluían objetos de la casa, joyería, cerámica, juguetes, y comida. Jadeíta y otras gemas y objetos valiosos eran colocados junto a los cadáveres, para ser usados para pagar en caso de que los dioses demandaran pago antes de permitir que entraran al otro mundo. Constancias de estas ceremonias se encuentran en altares y templos, mosaicos, y gravados en cristal, madera, y jade.

- marcadores, o plumones
- 6 partes de aserrín por una parte de pintura Vince, o pintura al temple (tantos colores como se desee)
- resistol blanco en un recipiente hondo
- pinceles
- recipientes para cada color de la mezcla

Instrucciones:

1. Extienda el periódico sobre el área en que va a trabajar.

2. Use un marcador para dibujar el diseño en la hoja de lámina de cartel.

3. Pinte con resistol blanco un segmento del diseño, luego ponga la mezcla de aserrín es esta área. Déjela secar completamente.

4. Levante la lámina de poster y remueva toda la mezcla de aserrín que sobró. Regrésela al recipiente.

5. Continúe pintando el diseño en esta forma, hasta que cubra toda la superficie.

Sugerencia: Coloque la pintura de arena sobre el piso en frente de la ofrenda. Lámina número 23.

Nota: Si comete un error, deje que la mezcla seque y después ráspela con un pincel. Pinte solamente un segmento a la vez.

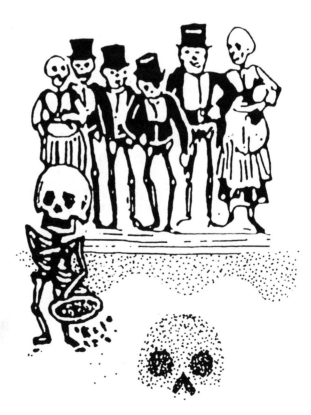

Pinturas de arena

Pinturas de arena son comúnmente realizadas en los estados de Michoacán, Oaxaca, Puebla, y Tlaxcala, en México, en El Salvador y en Guatemala. Tradicionalmente son hechas en los atrios y plazas de las iglesias y en las calles por donde se lleva a cabo la celebración en honor del Santo Patrón del pueblo. Una vez que los sacerdotes y otros miembros de la procesión caminan sobre ellas, las pinturas quedan destruídas. (Las procesiones y los peregrinaciones son consideradas como una forma de oración.)

Los diseños de las pinturas de arena incluyen motivos pre-hispánicos, coloniales, florales, y geométricos. Para el Día de los Muertos las imágenes en su mayoría son de tipo religioso.

Los colores provienen de los colores naturales de los materiales utilizados tales como semillas, pétalos de flores, hojas, corteza, carbón, índigo, talco, hematita, y coral. Los materiales son molidos y mezclados con aserrín de madera, y cernidos sobre cada segmento de la pintura por entre el tejido de una canasta pequeña. El tamaño de las pinturas va de 3 a 90 metros de diámetro. Algunas pinturas son enmarcadas con flores frescas. En la región de la Sierra de Michoacán las decoraciones de las festividades incluyen banderitas de papel picado, y arcos que forman un toldo sobre las pinturas de arena. Los arcos son decorados con mosaicos esculpidos en cera de abeja, papel amate, flores, y semillas.

En Oaxaca, las pinturas de arena son tradicionales durante todo el año. Un "tapete de difunto" (pintura de arena para el muerto) se empieza a hacer la mañana del noveno día despues de la muerte de la persona. Debe completarse esa misma noche, antes del rosario de las 8:00 p.m. Si el difunto era una mujer, probablemente cinco mujeres cubrirán el costo de la pintura, y la imagen será la imagen de la Virgen de Guadalupe, o la de la Virgen de la Soledad. Si el difunto era un hombre, quienes cubrirán el pago de la pintura serán hombres y la imagen será la de San Jacinto, o la de San José.

Amigos y parientes rezan y cantan toda la noche mientras los que organizan el velorio sirven chocolate, café, pan de huevo, y otras cosas para comer y beber. Ese día por la mañana todos los presentes llevan los materiales necesarios para hacer la pintura de arena, flores, y copal al cementerio, y los colocan en frente del sepulcro, o tumba.

Las pinturas de arena en Latinoamérica se ejecutan en varias capas, con moldes especiales y esténciles que no se consiguen fácilmente en este país. Las instrucciones que aquí les proporcionamos son más parecidas al método utilizado por los indios navajos del sudoeste de los Estados Unidos. Sus pinturas de arena forman parte importante de sus ceremonias curativas.

Materiales:

- periódicos
- lámina de poster, hoja para cartel de 18 X 20 pulgadas

Pinturas en papel amate

Materiales:

- bolsa de abarrotes, de papel estraza
- tijeras
- pinturas Vince o para cartel, en colores iridiscentes, marcadores de tinta opaca, o gis de colores
- pinceles
- plumones o marcadores de tinta negra (en varios gruesos)

Instrucciones:

1. Corte la figura deseada del papel de la bolsa; la figura que quiera pintar puede ser cuadrada, rectangular, circular, u oblongada.
2. Rasgue el pedazo de papel que encierra la figura trazada.
3. Meta el papel en agua, y hágalo bola en la mano. Déjelo así toda la noche.
4. Deshaga la bola de papel y déjela secar completamente.
5. Diseñe y trace la orilla de la pintura de corteza con los marcadores.
6. Usando pinturas, plumones, y gises, pinte o dibuje pájaros, flores, gente, animales, o escenas pueblerinas. Vea la ilustración.
7. Dibuje los detalles y las orillas con plumones o marcadores negros.

Sugerencias: Use una hoja de papel manila o de estraza de 9 X 12 pulgadas en lugar de la bolsa de abarrotes. No haga bola el papel hasta que haya pintado los motivos.

Moje los gises de colores en una mezcla de 1/2 taza de agua con una cucharada de azucar granulada, para abrillantar los colores.

6. Remueva la lata pequeña de la malla y colóquela a un lado. Ponga la malla con las fibras mojadas sobre una toalla de baño que ha sido doblada en cuatro. Colóque la otra malla sobre las fibras.

7. Presione con una esponja húmeda las fibras, firmemente, para absorber el agua y aplanarlas. Exprima la esponja y repita la acción para remover tanta agua como pueda.

8. Con mucho cuidado levante la malla de arriba y colóquela a un lado. Ponga una toalla de papel que haya sido doblada dos veces sobre las fibras. Presione las fibras con la toalla de papel para remover más agua. Haga lo mismo con otra toalla seca.

9. Lentamente levante la hoja de fibras de la malla y colóquelas en una superficie plana para que sequen por uno o dos días. (Para acelerar el proceso de secado, coloque la hoja de fibras entre dos pedazos de tela y plánche la hoja con plancha no muy caliente.)

10. Use plumones para trazar los contornos de los patrones a copiar sobre la hoja de fibras ya seca. Corte las figuras con tijeras. (Tal vez sea necesario agrandar o reducir los patrones.)

Coloque las figuras de "corteza" en la ofrenda.

Sugerencias: Añada una cucharada de almidón líquido a las fibras para darle más consistencia al papel.

Para Otras Epocas del Año:

Use más bolsas de papel y mallas más grandes para hacer hojas de fibras más grandes. Úselas como pinturas en corteza para adornar o como mantelitos individuales (lamínelos).

Use diferentes clases de papel para ver qué resultados obtiene. Añada decoraciones a su papel: flores secas, diamantina, confeti, etc. Aplane la pulpa con un rodillo o palo de hornear en el paso número 7.

Figura feminina que representa el espíritu del árbol frutal

Figura feminina que protege la cosecha de frijol

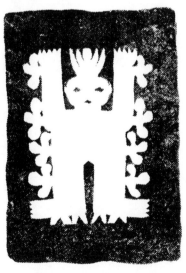

Figura feminina que representa el espíritu de la mata del jitomate

Figuras recortadas en papel de corteza

Un nuevo tipo de papel se hace con fibras que proceden de árboles ya cortados. El papel que se elabora con papel de deshecho procede de papel que se ha procesado para obtener otra vez fibras de madera y pulpa. Las siguientes instrucciones indican como utilizar una bolsa de papel estraza para hacer "papel de corteza."

Materiales:

- una lata de café de dos libras (vacía)
- una lata de café de una libra sin tapa ni fondo
- dos pedazos de malla para ventanas de 8 X 10
- bolsas para llevar almuerzo, o lonche
- tijeras
- agua
- una licuadora
- una toalla de baño
- una esponja
- 2 toallas de papel
- plumones de color oscuro
- patrón para cortar figuras en papel de corteza

Instrucciones:

1. Coloque la lata grande en un fregadero. Coloque un pedazo de malla sobre la lata. Coloque la lata de cafes más pequeña sobre el centro de la abertura de la lata grande.

2. Corte la bolsa para el almuerzo en pequeños pedazos de una a 2 pulgadas)

3. Ponga suficiente agua en la licuadora para cubrir la cuchilla.

4. Ponga los pedacitos de bolsa en la licuadora. Tape la licuadora y hágala funcionar por un minuto hasta que la mezcla de papel y agua se vea como sopa espesa.

5. Agregue 3 tazas de agua a la licuadora. Sostenga firmemente con una mano la lata pequeña, mientras con la otra mano rápidamente vacía la mezcla de la licuadora. Tenga cuidado de no doblar la malla.

Papel de corteza

En el tiempo de la conquista española, los aztecas recibían tributo en forma de papel de corteza, que usaban para sus rituales, y para decorar templos. Además este papel era utilizado para anotar transacciones comerciales y eventos históricos en libros con jeroglíficos (doblados a manera de concertina), conocidos hoy como códices. Su uso primordial, sin embargo, era el de hacer nahuales, muñecos de forma simétrica en papel, representando formas humanas y elementos de la naturaleza. Estos muñecos todavía son usados por curanderos, y magos de la tribu, y por líderes religiosos en sus ritos en honor de los muertos. El papel de corteza oscura del árbol amate (higuera silvestre) ha llegado a representar a los malos espíritus, mientras que el papel blanquecino del árbol de la morera representa a deidades benéficas.

Hoy en día, los otomíes de San Pablito, en la Sierra de Puebla, todavía hacen el papel de corteza a mano. Remueven la corteza del árbol y quitan la capa exterior de la capa fibrosa, la cual hierven en agua de cal y ceniza. Después se añade una sustancia glutinosa que se obtiene de bulbos de orquídeas. Las tiras mojadas y flexibles se colocan sobre una tabla entrecruzadas, y son aplanadas con una piedra hasta que juntas forman una hoja delgada. El papel se pone a secar al sol. Las orillas irregulares no son recortadas. Los nahuales todavía se usan para guardar y proteger las casas contra el mal. Desde 1950, sin embargo, los pobladores de Xalitla y Ameyaltepec en Guerrero, han estado usando el papel producido en San Pablito para hacer pinturas en colores fluorescentes que muestran la vida diaria de la gente de los pueblos, tales como la cosecha, bodas, y fiestas.

Nota: Pájaros y toscas figuras humanas son tradicionales en los incensarios de barro del Día de los Muertos.

Sugerencias: Coloque el incensario en la ofrenda y queme copal en él. Se cree que el humo del copal atrae a los espíritus. El copal lo puede comprar en farmacias en zonas en las que habita mucha gente de habla española, y en la mayor parte de los mercados en Latinoamérica.

Haga "platos nuevos" para las ofrendas del altar con el barro pastelero.

Use el barro que le sobre para hacer piezas de jadeíta. (Vea TUMBAS.) Forme bolitas de barro como piedrecitas. Hornéelas, déjelas enfriar, y píntelas con pintura verde.

Pinte otra vez con una solución de Resistol blanco y agua, y rocíe diamantina sobre la superficie mientrás está húmeda.

El barro pastelero puede además utilizarse para hacer novios, pan de muerto, esculturas de azúcar, tortillas, fruta, pollo, y pescado seco, ¡Reproducciones para decoración desde luego!

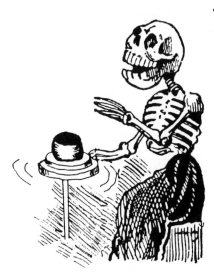

Incensario de barro

Materiales par el barro:

- 4 tazas de harina cernida
- 1 taza de sal
- 1-1/2 tazas de agua

Instrucciones para preparar el barro pastelero:

1. Combine todos los ingredientes en un tazón.

2. Ponga la masa sobre una superficie ligeramente enharinada y amásela con las manos hasta que esté suave, añada un poquito más de agua si la masa está muy dura. (Conserve la masa que no use en un recipiente bien cerrado en el refrigerador.)

Materiales para el incensario:

- barro pastelero
- molde de flán
- gesso* (opcional)
- pintura Vince o para cartel (varios colores)

Instrucciones:

1. Extienda el barro pastelero para formar un círculo de 1/4 a 1/2 pulgada de grueso, lo suficientemente grande como para cubrir la parte exterior de un molde de flán.

2. Forme tres barritas en forma de salchicha de más o menos 1–1/2 pulgadas de largo y 3/4 de pulgada de diámetro. Péguelas al fondo del incensario, como lo muestra la ilustración 1.

3. Pellízque la orilla o haga como cinco figuras para formar ánimas o almas.

4. Hornee el incensario en el molde de flán bocabajo sobre una charola cubierta con papel aluminio a 300 grados F. de 30 minutos a una hora, o hasta que esté ligeramente dorado.

5. Pinte el incensario con gesso y déjelo secar (opcional)

6. Pinte el incensario y déjelo secar. Lámina número 19.

Ilustración 1

* Gesso es yeso blanco líquido preparado con Resistol blanco que se usa para preparar una superficie que va a ser pintada. Para preparar su propio gesso mezcle una parte de leche evaporada con una parte de pintura para cartelón en polvo (al temple)

3. Corte el segundo plato de papel a la mitad para servir de faldón. Tire la otra mitad del plato o dela a otro estudiante.

4. Enrolle el papel blanco para dibujo en un tubo de aproximádamente 1 pulgada de diámetro y pegue la orilla exterior para cerrarlo.

5. Voltee el primer plato al revés y decórelo con los plumones. Doble un poquito los puntos cortados hacia el centro y atrás como 1/2 pulgada. Esta será la base.

6. Voltee el medio plato al revés y decórelo para ser usado como faldón. Decore el tubo con una calavera y la espalda de una calaca.

7. Pase el tubo por la base, y péguela. Vea la ilustración 2. Lámina número 16.

8. Pegue con cinta o pegamento el faldón al tubo, como lo muestra la ilustración 3.

Ilustración 1

Ilustración 2

Ilustración 3

Para Otras Epocas del Año: Corte el centro del segundo plato y remuévalo para que se vea como un anillo en lugar de como medio círculo. Vea la ilustración 4. Pegue el anillo en el tubo y decórelo con pájaros, flores, etc. Añada figuras de nacimiento para hacer un Arbol de la Vida de Navidad.

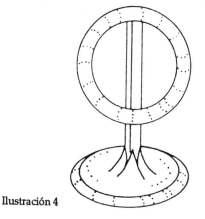

Ilustración 4

El árbol de la muerte

El Árbol de la Muerte es una variante del Árbol de la Vida que se encuentra por todo el mundo y durante distintas épocas en telas, tejidos, pinturas, y grabados. Es uno de los primeros símbolos de la fertilidad y el renacimiento. Se cree que el Árbol de la Vida llego a España con los Moros. Los españoles lo trajeron, con adaptaciones judeocristianas, a las Américas. Está asociado con historias del Viejo Testamento y con los ciclos de vida y muerte. El árbol que tenemos hoy en día es parte de una tradición de figuras de barro copiada de los conventos franciscanos del siglo XVI, para uso en los altares en casa. Los adornos incluyen pájaros, nubes, conchas, flores, zarcillos, figuras humanas, calaveras, y calacas. El Árbol de la Muerte puede servir como decoración tanto como candelero, y es usado frecuentemente en funerales y porcesiones del Día de los Muertos a los cementerios locales. Algunas veces están pintados de color negro.

Nuevas velas, las cuales pueden ser de unos cuantos centímetros de largo , hasta medir un metro, son colocadas en el altar del Día de los Muertos. El número de velas usadas generalmente corresponde con el número de platillos especiales que se han preparado para el alma que viaja. Esta velas de cera pura son blancas, amarillas, o anaranjadas. Algunas están decoradas con espirales de listones multicolores, o con flores de cera delgada como papel, que se derrite cuando la vela es encendida. Una vela encendida simboliza un camino abierto a la comunicación con el alma en el otro mundo. Además atrae al espíritu del muerto e ilumina su camino por regiones desconocidas.

Materiales:

- regla
- lápiz
- dos platos de papel de 6 ó 9 pulgadas (sin recubrimiento plástico)
- tijeras
- una hoja de papel blanco para dibujo, o cartulina de 8-1/2 X 11 pulgadas
- plumones (de varios colores)
- pegadura
- cinta adhesiva transparente (opcional)

Instrucciones para un plato de 6 pulgadas:

1. Usando la regla y el lápiz, divida el centro de un plato en ocho partes iguales, como se muestra en la ilustración 1. Las líneas no deben tener más de 2 pulgadas de largo.

2. Corte a lo largo de las líneas A-B, C-D, etc.

Sugerencias: Arregle un ramillete de flores de muerto amarillas en un florero o en una jarra de barro cocido para una ofrenda, o en una lata para colocarlo en una tumba. Además use las flores de muerto (frescas o de papel) para cubrir los arcos del altar.

Haga una corona de flor de muerto, con flores frescas o de papel. Añádale un listón que cuelgue a diferentes largos, o pegue y añada banderitas de papel sobre los listones, en varios lugares. Vea la ilustración. Lámina número 8.

Para otras épocas del año: Estas instrucciones pueden adaptarse para hacer flores para cualquier ocasión usando diferentes colores de papel crepé y variando las formas de los pétalos y de las hojas.

Coronas para las fiestas de primavera pueden hacerse usando una variedad de flores frescas o de papel, listones y banderitas. (¡No se le olvide la diamantina !) También se pueden hacer flores de papel metálico, de papel de china, de tela, y de hoja de elote coloreadas con pintura vegetal (para las instrucciones, vea *Tradiciones Artesanales Indo-hispanas I*, por Bobbi Salinas-Norman, páginas 38-39).

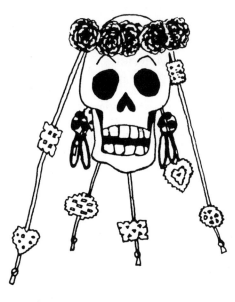

Flor de muerto

Las flores siempre han desempeñado una parte muy importante en la vida diaria de los indo-hispanos, cuya poesía hace referencia a flores continuamente.

Xochiquetzal, una diosa tolteca precolombina, es considerada como guardiana de las tumbas. Durante las celebraciones del Día de los Muertos, su flor, la amarilla flor de muerto, es puesta en ofrenda en altares y tumbas, simbolizando la brevedad de la vida. Se cree que su acre olor es el "olor a muerto." Un caminito de pétalos de flores deshojadas, algunas veces conecta la casa y la tumba para guiar al alma que regresa a casa ese día. Aliento de niño, rojas magentas terciopelo, blancas amarilis, y orquídeas silvestres de color morado, también llamadas "las flores de las almas", son también consideradas apropiadas para las ofrendas.

En la población del Valle de Santiago, en Guanajuato, coronas hechas de flores (frescas o de plástico), llamadas "coronas del recuerdo" son colocadas sobre las tumbas o sepulcros. Algunas veces dos coronas son colocadas en la tumba, una en la cabecera, y la otra al pie.

Materiales:

- lápiz
- regla
- papel crepé amarillo
- limpiapipas (de cualquier color)
- cinta de florísta

Instrucciones:

1. Con el papel una vez desdoblado, use el lápiz y la regla para medir en uno de los extremos del papel, tiras de 2-1/2 pulgadas.

2. Doble cada tira en cuatro partes iguales.

3. Deje el papel doblado mientras hace cortes de 1/2 pulgada, empezando en la orilla superior. Los cortes deberán estar separados por 1/4 de pulgada.

4. Recorte cada pétalo, como lo muestra la ilustración 1.

5. Sostenga la orilla recta de una tira en una mano mientras con la otra mano coloca los pétalos alrededor del limpiapipas, recogiendo el papel.

6. Enrolle cinta de florísta de 6 pulgadas de largo alrededor de los pétalos para fijarlos al limpiapipas.

7. Continúe envolviendo con cinta la parte exterior de la flor, dele forma a los pétalos doblándolos cuidadosamente hacia afuera, desde el centro.

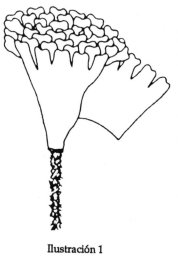

Ilustración 1

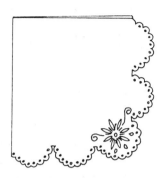

Ilustración 7

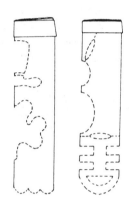

lado doblado

no corte

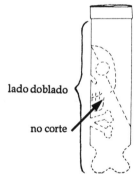

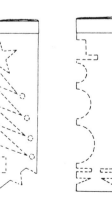

salón. Con chinchetas, tachuelas, o cinta adhesiva, colóquelas en la pared, unas junto a otras. Lámina número 15.

Haga una cortina que enmarque la fotografía del "invitado sin vida" con dos banderitas que tengan pestaña, de 12 X 18 pulgadas, o de 20 X 30 pulgadas. Pegue las pestañas a una varita, plíselas, (como cortinitas) y déjelas secar. Cuelgue la vara, o palo, en dos clavos colocados en la pared. Recoja los lienzos y amárrelos con listón, o use una tira de papel de china como cinta para atar. Lámina número 15.

Banderolas que adornan el techo sobre el altar: Pegue una bandera de 12 X 18 pulgadas o 20 X 30 pulgadas, ya picada o cortada, con una bandera del mismo tamaño sin picar. La segunda hoja debe ser de otro color y ninguna de las dos necesitará pestaña para hilo. Asegure con chinchetas o tachuelas las banderolas lado a lado en el techo, esto creará una marquesina, o toldo sobre el altar. Lámina número 14.

Servilletas de papel de china bordadas: Usando tijeras o perforadoras pique el papel para crear "servilletas bordadas" en las que colocar la ofrenda. Doble y corte una hoja cuadrada de papel de china, o papel metálico, como se muestra en la ilustración 7. Haga agujeros alrededor de la orilla para causar el efecto de encaje, y "borde" flores en las servilletas con plumones en colores pastel. Coloque las servilletas en platos, tazones, o canastas que van a ser llenados con ofrenda. Lámina número 15.

Si encuentra dificultad en cortar los agujeros en el papel de china, añada una hoja de papel bond sobre el papel a cortar para facilitar el uso de la perforadora, y lograr un corte limpio.

Para Otras Epocas del Año: Para celebrar fiestas nacionales, banderitas representando banderas nacionales pueden cortarse, o pegarse con cinta adhesiva o pegamento y colgarse en un palo, o barrote de madera verticalmente, y juntas. Un emblema, o escudo puede colorearse en el centro de cada bandera. Lámina número 9. Estas banderas multicolores pueden llevarse en un desfile. O pueden suspenderse del techo con pedazos de hilo nylon colgados de pequeños ganchos o clavos.

Vea las ilustraciones para obtener más ideas sobre banderas para todo el año. Pruebe el usar papel de china de "Madras" con dos o tres colores en cada hoja. Algunas tiendas que venden materiales para florerías lo tienen.

Guarde esas bolsas de plástico de colores en las que con frecuencia entregan mercancía algunas tiendas. Use clips grandes para detener los dobleces juntos mientras corta las formas deseadas, en estas banderas a prueba del tiempo. No corte las bolsas en dos partes hasta que haya terminado de cortar figuras. Obtendrá dos banderas por bolsa.

Decore su cuadro de exposición, o cuadro de boletines, colgando tiras de banderitas de 4 X 6 pulgadas. Use colores de acuerdo con la temporada.

Motivos de corazones rojos y rosados se pueden cortar y pegar en cartulina o cartoncillo para hacer tarjetas de San Valentín para dar a los compañeros de clase, o a miembros de la familia.

Para obtener más ideas sobre cómo hacer y usar banderas, vea *Tradiciones Artesanales I*, por Bobbi Salinas-Norman, p.p. 21-22

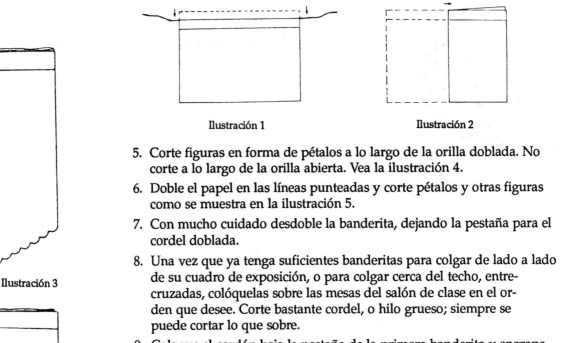

Ilustración 1 Ilustración 2

Ilustración 3

5. Corte figuras en forma de pétalos a lo largo de la orilla doblada. No corte a lo largo de la orilla abierta. Vea la ilustración 4.

6. Doble el papel en las líneas punteadas y corte pétalos y otras figuras como se muestra en la ilustración 5.

7. Con mucho cuidado desdoble la banderita, dejando la pestaña para el cordel doblada.

8. Una vez que ya tenga suficientes banderitas para colgar de lado a lado de su cuadro de exposición, o para colgar cerca del techo, entrecruzadas, colóquelas sobre las mesas del salón de clase en el orden que desee. Corte bastante cordel, o hilo grueso; siempre se puede cortar lo que sobre.

9. Coloque el cordón bajo la pestaña de la primera banderita y engrape en tres lugares a lo largo. (Banderas más pequeñas requerirán menos grapas.

10. Ponga las grapas a cada extremo de la pestaña para evitar que la banderita se corra. Vea la ilustración 6. Siga el mismo procedimiento con cada una, dejando más o menos una pulgada entre las banderitas.

Ilustración 6

Ilustración 4

Ilustración 5

Banderitas individuales: Haga banderas de papel de china, o de papel metálico, de 4 X 6 pulgadas (sin pestaña). De forma a las orillas superiores e inferiores. Pegue el lado de 4 pulgadas de largo a una barita o palito de bambú, y clávela en una pieza de fruta. Colóquela en la ofrenda. Lámina número 15.

Motivos como corazones rojos y rosados pueden recortarse y pegarse en cartoncillo, o cartulina, para hacer los *novios* para compañeros de clase o familiares.

Banderolas para adornar la pared posterior del altar: Pegue banderas ya perforadas o picadas, de 12 X 18 pulgadas, o de 20 X 30 pulgadas, sobre otra hoja de papel de china sin picar y con un color diferente. Estas banderas no necesitan pestaña. Una vez que tenga suficientes banderolas dobles para colocar en la pared, arréglelas en el orden deseado sobre las mesas del

Banderitas de papel picado

El papel de seda como se conoce en algunas regiones del mundo de habla española, debido a su fina y sedosa textura, en México comúnmente se llama papel de china, en honor del país en que se originó. Su llegada a México permitió que los artesanos empezaran a crear banderas de muchos colores con apariencia de encajes, banderas que adornaran las calles en días festivos. El papel picado, como su nombre lo dice, es literalmente papel perforado que se trabaja con tijeras o con sellos y otras herramientas que cortan hasta veinticinco hojas a la vez, creando el delicado trabajo de encaje e imágenes esqueléticas, muchas de las cuales fueron popularizadas por José Guadalupe Posada.

Los motivos ornamentales incluyen figuras animales y humanas, alimentos, flores, y letras. Algunas banderitas de papel picado aluden directamente a la festividad que se celebra, tal como el Día de los Muertos.

Materiales:

- hojas de papel de china o papel metálico de 12 X 18 pulgadas
- tijeras (para mano derecha o izquierda) o perforadoras* (opcional)
- cáñamo, cordel, hilo grueso
- engrapadora
- engrudo, pegamento en pasta (opcional)

Antes de empezar: Use una hoja de papel carta o papel periódico para practicar el doblado y cortado. Cuando corte figuras, *dele vuelta al papel, no a las tijeras.*

Instrucciones:

1. Doble la orilla del papel una pulgada a lo largo del lado que mide 18 pulgadas, pasando la uña a lo largo del doblez para marcarlo claramente. Esta pestaña para el cordel no se debe cortar. Vea la ilustración 1.
2. Doble el papel a la mitad con la pestaña para el cordel hacia afuera. Vea la ilustración 2.
3. Doble el papel a la mitad dos veces más, emparejando las orillas del papel con cada doblez.
4. Use las tijeras o la perforadora para dar forma a la orilla de abajo. Vea la ilustración 3.

* Con frecuencia se usan perforadoras en México para cortar banderolas y banderitas para el Día de los Muertos.

Arco del altar

Materiales:

- Hojas de papel de china o papel seda, o papel metálico 12 X 18 pulgadas (rosado, blanco, negro, amarillo, o dorado)
- pegamento
- dos o tres varas amarradas juntas (el largo depende del tamaño del altar)
- listón delgado
- cinta adhesiva de pintor o cordón

Instrucciones:

1. Coloque las hojas de papel a lo largo en una mesa, arreglando los colores a su gusto. Pegue las hojas, superponiendo las orillas una media pulgada. El número de hojas dependerá del tamaño del arco.

2. Una vez que el pegamento ha secado completamente, enrolle el papel para formar un tubo en forma de serpiente, y pegue la orilla abierta. El diámetro de la forma debe tener más o menos 4 pulgadas. Deje que seque completamente. Vea la ilustración 1.

3. Inserte las varas a través de la forma. Suavemente apriete y tuerza el papel en las uniones y amarre firmemente con listón. Haga lo mismo con cada lienzo o sección de papel.

4. Curve las forma para formar un arco y amárrelo o péguelo a las orillas del altar. Vea la ilustración 2.

Sugerencia: Use de 2 a 4 arcos, arréglelos por tamaños o atravesados (entrecruzados).

Nota: Los altares pueden ser enmarcados con toldos de milpas entretejidas, caña de azucar, o bambú. Los marcos pueden decorarse con tiras de flores, cacahuates, verduras, chiles, y otras frutas ensartadas en hilo grueso. Lámina número 23.

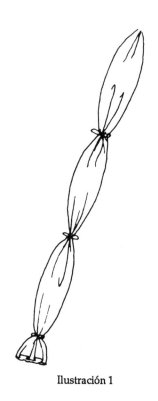

Ilustración 1

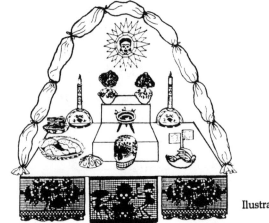

Ilustración 2

Ofrenda para el altar

- manzanas
- aguardiente
- arco del altar
- atole
- bolsa de huesos
- plátanos
- recortes en papel amate
- frijoles
- pan de muerto
- huellas del pulgar y otros dedos de calaca
- máscara de la Calavera Catrina
- rompecabezas de la Calavera Zapatista
- velas
- champurrado
- pollo (relleno o en mole)
- chiles
- chocolate mexicano
- sidra
- incensario de barro
- cacao
- elotes, maíz (mazorca)
- banderitas de papel
- pescado seco
- tamales
- servilletas bordadas
- vaso de agua (indispensable)
- guayabas
- jadeíta
- jícamas
- sacerdotes en miniatura

- juego de lotería
- liras (miniaturas)
- mamones
- flor de muerto
- leche
- pan de muerto (copias pícaras)
- novios
- nueces
- naranjas
- cacahuates
- recuerdos personales
- petate
- fotografías del difunto
- pipián, preparado con semillas de calabaza (pepita)
- puerco (relleno)
- chicharrón de puerco
- pozole
- punche
- pinturas de arena
- calacas
- refrescos
- calabaza
- esculturas en azúcar
- imágenes religiosas
- juguetes de lata
- tortillas (de maíz)
- Árbol de la Muerte
- ataúdes de juguete
- pato silvestre
- coronas de pino (fresco o plástico)

EL ALTAR

El altar (a veces conocido como la ofrenda) tiene sus raíces en prácticas prehispánicas y católicas españolas. Es el punto central de la observancia del Día de los Muertos, y se mantiene para asegurar buenas relaciones entre la familia en esta tierra y la familia en el otro mundo. La familia completa participa en la construcción de estos altares. El adorno varía de acuerdo con la localidad y las tradiciones regionales, la situación económica de la familia, y la importancia del pariente o amigo que es recordado. La preparación del altar puede ser muy costosa ya que cualquier objeto colocado en él para el alma que lo visitará, incluyendo trastes y alimentos, debe ser nuevo o recién preparado.

Se tiene muy en cuenta lo que al muerto le gustaba en esta vida al preparar el altar. Fotografías ocupan el centro, y nombres diseñados con clavos de olor, y con plumones decoran frutas y nueces. Imágenes religiosas son colocadas en el altar, con la esperanza de que los santos así venerados intercedan por el alma y la protejan en su jornada de regreso a la otra vida. Las decoraciones también incluyen un Arbol de la Muerte, lápidas, liras, flores, claveras y esqueletos de todos tamaños y materiales, *copal* (incienso resinoso) quemándose en un incensario de barro, y corazones formados con gran delicadeza.

Los altares tienen ocho platillos, banquete variado con suficiente "alimento para las almas", colocados para proporcionar la sustancia requerida por el alma visitante. Incluyen platillos tradicionalmente preparados para el Día de los Muertos, como pollo en mole colorado o negro salpicado con ajonjolí, frutas, frijoles, *tortillas y tamales* hechos con maíz fresco , cultivado a mano; refrescos y *aguardiente* (alcohol de caña); y como siempre, un vaso de agua para refrescar al alma cansada de viajar. Altares en honor de niños incluyen un pequeño tazón de leche, pastelitos especiales llamados *mamones*, copal, pedazos de chocolate, manzanitas, candeleros en miniatura, y una variedad de juguetes y dulces confeccionados.

Una vez que el invitado ha extraído la esencia de los alimentos preparados en su honor, éstos son repartidos entre familiares y amigos, quienes a veces viajan grandes distancias para participar en la reunión familiar anual.

Día de los Muertos y alguna festividad observada en Rusia, Ghana, o China, por ejemplo? Las actividades de investigación pueden incluir el uso de:

- los catálogos de la biblioteca escolar o pública
- diccionarios (incluyendo diccionarios de español-inglés)
- enciclopedias
- libros de arte, cultura, historia
- *Reader's Guide to Periodical Literature*
- artículos en revistas sobre el arte folklórico contemporáneo y sus artistas

Anime a sus estudiantes a pedir ayuda a los bibliotecarios para localizar materiales de investigación.

Visiten una galería de la comunidad o un centro cultural para ver sus exhibiciones del Día de los Muertos o participen en sus actividades anuales.

Inviten a personas jubiladas, padres, artistas locales, etc. a presentar una plática en el salón de clases sobre sus experiencias sobre el Día de los Muertos (folklore) o para demostrar cómo hacer juguetes o preparar alimentos tradicionales.

Artes del lenguaje

Vea la lista de libros escritos para niños sobre el tema de la muerte. Revise la ortografía de las palabras en la lista del Vocabulario del Día de los Muertos. Haga que los alumnos escojan una palabra para investigar su significado y presentar un reporte oral; prepare buscapalabras y haga que sus alumnos los resuelvan; y lea y escriba poemas o calacas, y dichos* sobre la muerte. Programe la presentación de reportes orales sobre el folklore relacionado con estas fiestas. Haga que sus estudiantes de secundaria escriban sus propios epitáfios. Anime a sus estudiantes a pensar sobre cuál será su legado a la humanidad.

Lleve a cabo un concurso para ver quién piensa el mejor nombre para el pan especial del día, o la venta de arte. Anuncie la venta en el periódico escolar. Abra a concurso la redacción de frases chuzcas como "muerto de risa", "muerto de hambre". Con otras palabras puede decirse "los muertos dan vida a la fiesta."

* Dichos son refranes, frases que expresan la sabiduría popular, en este caso sobre la mortalidad. Se encuentran con frecuencia inscritos en los muros y paredes de cementerios en México, y España.

ACTIVIDADES DE APRENDI-ZAJE INDIVIDUALES Y COOPERATIVAS

Arte popular

Para las celebraciones del Día de los Muertos, el 1o. y 2 de noviembre, que los alumnos hagan juguetes tradicionales y objetos de arte folklórico, incluyendo una o todas las actividades anotadas en la lista de "Comida, nutrición, y preparacíon de alimentos".

Los estudiantes pueden pintarse la cara, o pintar las de sus compañeros de clase con calacas (la pintura facial se obtiene fácilmente en las tiendas durante esta época del año) o pinten un mural del Día de los Muertos en el salón de clase. Cada estudiante debe pintar su propia calaca. Hagan calacas de papel maché y hagan un "concurso de las costillas más originales". Los estudiantes pueden hacer sombreros, máscaras, jorongos, botas, bastones, y una *jarana*, que se puede ocupar al bailar la Danza de los Viejitos, un baile tradicional del Día de los Muertos.

Comida, nutrición, y preparación de alimentos

Al estudiar la comida y costumbres asociadas con el cocinar y comer, los estudiantes pueden aprender mucho sobre la cultura indo-hispana. En todas las culturas el intercambio de alimentos estrecha lazos entre la familia, los vecinos, y otros grupos. El compartir alimentos refuerza estas relaciones.

Las actividades pueden incluir el hornear "pan de muerto", guisar mole con pollo salpicado con semillas de ajonjolí, o el preparar atole. Estudien los orígenes y el valor nutritivo del maíz o el chile, y otros ingredientes comunmente utilizados en las comidas en los países latinoamericanos.

Geografía, ciencias sociales, mapas e investigación

Estudien las prácticas en los Estados Unidos, México, España, y otros países donde el Día de los Muertos es una fiesta religiosa. Examinen los contrastes entre el Día de Muertos y "Halloween". ¿Hay similaridades entre el

El mexicano es el único que da vida a la muerte
—Angel Zamarripa L.

No le temo a la muerte—Lo que no me gusta es la hora.
—Woody Allen

vida, las relaciones familiares, la solidaridad de la comunidad; y aún encuentra humor después de la muerte todos conceptos ¡*positivos!*

La historia y simbolismo del Día de los Muertos se explican en *Tradiciones Artesanales Folklóricas II* con la esperanza de que más gente conozca la cultura indo-hispana al disfrutar y comprender sus tradiciones.

decimotercero, el Día de las Almas de la Iglesia Católica, 2 de noviembre, ha sido designado como día de orar por las almas de los difuntos cristianos bautizados se cree están en el purgatorio.

La reunión anual, el 1 y 2 de noviembre, de los vivos con los vivos, y de los vivos con los muertos, mezcla el Día de Todos los Santos y el Día de Todas las Almas con Quecholli. Mucha gente indo-hispana cree que en este día, ahora conocido como el Día de los Muertos, los difuntos tienen permiso divino para visitar a sus parientes y amigos en la tierra. Empezando a mediados de octubre, niños y adultos se preparan para recibir a las almas de sus parientes muertos, quienes regresan a sus casas durante esta época cada año para asegurarse de que todo está bien y de que no se les ha olvidado.

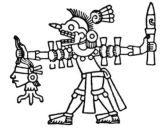

Mictlantecuhtli

Calacas miran a los transeúntes desde las ventanas de panaderías y otros comercios. Banderitas de papel picado cuelgan a través de las calles. El pan especial de muerto es horneado y los niños se deleitan con juguetes de fantasía y calaveras de azúcar que llevan sus nombres. Los colores predominantes en estas festividades son el negro, el blanco, el rosado, el amarillo y el dorado.

El punto central de la observancia del Día de los Muertos lo ocupa una ofrenda o altar construído en la casa, o en la tumba, o en el lugar de empleo. El día primero de noviembre se celebra en honor de las almas de los niños, llamados los angelitos (Día de los Santos Inocentes). El día dos de noviembre las almas de los adultos regresan a sus casas (Día de los Fieles Difuntos).

Hoy en día, los mestizos urbanos están un tanto secularizados. Con frecuencia, asisten a misa los días 1 y 2 de noviembre y llevan flores al cementerio o mausoleo. Sin embargo, éstos no participan en la observancia de las tradiciones de las zonas indígenas. Las representaciones teatrales del *Don Juan Tenorio* siempre son muy concurridas y la tradición de publicar carteles continúa -aunque sin las imágenes punzantes de las honestas Calacas de José Guadalupe Posada.

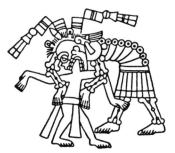

Mictlancuatl

La celebración del Día de los Muertos parece revivificarse cada año -más como día festivo que fiesta de guardar. El concepto y las costumbres de este festival se muestran cada año en centros culturales, tales como la Galería de la Raza, el Museo Mexicano, la Esquina Libertad de Gráficas La Raza, y el Centro Cultural Mission en San Francisco; la Galería Posada de la Librería La Raza en Sacramento; la Galería de Diseño de la Universidad de California en Davis; la Tienda de Artesanías Etnicas y The Tail of the Yak en Berkeley; Ocumicho en Santa Mónica; el Centro Fotográfico de Los Angeles, la Calle Olvera y Gráficas Auto-Ayuda en Los Angeles; el Árbol Popular y el Centro de Acción Social en Pasadena; Arte • Américas: el Centro de Artes Méxicano en Fresno; el Museo de Arte de Texas en Fort Worth; y el Centro Mexicano de Bellas Artes y Museo en Chicago.

¿Qué diferencia hay entre *Halloween* y el Día de los Muertos? Halloween está basado en el concepto medieval europeo de la muerte, y está poblado de demonios, brujas (comúnmente mujeres), y otras imágenes de terror todas ellas *negativas*. El Día de los Muertos, en contraste, es definitivamente diferente. Es una costumbre indo-hispana única que demuestra un fuerte sentido de amor y respeto por los antepasados; celebra la continuidad de la

Introducción

Entre las culturas prehispánicas de Mesoamérica, especialmente la nahua (tolteca, azteca, tlaxcalteca, chichimeca, tecpaneca, y otras del Valle de México), la vida era vista como un sueño. Solamente al morir el ser humano realmente despertaba. Para la gente que vivía con sufrimiento, la muerte ofrecía un escape de las diarias restricciones del diario existir, impuestas por otras culturas. A la muerte no se le temía porque era inevitable.

Durante los tiempos prehispánicos se creía que los muertos recorrían una larga y a menudo ardua jornada a través de ocho mundos, o latitudes, antes de llegar a la región de Mictlán regida por Mictlantecuhtli, el dios de la tierra de los muertos, y Mictlancuatl, la diosa de la tierra de los muertos. La ocupación que la persona muerta tenía en vida, y la forma en que moría determinaban qué mundo la recibiría. Los guerreros que morían en combate o en la piedra de sacrificio iban al Tonatihilhuac (la morada del sol). Las mujeres que morían durante el parto iban al Cihuatlampa (la Región de las Mujeres).

El dios de la lluvia, Tláloc llamaba a aquellos cuya muerte estaba relacionada con el agua (ahogados) a morar en el Tlalocan (el paraíso dios de la lluvia). Los niños iban directamente al Chichihuacuauhco (al "árbol que amamanta").

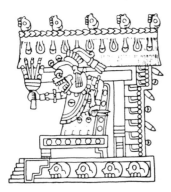

Templo de Mictlantecuhtli

El festival que conmemoraba a los niños muertos se llevaba a cabo en el noveno mes del calendario solar azteca. Se llamaba Miccailhuitontli. El Hueymiccailhuit llevado a cabo el décimo mes, era la celebración en honor de los muertos adultos. Los guerreros eran honrados durante el decimocuarto mes en un festival llamado Quecholli. (Este decimocuarto mes coincide con noviembre del Calendario Juliano.)

Los conquistadores españoles procedían de un continente cuya población se había visto diezmada por plagas durante la Edad Media. Vinieron por oro y tierra y a establecer el cristianismo en las Américas. Trajeron con ellos un nuevo concepto sobre la muerte; el concepto del bien y el mal; el concepto del día del juicio final; el concepto de cielo, infierno, y limbo; y el proceso de evangelización. Durante su confrontación con las culturas indígenas, los españoles sintieron el poder que tenían las celebraciones en honor de los muertos, las cuales se practicaban desde hacía por lo menos 5,000 años. Al darse cuenta de que la conversión no podía eliminar la tradición, permitieron que ciertas costumbres continuaran. Lo que eventualmente se desarrolló de esta tolerancia por la vieja religión fue una fusión de los símbolos católicos, creencias y rituales con aquellos de la gente conquistada y conversa. A este sincretismo religioso le llamamos catolicismo "folk." (El gran número de iglesias católicas en las Américas es testimonio visual de la época del colonialismo español.)

En el siglo noveno, el Día de Todos los Santos, 1o. de noviembre, cuando se conmemora a todos los santos de la Iglesia Católica Romana, llegó a ser conocido en Inglaterra como la Fiesta de Todos los Santos. Desde el siglo

texto de una tradición de familia, iluminada por la esperanza de una vida después de ésta. De esta manera pierde algo de su terror y llega a tener más significado, a tener aún belleza.

No temas morir, teme el no haber vivido

—Anónimo

Prefacio

El propósito de las *Tradiciones Artesanales Indo-hispanas II* es el dar a conocer una fiesta importante en el calendario Indo-hispano,* y el promover el aprecio por el arte folklórico que ha caracterizado esta celebración desde la antigüedad hasta el presente.

El arte folklórico (arte de origen indígena y mestizo) deriva su significado y fuerza de los artesanos, quienes normalmente no consideran su trabajo como arte, sino como objetos utilitarios que merecen adorno y decoración. Con sus vibrantes muestras de imaginación, sus personalidades, y sus emociones, los artesanos indo-hispanos unen un pasado muy remoto con un presente siempre cambiante, y unen el mundo espiritual con el mundo físico en una continua celebración de los ciclos de la vida y la muerte.

El arte popular post-hispano y la arquitectura folklórica se observan diariamente en el hogar, la escuela, el lugar de trabajo, y para algunos, en la iglesia. El maquillaje estilizado, la balconería, el tatuaje, los trajes "zoot" o la vestimenta de los "lowriders", los altares hogareños, los calendarios del restaurante del barrio, los símbolos y palabras pintadas en paredes, las placas, los murales de la comunidad, las capillitas en jardines, las miniaturas en migajón, los aromas que proceden de la panadería, y, sí, también las monstruosidades detalladas en metal de Detroit constituyen el arte folklórico.

El Día de los Muertos es una fiesta indo-hispana única que preserva y promueve el arte popular y el folklore como ninguna otra festividad lo hace. Se recrea anualmente en la comunidad, por la comunidad y para la comunidad. Mientras más aumenta el conocimiento de las vivas tradiciones del Día de los Muertos, más y más indo-hispanos las adoptan, al apreciar el valor educativo que proporcionan para explicar la muerte a los niños y jóvenes. Esto significa que más y más niños participan en las festividades sin necesidad de presiones externas como las que promueven las compañías que producen tarjetas de felicitación o juguetes.

Hoy en día en los Estados Unidos los jóvenes reciben educación sexual, aprenden acerca de armas de fuego, el tráfico en drogas, y otras formas de corrupción, mucho más tempranamente que lo hicieron sus padres (en mucho por medio de la televisión), pero aprenden muy poco sobre la muerte. En algunos estados el tema es tabú en los libros de texto de las escuelas públicas. Para muchos, por lo tanto, la muerte es un intruso desagradable con quien solo se puede tratar llamando a la policía, al médico forense, o al agente de la funeraria. ¿La visión que los indo-hispanos tienen de la muerte, la cual es radicalmente diferente de la estadounidense, implica menos aprecio por la santidad de la vida? De ninguna manera. El Día de los Muertos nos ofrece la oportunidad de examinar esta experiencia universal en el con-

* Este término denota la combinación de aspectos culturales indígenas y españoles comunes entre la mayoría de la gente de habla española en las Américas.

1

Agradecimientos

Deseo expresar mi agradecimiento a José Guadalupe Posada, el litógrafo más prolífico de México, sobre cuya obra se basan los debujos que se incluyen en esta publicación. Agradezco asi mismo al Dr. Miguel Domínguez, miembro del Departamento de Estudios México-Americanos de la Universidad del Estado de California, en Domínguez Hills; a Zoanne Harris, Nancy Márquez, y a Ricardo Reyes, especialistas en multiculturalismo, por su continuo entusiasmo en la preservación de la herencia Indo-hispánica; y a Debra Kagawa por copiar y evaluar las instrucciones. Finalmente, deseo expresar mi cariño a los niños y los jovenes, nuestro futuro.

A mi esposo Samuel, con quien comparto las aventuras de la vida, y a mi hermano Rudy—mentor y modelo a seguir.

Contenido

ISBN 0-934925-04-6
Publicación de Editorial **Piñata**
3a. edición, septeimbre, 1991

Se autoriza la reproducción de todas las páginas
en las que aparece este símbolo
junto al número de página.

Formato Bobbi Salinas-Norman
Fotograffía Wolfgang Deitz

Para ordenar copias u obtener más
información, llame o escriba a:
Piñata Publications
200 Lakeside Drive
Oakland, CA 94612
(510) 444-6401

Libro de actividades basadas en temas culturales
para todo el año escolar,
con énfasis en el Día de los Muertos

Texto bilingüe
Estudios sociales
Actividades de aprendizaje en cooperación
K—Adultos

texto e ilustraciones de
BOBBI SALINAS-NORMAN
versión en español de
AMAPOLA FRANZEN y MARCOS GUERRERO

 PIÑATA
PUBLICATIONS